U0001874

照見日本

從明治到現代，看見與被看見的
日本觀光一百五十年史

內田宗治

李彥樺——譯

臺灣版序

本書講述了近一百五十年來到訪日本的外國觀光客如何看待日本，他們被日本的哪些部分吸引？日本政府又透過哪些政策來招攬外國遊客？同時也探討了日本人想向外國人展現的面向。

第一章到第七章按照時代順序討論了這些議題，在最後的第八章則述及二〇一三年左右起外國遊客人數暴增的現象，並點出了一些問題的癥結及建議。

筆者撰寫第八章時，還是新冠肺炎開始蔓延全球的一年半前，也就是二〇一八年夏天。當時造訪日本的外國旅客仍持續增加，日本政府還打出了在十多年內讓旅客人數倍增的目標，當時多數人都認為至少在那幾年內，外國旅客的人數必然有增無減。

不過第八章中有這麼一段話：

「即便日本政府大力推動觀光立國、今後訪日外國旅客確實持續增加，肯定仍會有某些時期、某些業界或某些地區面臨旅客減少的情況。只要是以訪日外國旅客為對象的商業行為，就絕對不能忽視這一點，雖然無須戰戰兢兢，但也不能忘了危機的預防及應變。」

沒人料想得到，訪日外國旅客減少的浪潮竟然來得這麼突然，而且規模這麼大。若以本書所探討的一百五十年歷史來看，上一次發生如此嚴峻的狀況是在第二次世界大戰時期，也就是大約七十五年前。

以下就讓我們大致爬梳近年新冠肺炎的流行對日本觀光產業造成的衝擊。

二〇一九年十二月，中國的武漢市出現了原因不明的病毒性肺炎病例，而且開始向外蔓延。儘管日本的新聞媒體以頗大的篇幅報導了這則消息，但是在這個時期，絕大部分的日本人都還抱著隔岸觀火的心態。

中國政府為了阻止病毒繼續擴散而實施緊急措施，決定自中國春節假期（二〇二〇年一月二十四日至三十日，後來延長到二月二日）的一月二十七日起，禁止包括出境旅遊在內的所有團體旅遊，中國觀光團隨即不再到訪，對日本的影響很快就顯現了出來。

在春節假期的前半段，高級精品店櫛比鱗次的銀座中央通一如往年吸引了大批中國遊客，大型遊覽車絡繹不絕地前來，停駐在精品店門前，一批又一批中國遊客則拉著裝滿戰利品的大行李箱上車，然而到了假期後半段，這樣的景象卻已不復見。一般來說，春節假期後半段的中國遊客確實會比前半段少一點，但這次減少的幅度實在非常驚人。現在回想起來，這幅景象堪稱為新冠肺炎全球大流行這起歷史事件揭開了序幕。

此後，訪日外國遊客人數可說一落千丈，遲遲未有起色。日本政府原本提出二〇二〇年

要達到四千萬人的目標，實際上，二〇一八年便已經達到三千一百一十九萬人（較前一年成長了百分之八·七），但二〇一九年成長率下滑，僅增加了百分之二·二，只有三千一百八十八萬人。如此一來，二〇二〇年要達到目標就變得非常困難。

二〇二〇年以降，新冠肺炎在全球大流行，導致訪日外國旅客在該年四月趨近於零（相比前一年下降了百分之九十九·九，僅有兩千九百一十七人）。

根據每年的訪日外國旅客人數統計，二〇二〇年為四百一十二萬人（四月至十二月僅有十七萬六千人），二〇二一年為二十四萬六千人，二〇二二年為三百八十三萬人——這些數字甚至未能達到日本政府在疫情前設定的目標數字的百分之一。

日本國內旅客的人數當時也大幅減少。以總住宿人次來看，二〇二〇年四月相較於去年同月下降了百分之七十九，二〇二一年之前，每個月相較於二〇一九年同月大多都是百分之四十左右的負成長。

過去京都等地常有大批外國旅客造訪（以中國人為大宗），後來卻變得冷冷清清，與之前的熱鬧氣氛可說有著天壤之別。日本各地的餐飲業者紛紛倒閉，許多飯店甚至打出不到半價的促銷，儘管如此，卻仍舊面臨大量空房，乏人問津。

到了二〇二三年四月，距離新冠疫情爆發已過了三年多，日本政府宣布取消要求入境旅客提供相關檢測文件的規定，等同宣告終止邊境防疫政策。二〇二三年的黃金週（指四月底

至五月初的連假旅遊旺季），許多景點的遊客人數已經恢復到疫情前的水準。

歷經三年的疫情，日本飯店業和餐飲業流失了大量人力，而這些人力資源無法回流，儼然導致了新的問題。在二〇一九年之前，赴日遊客最多的依序是中國、韓國、臺灣和香港，但如今來自中國的遊客仍然非常少。如果有一天中國的遊客人數恢復到疫情前的水準，那麼日本飯店業和餐飲業將因為嚴重人手不足而陷入混亂，這一點相當令人擔憂。

由此可知，觀光業在新冠疫情前後所處的狀況截然不同。然而本書早在疫情爆發前就已預見未來可能會面臨外國旅客減少的現象，換句話說，筆者在書中想要傳達的訊息並未因疫情而改變。

從「站在歷史的視角俯瞰問題」及「理解自己的魅力所在並不容易」這兩個角度來看，本書中的論點今後應該更形重要。

本書的文案使用了「誤解」及「重新發現」這兩個詞，背後的涵義正是「日本人很難理解日本的魅力所在」。日本人在許多地方都誤解了日本真正的魅力，以為外國人會喜歡的，實際上在外國人眼裡往往不是那麼回事——日本人總是必須透過外國人的眼睛才能察覺日本真正的魅力所在。

就好比臺灣人心中所認定的臺灣魅力與日本人所感受到的臺灣魅力，兩者之間必定有著若干差異。

說穿了，就是人往往看不見自己的優點。這雖然不是什麼高深的道理，卻可以在許多事情上獲得印證。

回到歷史視角這一點上，當我們以數十年、甚至上百年為單位俯瞰歷史時，必定會看見一些漣漪，偶爾也會出現大風大浪，但如果能夠理解歷史，站在歷史的視角審視現在及未來，就會明白凡事不可能都盡如人意。然而只要做好心理準備，當真遇到逆境的時候，便比較容易思考對策，不會一天到晚因為眼前的大小事而忽喜忽憂，能以更冷靜的態度審慎觀察及行動。

目次

觀光處／最熱衷於招攬訪日外國旅客的是鐵道公司／第一次世界大戰期間，日本對美國投下了和平的「紙炸彈」／日本成為傷病士兵的療養地，來自俄國的旅客大增

前言

近年不論在哪個日本觀光區都能看見大批外國觀光客，漫步在熱門景點時，回過神來，往往會發現周圍的人說的不是中文就是韓文，全是來自亞洲其他國家的旅客。東北大地震隔年的二〇一二年，造訪日本的外國遊客約有八百三十六萬人，五年後則暴增三・五倍，達到近三千萬人。

日本政府打出了觀光立國的口號，全力招攬外國觀光客，企圖以此作為經濟政策的頂梁柱，但是很多日本人心中對以下兩點卻依稀抱持著困惑與疑慮：

・外國觀光客真的會持續增加嗎？

・放眼國際，日本真的是個值得觀光的國家嗎？

實際上觀光客當然不可能永無止境地增加，人數必定時增時減，有些年度會攀升，有些年度則勢必會減少，本書將會說明這一點已經從歷史獲得印證。

至於日本值不值得觀光？其實日本人從幕府末年至今約一百五十年間，一直在思考一個問題，亦即：「外國觀光客來到日本到底想看什麼？究竟應該讓他們看見什麼？」而這個問題的本質就是：「日本的魅力到底在哪裡？有什麼優點是日本這個國家所獨有？」

自己的魅力自己往往最難體會，當然，太過自以為是而導致誤會的例子也不在少數。有些日本人會貼心地詢問外國觀光客喜歡什麼，但也有不少人會自作聰明地認定「這就是外國人要的」。許多日本人心裡所想的並不是如何滿足觀光客，而是自顧自地想著要讓外國人看見什麼、要炫耀什麼，或是怎麼做才能讓自己賺更多錢。

最近常有人把「款待的精神」掛在嘴上，並將這樣的精神視為日本的魅力，卻也讓另一些人摸不著頭緒。這句話最初是在申辦二○二○年東京奧運的宣傳演講上提出，並被解釋為「日本人所獨有、不求金錢回報的貼心款待」，一時蔚為話題。

不少當初聽了這段演講的日本人對這樣的說法感到納悶，「不求金錢回報」是什麼意思？難道要我們免費提供各種服務嗎？要是讓外國人產生這樣的誤解，那可就傷腦筋了。

然而回顧過去一百五十年的歷史，日本人對外國觀光客一直提供著表面上不期待金錢回報的服務與款待，說得更明白一點，日本人靠著服務外國觀光客換來了遠超過金錢的利益。

至於是什麼樣的利益，則會隨著時代而改變。舉個例子來說，在明治時代前期，日本人很快學會了西歐文明國家接待訪客的作風，並藉由這樣的款待展現了堅定的國家意志，表示「日

016

本不會成為歐美諸國的從屬國」。

外國觀光客想看的是什麼？這個問題的答案也因人而異，有些會隨著時代變遷，有些則否。部分外國觀光客會站在西洋的立場，擅自在心中建構一套想像中的東洋文化，當發現現實與想像出現落差時，便可能大失所望；還有一些人則是對西洋近代文明抱持批判的立場，因而對於文明未開的古老日本文化懷抱著憧憬。

由此可知，從以前到現在，「日本人想讓外國人看見的事物」與「外國人想看的事物」一直有著或大或小的落差。

近來也有部分外國遊客開始主張「想要體驗『並非款待』的、日常的日本文化及生活」。他們想看的不是盛裝打扮的日本人，而是穿著休閒服的日本人；想吃的不是壽司或天婦羅，而是家常菜或只有饕客才知道的 B 級美食。

這表示即使在平淡的日常生活中，也隱含著日本特有的魅力，例如東京澀谷站前的全向交叉路口就讓外國人感到相當驚奇，他們不敢相信來自四面八方那麼多的行人，居然能夠在

譯註

1 原文為「おもてなしの精神」，出自東京申奧大使瀧川克里斯特爾（滝川クリステル）在二○一三年國際奧會第一百二十五屆總會上的宣傳演講。

如此混雜的狀況下各自順利過馬路，如今在日本人眼裡，這個路口也成為了著名的觀光景點。過去我們絕對想不到這樣的路口可以變成景點，是靠著外國人口耳相傳才「發現」了這項日本的魅力，像這樣的例子還有很多，本書在回顧歷史的過程中將會一一介紹。

藉由俯瞰歷史，必定有助於推測訪日外國人今後的動向，並挖掘出日本真正的魅力。

第一章

妖精棲息的時代
「古老而美好的日本」

1 深深吸引外國人的景色與人民

舉世罕見、美好秀麗的日本都市

英國學者巴澤爾・賀爾・張伯倫是明治時期最著名的日本研究家之一。他在明治六年（一八七三）二十二歲時來到日本，初期為官方御雇外籍顧問，後來成為東京帝國大學名譽教授，最為人津津樂道的成就，便是將《古事記》翻譯成英文。

「古代的日本，是個小巧可人、棲息著妖精的奇妙國度。」（《日本事物誌》）

晚年張伯倫長期居留日本，並多次在回顧年輕歲月的見聞時使用「古老而美好的日本」（原文為 Picturesque old Japan 等）這類用語，將明治初期的日本形容為西歐文明不曾接觸的童話王國。

無獨有偶，許多長年滯留日本、對日本與日本人有著深刻認識的西歐人士都深深懷抱著類似的感受，也留下了各種相關文獻。

例如幕末時期成為首任英國駐日公使的阿禮國在評論江戶這座城市時，也對那前所未見的美麗街景讚譽有加。

「街道與湛藍的海灣相連，海灣內往來著大量奇妙的揚帆小舟及戎克船。歐洲沒有任何一座首都同時擁有這麼多獨特而美好的面貌。」（《大君之都——幕末日本滯留記》）

前面描述的是鄰近海岸的美景，下面則描繪了城下市鎮至郊外的景色：

「不管是官舍街那沿著城牆的道路，還是從那裡往鄉村延伸的許多街道及林蔭道，都有著寬廣的綠色邊坡，或是寺院庭園，或是綠意盎然的公園，美得令人目不暇給。我從來不曾見過在市區內也能這般享受的都市。」

在前往神奈川一帶的時候，阿禮國也曾說道：「全世界沒有任何一個國家的農民能像日本農民這樣把自己的農地維持得整整齊齊。」

有窮人但不窮困的國家

除了街景及自然景致之外，日本人的行為舉措及生活模式也往往令外國人感到驚訝。明治十一年（一八七八），英國的女性探險家伊莎貝拉・博兒前往當時不曾有外國人造訪的日本東北及北海道，後來寫下了有名的《日本奧地紀行》一書。在這趟旅程中，她對那些基於

好奇而從房間外偷窺的日本人感到無奈，又苦於旅館房間裡大量的跳蚤及蚊蟲，卻也屢次被民眾那些不求回報的親切與互助精神深深打動。對她而言，這些人性的溫暖光輝完全足以彌補旅途中的一切不愉快。

「在大多數歐洲國家或是英國某些鄉下地方，假使一個女人身穿異國服裝旅行，就算沒有遇上危險，或多或少也會被粗暴對待、侮辱或是在消費時遭到獅子大開口。但是在這裡，從來沒有人對我做出失禮的事，或是向我索求不合理的報酬。」（《伊莎貝拉·博兒的日本紀行》一）

引文中的「這裡」，指的是福島縣會津地區一帶的鄉村。事實上，博兒在東京、橫濱等都會區並非不曾遇過奸詐狡猾的日本人，但回顧在鄉村的體驗時，她還是忍不住以此許誇張的手法描寫日本人的忠厚老實。例如她結束了在東北及北海道的旅行、正要前往關西的時候，在如今奈良縣櫻井市的三輪一帶遇上了三名人力車車伕。

「到伊勢神宮參拜後再前往京都的這十天旅程，請雇用我們三人當車伕。」

那三名車伕如此央求博兒。當時與她同行的英國婦人（會說日語的古利克夫人）不肯答應，說道：

「你們又沒有推薦信，我怎麼知道是好人還是壞人？要是中途把我們丟下不管，或是酒喝多了沒辦法拉車，那可就糟了。」

但是車伕們再三強調：

「我們保證乖乖聽話，絕對不會喝酒！」

接著向兩人解釋，他們其實也很想到伊勢神宮參拜。博兒被這句話打動，決定雇用其中兩名身強力壯的車伕，但不雇用另一名較瘦弱的，沒想到此時那兩名車伕卻開始為瘦弱的車伕求情：

「這瘦弱的車伕家裡很窮，一家大小都靠他吃飯，求您幫幫他。」

博兒最終決定三名車伕都雇用，三人登時歡天喜地，開心得不得了。在接下來的日子裡，這三名車伕確實依照當初的約定，表現得非常老實且恭謹有禮，讓博兒度過了一趟輕鬆而愜意的旅程。車伕們照顧同伴的善良，讓博兒大受感動。

張伯倫曾針對日本社會提出「這裡沒有自卑的窮人。雖然存在窮人，但不存在窮困」的說法，想必也是因為百姓相當重視夥伴關係，具備互相扶持、互相幫助的精神。

因發現大森貝塚而聞名的美國學者愛德華‧摩斯在明治十年造訪日光時曾經過栃木縣，

譯註

1　伊莎貝拉‧博兒的 *Unbeaten Tracks in Japan* 一書最初於一八八〇年出版，共分兩冊，後刪去關西之旅等相關記述，於一八八五年重新出版全一冊。日文版中，《日本奧地紀行》即翻譯自一八八五年的版本，《伊莎貝拉‧博兒的日本紀行》則是一八八〇年版的全譯本。

他後來在書中描述了當時目睹的當時貧村景象：

「那些都是處於最下層的民眾，人人神態粗野，孩童怯生生的，身上非常骯髒，屋舍也簡陋寒酸。但是在他們的臉上，看不見我國大都市貧民窟居民的那種獸性與放蕩，沒有一絲一毫憔悴或絕望的神情。」（《日本的每一天》）

當然古老的日本也有許多醜陋面，封建陋習、惡政、男尊女卑、不合理的父親家長制及身分制度、衛生觀念低落、殘暴的事件及各種歧視等等，這些如果都要舉出實例的話，就算多少篇幅都不夠寫。博兒在旅途中，也親眼見到村落絕大部分的村民都罹患了皮膚病及其他各種疾病，但是比起這些事，更讓外國旅客感到驚訝的是村民在日常生活中將互助合作視為天經地義。

另外還有一點也令許多外國旅客嘖嘖稱奇，那就是他們在旅途中從來不曾有財物失竊。

摩斯在著作中便有以下描述：

「身處一個人民敦厚老實的國家，實在是一件舒服的事。我不用緊盯著自己的錢包及懷錶，房門也不需要上鎖，我總是把零錢就那樣放在桌上，日本孩童及傭人每天進出數十次，但他們很清楚什麼東西可以碰、什麼東西絕對不能碰。」

除此之外，由於賄賂行為違反武士道標榜的「誠」的精神，因此不曾看見有人這麼做，這一點也讓許多外國人感到相當欽佩。

事實上，當時日本的執政者為了盡量不讓外國人看見日本丟臉的一面而限制了他們的行動範圍，這樣的政策想必有助於提升外國人對日本的好感。但撇開這一點不談，當時這個遠東的島國上擁有異質文明的百姓們的節操，令歐美人驚訝不已，他們基於讚嘆而留下了許多相關的文字紀錄，這點的確是不爭的事實。

同一時期的中國剛在鴉片戰爭中落敗，整個國家正處於百廢待舉的狀態，兩相對照之下，更讓日本在外國人心中留下了深刻印象。中國社會賄賂歪風橫行，阿禮國在來到日本之前曾在中國駐留一段時間，他形容當時的中國「一切都在步上腐敗之路」，對日本則是讚不絕口。這個時期會來到日本的歐美人士大多是官吏、學者或探險家，這些人多習慣於接觸不同的文化，日本能夠受到他們如此讚揚與推崇，必定有著其他國家所沒有的優點，這是毋庸置疑的。

「古老而美好的日本」在明治中期已經淪喪!?

另一方面，與這些外國人生活在同一個時代的日本人在回顧從前的社會、生活及風俗習慣時，幾乎沒有人提出「古老而美好的日本」這種說法，真要說的話，大概就只有時代更晚一些的永井荷風等少數文學家吧。

從前的日本是個什麼樣的世界？我們所想像的那個時代跟現實真的沒有落差嗎？對於幕末時期以降的日本社會，我們往往可以從照片看出端倪，加上一些文字紀錄，便能大致得知當時的街景、自然風景及風土民情——但這並不代表我們對過往日本的整體理解正確無誤。

雖然留有照片，但當時很可能只有稀奇的東西才會被拍下來，有些服裝如今我們認為是居家穿著，但在當時的人眼裡卻可能是盛裝打扮。

更棘手的是，這些所謂「古老而美好」的日本文化很可能並非「逐漸喪失」，換句話說，這些文化並非在幕末至明治初期相當興盛，到了明治後期至昭和初期才逐漸凋零，而是一度幾乎徹底滅絕。

明治三十八年（一九〇五），張伯倫在《日本事物誌》第五版的序論中，提及西洋的現代化風氣滲透到了日本社會，並表示「筆者在一八七三年抵達日本，如今（過了三十多年）感覺自己已經是個四百歲的老人」、「針對近代日本的巨大變革，筆者的研究涵蓋表面至深層」、「古老的日本已經死去了」（括號內文字為引用者所加）。值得注意的是，他所謂的「古老日本已死」，並不是指武士社會消亡等政治型態或統治型態，而是指日本人的心性以及整體生活型態的消逝。

除了這些明治、大正時期訪日的外國人，就連日本近代史家渡邊京二也在著作《逝去的昔日風貌》（一九九八）中，提到張伯倫等人口中所稱的「古老日本」——十八世紀初期到

十九世紀曾經存在於日本的部分文明——在明治中期已經淪喪。該書參考了幕末到明治時期的外國人針對日本撰寫的大量著作，並引用許多文獻來佐證這些獨特的文明已蕩然無存。以下只節錄這本書中站在文化人類學立場所提出的簡短批判：

「想要緬懷如今已然消逝的日本古老文明的風貌，只能仰賴異邦人的證詞，因為我們的祖先可能因為太過理所當然而從不曾以文字記錄這些本國的文明特質，也可能根本不曾察覺。但是來到日本的異邦人卻清楚記錄下了這些文明特質，正符合文化人類學的見地。」

本國人因為將自己的文化特徵視為理所當然的事情，所以不太會特別留意，當然也就不會記錄下來，相較之下，這些文化特徵卻在異邦人的心中留下深刻印象，因此他們會加以記錄。文化人類學讓我們明白了一個道理，那就是要解讀一個文明，異邦人所留下的紀錄往往非常重要。

由此推論，當時的日本人自己根本不曾意識到「古老日本的美好」。

必須擁護傳統的西歐人

話說回來，為什麼這些二來到日本的西歐人會如此在意「古老而美好的日本」、一再感嘆傳統文化的淪喪？除了基於關切喪失文明的日本人之外，還有一個更重要的理由，那就是西

歐人本身的意識觀念。英國歷史學家霍布斯邦在《被發明的傳統》[2]一書中提出了以下觀念：從十九世紀末期（明治時代中期）到第一次世界大戰（大正時代初期）的三、四十年之間，西歐諸國特別盛行民族主義，民族的自我特質因此受到高度重視。對於崇尚民族主義的人來說，為了要明確彰顯民族的特性，勢必要建立一些「傳統」。霍布斯邦在書中舉蘇格蘭如今相當有名的「蘇格蘭花呢格紋」及「蘇格蘭短裙」為例，認為都是為了作為傳統象徵而「被刻意發明出來的傳統」。

源自工業革命的近代文明，造就了西歐社會的一致化，導致傳統喪失。西歐諸國儘管獲得了經濟及軍事上的力量，卻羨慕著保有傳統文化的日本，因為這是他們無法得到的東西。

然而那個時候的日本卻正想要拋棄傳統，在外國人的眼裡，這是多麼可惜又愚蠢的事！

西歐的知識分子當中，有不少人對近代文明抱持著一股困惑與不信任感，他們大加讚揚「古老而美好的日本」，其實是對處於另一極端的西歐近代文明的批判。

以官方御雇外籍顧問的身分來到日本的德國醫生埃爾溫・貝爾茲也是一樣，他一方面欽佩承襲了武士道的大名子弟在進入明治時代後依然能維持冷靜與守禮，另一方面也以嚴厲的口吻警惕那些將日本傳統棄如敝屣的日本人。

「這真是太不可思議了……現代的日本人竟然對自己的過去完全不感興趣，部分知識分子甚至引以為恥，有些人更明白地告訴我『那一切實在是太野蠻了』。（中略）一個國家的

人民如果對傳統文化如此輕視，將無法博取外國人的信任與尊重。」（《貝爾茲日記》）

貝爾茲認為一個輕視自身歷史的人並不值得信任。正如前文所述，當時的西歐人有著必須「擁護自身傳統」的理由，另一方面，日本人為了迎頭趕上列強而大力推行富國強兵政策，因此必須「破壞封建傳統」。在相異的觀點彼此碰撞的時代，也就產生了不同的見解。

正是這樣的立場差異，導致外國人與日本人在「感受日本魅力」這一點上產生了極大的分歧。

2 英文原書名為 *The Invention of Tradition*，繁體中文版《被發明的傳統》，貓頭鷹出版社，二〇〇二年。

2 旅行導覽手冊問世

知識分子必讀的旅行導覽手冊

歐美人到底對日本的哪些面向感興趣？想要知道答案，只要看看他們所出版的日本旅行導覽手冊就行了。為了能在日本國內旅行無礙而由歐美人統一蒐集資訊、撰稿、編輯及發行的旅行導覽手冊，打從明治時代前期便已存在，挑選的內容都是歐美人心中認定「值得一看的景點」，在手冊中所占的篇幅比重也就與其價值呈正比。舉例來說，假如一本旅行導覽手冊共三百頁，介紹京都的篇幅占了五十頁、日光占了二十頁，就代表歐美人認為京都值得觀光的景點多於日光。若是在同一個地區，例如淺草寺在東京的介紹文裡占了五十行、鹿鳴館的建築只占了五行，則可以合理推論編纂者推薦遊客前往淺草寺更勝於鹿鳴館。有些旅行導覽手冊還會以星號來表示這方面的評價，例如淺草寺三顆星、鹿鳴館零顆星等。

值得注意的是，過去的旅行導覽手冊與現在書店裡陳列的有相當大的差異，如果以現代

的概念來想像當時的旅行導覽手冊，可能就太小看當時的外國人對日本所抱持的求知欲及好奇心了。以下舉個例子。

明治三十四年（一九〇一）十二月，因日本文部省的命令而在倫敦留學的夏目漱石寫了一封信給正準備動身前往英國留學的茨木清次郎──茨木後來曾歷任東京音樂學校（東京藝術大學的前身）校長與東京外國語學校（東京外國語大學的前身）校長。

他在信中簡單扼要地條列了留學英國的七個建議事項，包含打包行李的重點、怎樣在倫敦尋找住處，以及如何粗估生活費等等，其中有一項是：

「務必隨身帶一本貝德克爾的倫敦導覽手冊。」

那個時代在日本的西洋書店就買得到貝德克爾出版社所出版的一系列旅行導覽手冊，在對西歐有所了解的知識分子之間，「貝德克爾」幾乎已經成了旅行導覽手冊的代名詞。

這封信中的另一個項目提到從日本帶去的東西越少越好，連衣服也只要準備一套，剩下的到那邊再買就行了。換句話說，夏目漱石建議茨木帶到英國的，只有一套衣服以及貝德克爾的旅行導覽手冊。

他在寫給妻子鏡子的信中曾描述倫敦的馬車、鐵路及地下鐵「有如蜘蛛網一般錯綜複雜」，「一個不小心就會迷路，被帶往陌生的地方」。剛到英國的日本人幾乎都會因為搞不清楚方向而迷路，所以必須隨身攜帶一本囊括交通路線圖及介紹文的旅行導覽手冊。貝德克

爾的《倫敦》導覽手冊除了簡單明瞭地記載這些資訊，還提供關於倫敦歷史、風俗、氣候及自然的豐富知識，如果不是知識分子，要全部讀通恐怕不容易。既然要到倫敦留學，就得把這些基礎知識記到腦海裡——這應該也是夏目漱石想要傳達給茨木的訊息吧。

現在的日本書店所販售的旅行導覽手冊大多不脫「好玩」、「好吃」的工具書範疇，甚少提及當地的歷史、文化、自然地理、藝術、文學、動植物等相關知識，就算有，往往也只是寥寥數行。但是在昭和末期之前，如果是針對日本國內旅遊的旅行導覽手冊，作者通常是地方上的文史工作者、地方性報紙的文化記者、高中教師或大學教授，因此介紹景點時也會囊括一些歷史知識；如果是針對國外旅遊的旅行導覽手冊，作者則會是在該領域極具權威的大學教授等，這不僅是明治時期以來旅行導覽手冊的傳統。如今在歐美國家所發行的旅行導覽手冊——例如著名的《米其林綠色指南》，在某種程度上還是會詳細介紹各景點的歷史及文化。

曾任美國國家歷史博物館館長的歷史學家丹尼爾‧布爾斯廷在一九六二年的著作中提出了以下看法：

「想要知道在人們的觀念裡『應該觀賞什麼』或『什麼比較重要』，不妨參考旅行導覽手冊。我在前往法國、義大利旅行時，身上總是帶著貝德克爾。」「閱讀貝德克爾讓我樂在其中且獲益良多。」

「這些內容非常有趣，而且都是很有用的研究題材。」（《幻影時代

——大眾媒體所製造的事實》）

由此可知，即使在歷史學家眼裡，旅行導覽手冊的內容依然具有極高的價值，足以成為研究題材。

「默里」與「貝德克爾」的旅行導覽手冊

以下稍微介紹旅行導覽手冊在西歐的出版歷史，其最早是由英國的約翰‧默里出版社及德國的貝德克爾出版社開始發行。

其中默里出版社創業於一七六八年，靠著出版文藝作品逐漸壯大，到了一八三六年，第三代的約翰‧默里一方面維持傳統的文藝路線，另一方面則創刊一系列外國旅行導覽手冊。最初出版的是介紹荷蘭、比利時及德國北部的《大陸導覽》（*A Handbook for Travellers in the Continent*），後來又陸續發行了《瑞士》、《德國南部》及《法國》等，在一八九九年之前總共發行了六十冊。

在默里、貝德克爾這兩家出版社開始經營旅行導覽手冊之前，市面上的旅遊書只有旅行家將旅途中的見聞記錄下來的遊記或紀行，內容不夠客觀，往往容易受撰文者的偏好影響。

默里出版社所追求的目標則是找出一個地區真正值得觀光的事物，挑選出合適的景點、加入

圖1-1　貝德克爾《大不列顛》（1901年）中的內文、地圖，以及同社所出版的《瑞士》（1928年）。（森田芳夫藏）

詳細的解說。

就在默里出版社發行了幾本旅行導覽手冊之後，德國也有出版社開始出版經過縝密編纂的旅行導覽手冊，那就是原本從事印刷業的卡爾・貝德克爾跨足出版業所經營的貝德克爾出版社。貝德克爾所出版的旅行導覽手冊與默里最大的差別，在於並非僅限本國語言（德語），而是除了德語版之外，還會出版英語版及法語版，例如《萊茵河導覽》一書就在一八六一年發行了英語版。不論是默里還是貝德克爾，共通點都在於這些旅行導覽手冊不僅能成為旅途上的最佳伴侶，還能夠幫助知識分子提升自我素養。

進入一九〇〇年代（明治時代後期）之後，默里出版社在旅行導覽手冊系列上的地位逐漸被貝德克爾出版社取代。因此在明治前期，亦即歐美人開始出版日本旅行導覽手冊時，正逢默里的全盛期；但是從明治後期開始，歷經大正、昭和時代，直到爆發二戰為止，這段日本人開始想要前往歐美旅行的時期，則是貝德克爾的全盛期。

花了四百五十天在日本各地旅行的薩道義

默里出版社首次出版日本的旅行導覽手冊，是明治十七年（一八八四）的 *A Handbook for Travellers in Central and Northern Japan, second edition revised, 1884*（日文版為庄田元男譯，《明治日本旅行案內》，全三冊），書名中有 second edition（第二版）字樣，是因為這本書曾經在明治十四年由別發洋行[3]橫濱分部發行過第一版。而不論是第一版還是第二版，都是由薩道義及阿爾伯特・喬治・西德尼・霍斯共同編著。

打從一開始，他們就是以製作出一本高品質的默里旅行導覽手冊為目標，但初期人在日本的薩道義沒有辦法和默里出版社在編務上充分溝通，因此最後這本書是交由別發洋行的橫濱分部出版。由於第一版廣受好評，到了第二版，薩道義終於實現了心願，讓這本書光榮地成為「默里旅行導覽手冊」系列中的一本，而第一版的頁數總共是五百一十頁，到了第二版則增加為七百零五頁。

薩道義身為編著者之一，不僅日語的聽、說、讀、寫樣樣精通，還看得懂古文書，

3　別發洋行（Kelly & Walsh Ltd.）乃發行英文書籍的書局暨出版公司，創立於一八七六年，總部位在上海，另在香港、橫濱等地有分部。

圖1-2　薩道義。

由於他的本名為「Ernest Mason Satow」，其中姓氏「Satow」音近日文的姓氏「佐藤」，加上他日語說得非常流利，很多人誤以為他有日本血統，但事實上薩道義的父親是德國人，母親是英國人，他自己則是出生於倫敦的英國人。文久二年（一八六二），薩道義以十九歲之齡來到日本，擔任英國駐日公使館的通譯生，跟隨當時的英國公使阿禮國及繼任的巴夏禮見證了薩英戰爭，可說歷經了一段危機四伏的外交官體驗，以及下關戰爭，在京都還曾遭受日本的攘夷派襲擊，此外他也曾多次與西鄉隆盛、桂小五郎（木戶孝允）、大久保利通、井上馨、伊藤博文等薩摩、長州的領袖對談。明治二年，薩道義請了長假回到英國，前此所發生的事情則都詳細記錄在他的代表作《一名外交官眼中的明治維新》之中。

　　隔年薩道義再度回到東京，在英國公使館擔任書記官等職，直到明治十六年。第一段駐日期間，他可說是在槍林彈雨中度過，多次冒著遭人刺殺的風險與重要人士見面；到了第二段駐日時期，局勢相對和平許多，因此薩道義才有餘裕編製旅行導覽手冊。前述庄田元男的日譯版解說文指出，一八七〇年之後的十三年間，薩道義在日本國內共旅行了三十五次，合計天數多達四百五十天。當然他在日本旅行的目的並非只是要撰寫旅行導覽手冊，而是為了

036

將各地的狀況回報給英國政府，但以這樣的旅行天數來撰寫及編輯一本旅行導覽手冊，可說綽綽有餘了。

事實上，薩道義對撰寫旅行導覽手冊所投注的熱情，一般人幾乎難以想像，為了編製這本手冊，他讀了相當多江戶時代之後所出版的旅遊書及遊記。

「日本人酷愛旅行，書店門口總是擺著大量旅行導覽的印刷品，鉅細靡遺地記載旅宿、驛道、路線、船埠、寺院、物產及其他對旅客有用的資訊。此外，要取得繪製精良的地圖也不是難事，雖然比例並不精準，但是上頭寫滿了各種地理環境的細節，能夠為旅客提供實質的幫助。另外像是《東海道案內記》，不僅有漂亮的插畫，還有各種熟悉默里風格的英國人會想一睹為快的、富於傳說或歷史的民間故事。」

薩道義在著作中如此描述了旅行導覽手冊在日本的出版盛況後，接著說明：

「在鑽研地理學上，再怎麼用心研究地圖也比不上實際走訪各地。在步行的過程中，心境的愉悅、肉體的疲勞以及天候的變化等，各種因素都會帶來形形色色的聯想，往往使地形學上的細微瑣事在心中留下深刻印象。此外，對歷史研究者來說，也有助於理解戰爭的各種變遷。」

日本這個國家在歷經了長達數個世紀的內亂之後，形成了相當特殊的政治組織，因此對其國內各地必須深入調查分析，才能夠正確理解當時敵對國家互相攻伐的戰術問題。」

圖1-3　為薩道義（左）與霍斯（右）編著的旅行導覽手冊（第一版）獻上祝福的逗趣漫畫。（《日本重擊》，1881年3月號）

這本「默里旅行導覽手冊」系列中的日本手冊曾歷經數次改訂及再版。由於薩道義返回英國，自第三版（明治二十四年發行）開始，編著者改成了巴澤爾・賀爾・張伯倫與威廉・班哲明・梅森。張伯倫也是相當著名的日本研究家，對於編製旅行導覽手冊這種以一般知識分子為主要讀者的書籍同樣懷有莫大的熱情，他甚至曾提到「編纂旅行導覽手冊是我人生中最大的快樂」（寫給小泉八雲的信），而這本旅行導覽手冊也一直延續到了大正二年（一九一三）發行的第九版。

（《一名外交官眼中的明治維新》）

由此可知，薩道義在編製旅行導覽手冊時並非只是翻譯日本文獻，而是實際走訪了各地之後才開始著手撰寫。

另一名編著者霍斯是日本的官方御雇外籍顧問，初期參與過英、法、美、荷、四國聯合艦隊遠征兵庫的行動，後來任職於日本的工部省、海軍省等單位。由於薩道義返回

3

明治時期外國人心目中的日本景點排名

比起餐飲，更重視的是如何對付蚊蟲及跳蚤

下面我們就來看看薩道義及霍斯所編著的默里旅行導覽手冊第二版的一些內容（以下引用該書的內容皆出自庄田元男譯，《明治日本旅行案內》）。

這本書在介紹各景點之前，首先說明了整趟旅程的注意事項及各種必備知識，閱讀後便能稍微理解當時的外國旅客如何在日本旅行，又會面臨什麼樣的困難。

例如在飲食方面，書中提出了下列注意事項：

「旅客在絕大部分的內陸地區不可能吃得到西式餐點，因此吃不慣當地食物的話就只能自行攜帶糧食。」

另外書中也提到，在內陸的箱根宮之下、日光、京都這些地方，可以透過旅館取得魚肉、雞肉及雞蛋；酒類的話，符合個人口味的葡萄酒並不容易入手，因此最好自備；至於麵

包，「如果隨從會烤麵包，那麼當地只要有麵粉就夠了，不難取得能代替烤箱的用具」。

接著又解釋所謂「代替烤箱的用具」，指的就是煮飯的鐵鍋，用鐵鍋代替烤箱製作麵包，這樣的方法可說相當獨特：

「以側面朝下的方式埋入地面，就是相當好用的烤箱代替品。生了火之後，可以用蓋子調節溫度。」

但也提到了以下的注意事項：

「旅宿老闆往往不願意拿他們的廚房用具烹調外國食物，因此要是能攜帶平底鍋及烤網來吧。」

此外，光看這段敘述，便不難想像會造成多大的文化衝擊。

好心將鐵鍋借給外國客人，對方卻將它埋入地面，旅宿老闆想必會瞠目結舌、說不出話就可以派上用場。」

「李比希公司的牛肉精、起司、德國的香腸豌豆湯、鹽與芥末、芝加哥的粗鹽醃牛肉、伍斯特醬、罐裝牛奶、培根、餅乾、紅茶與砂糖、果醬。」

另外亦提醒：「蠟燭、燭台、小刀、叉子、湯匙、杯子都是相當方便的隨身必需品，同時別忘了開瓶器及開罐器。」

肉類的部分，書中提到即便在大城鎮同樣很難買到牛肉，就連雞肉也不容易入手，但亦

提及：「在主要驛道上的旅宿，應該能夠吃到非常美味的當地食物。」

西歐人的飲食習慣不盡相同，有些人可能會因為吃不慣日本的食物而傷透腦筋，不過薩道義等英國人在吃的方面似乎並不特別講究。

值得注意的一點是，書中幾乎完全沒有提及食物的衛生問題，也只用寥寥數語提醒讀者不要飲用生水：「最好攜帶小型過濾器，有時能派上用場。水田裡的水絕對不要喝。」

事實上就算是日本人，也不太可能會去喝水田裡的水。另一方面，像是溪水、井水，或是東京的神田上水、玉川上水這類自來水，外國人似乎認為在飲用上不會有什麼問題。東京的現代化淨水系統（將水過濾後透過壓力輸送的供水系統）必須要等到明治三十一年（一八九八）的淀橋淨水場通水後才漸漸開始普及，在此之前，日本人都是喝生水過活。不過就算到了現代，亞洲大部分國家的自來水依然不太適合直接飲用。薩道義在書中並未特別提及食物的衛生問題，可以看出當時日本人提供客人的餐點基本上都算乾淨衛生。

比起飲食衛生，更讓外國人感到困擾的是跳蚤及蚊蟲。伊莎貝拉．博兒在《日本奧地紀行》一書中也曾數次提及旅宿房間太多跳蚤，令人苦惱。《明治日本旅行案內》當然也針對這一點加以提醒：

「千萬別忘了帶基廷牌防蟲粉。每到夏天，旅宿房間裡的榻榻米及相當於床鋪的寢具上必定會有成群的跳蚤，如果沒做好預防措施，恐怕整個晚上難以安眠。最好的做法，就是在

睡衣撒上大量防蟲粉，如果跳蚤實在太多，也可以直接撒在身上。在床單底下鋪一層油紙確實有防護效果，但難聞的氣味可能會引發頭痛，而一小塊樟腦有時也能發揮不錯的效用。」

當然若是投宿在箱根、日光等地專門接待外國人的旅店，就不太會有跳蚤問題；至於蚊蟲，外出時自不用說，如果是夏天，就算乾淨衛生的旅店也難以避免。書中介紹到箱根及草津時，一開頭就會提到「（這一帶）蚊蟲很少」，那是因為附近有硫磺溫泉，較不易孳生蚊蟲。這兩處溫泉勝地很早就廣受外國人喜愛，除了距離東京較近、適合避暑，以及溫泉水量豐沛外，旅行導覽手冊上標榜的「蚊蟲很少」，應該也是理由之一。關於這個部分，第三章還會詳述。

涵蓋外國人評價的旅行導覽手冊

外國人最常到日本的哪些地區旅行？表1—1根據篇幅多寡依序列出了薩道義與霍斯在《明治日本旅行案內》（明治十七年〔一八八四〕）中介紹的日本景點，當然，這個順位完全取決於他們兩人的主觀判斷，並不能等同於各地觀光人數的排名，也不是做過滿意度問卷調查的客觀資料。即便如此，基於以下兩點，這張表格還是相當具有參考價值。

第一點，如前所述，本書的編著者不僅實際走訪過各旅遊景點、對這些景點相當熟悉，

還把製作旅行導覽手冊當成了畢生志業，他們很清楚西歐旅客希望在日本看見什麼，且相對於旅客的這些需求，日本人實際上又能提供什麼，要找到比他們更有經驗的評論者恐怕並不容易。姑且不論細節，從這張表格中可以明顯看出第一名的東京及第二名的京都是最高等級的景點，第三名的日光·中禪寺湖到第七名的法隆寺是上級景點，第八名的上總·房州·鹿野山·鋸山到第二十二名的長崎是中級景點，其他則是下級景點。

第二點，則與各地區的特點有關。這張表格裡包含了都市、歷史景點、溫泉、有名的寺院神社，以及適合攀登的山峰等等，從表上的順序可以看出西歐人對什麼樣的景點抱持著多大的興趣。

表中並列出現代以外國人為主要讀者的日本旅行導覽手冊內的評價，此處參考的是 *Michelin the Green Guide Japan*（英語版，二〇一七年發行），也就是網羅世界各國及各地景點的《米其林綠色指南》系列中的一冊。當時法國的米其林公司將旅行導覽手冊分成了「紅色指南」系列（紅色封皮）及「綠色指南」系列（綠色封皮），前者主要介紹的是餐廳及飯店，以星級來代表等級的做法相當有名。

至於綠色指南則記載所有與旅行相關的內容，以景點介紹為主，另外也蒐羅關於旅行的大小知識，以及當地的各項歷史與文化，當然也包含了餐廳及飯店資訊。景點從大範圍到小範圍區分成兩、三個等級，同樣以星級來代表。

表1-1　明治與平成時期以外國人為讀者的旅行導覽手冊比較（全國）。

《明治日本旅行案內》		《米其林綠色指南（日本）》		
景點	頁數	景點	星級	頁數
東京	72	東京	★★★	65
京都	58	京都	★★★	47
日光・中禪寺湖	30	日光・中禪寺湖	★★★	9
箱根	20	箱根	★	6
富士山與攀登富士山	19	富士山・富士五湖	★★★	5
鎌倉・江之島	17	鎌倉	★★★	9
奈良・法隆寺	16	奈良・法隆寺・吉野	★★★	15
上總・房州・鹿野山（內房）	14	無	—	—
成田不動・香取神宮（外房）	13	成田	—	0.5
大阪	12	大阪	★★	17
身延・七面山	11	無	—	—
函館・惠山周邊	11	函館	★	8
秋葉山・天龍川	11	無	—	—
伊勢神宮・外宮・內宮	10	伊勢・志摩	★★	5
周遊伊豆半島	10	伊豆半島	★★	6
吉野大峰山	8	吉野山	★	1
長谷寺・三輪・多武峰	8	無	—	—
高野山	8	高野山	★★★	6
攀登北岳・鳳凰山・間之岳	8	無	—	—
雲仙・島原・嬉野・武雄	8	雲仙・島原	★	1

以下則是《米其林綠色指南（日本）》中評為三星及二星的景點與《明治日本旅行案內》的比較

《明治日本旅行案內》		《米其林綠色指南（日本）》		
景點	頁數	景點	星級	頁數
松島・鹽釜・野蒜	5	松島	★★★	5
無	―	高山・白川鄉	★★★	9
熊野神宮・那智瀑布等	8	熊野古道	★★★	5
姬路	―	姬路城	★★★	3
網走・知床	―	知床	★★★	4
屋久島	―	屋久島	★★★	5
廣島・宮島	―	廣島・宮島	★★	10
金澤	2	金澤	★★	10
長崎	7	長崎	★★	8
熊本・阿蘇	1	熊本・阿蘇	★★	7

《明治日本旅行案內》（明治17年，默里出版社）所擷取為日譯版的大致頁數，《米其林綠色指南（日本）》（平成29年，米其林公司）則為英語版的大致頁數。頁數欄的「―」代表沒有任何記載。上表所列景點與兩書的實際標題有所出入，僅依照該景點的實際情形分類記載。

舉例來說，東京和京都都是三顆星，大阪和金澤都是兩顆星，札幌和橫濱則是一顆星，這是屬於大範圍的星級，而大範圍中的小範圍也有星級的分別，例如同樣是在東京，上野周邊是三顆星，新宿則是兩顆星。表1－1中所列的便是大範圍的星級。

像東京、京都、日光、富士山、奈良等地，不管是在薩道義及霍斯的《明治日本旅行案內》，還是在現代的《米其林綠色指南》，評價都很高。這些地方在外國遊客心目中的地位既然能夠維持一百三十多年而不墜，未來想必同樣深受歡迎。另外像知床、屋久島等《明治日本旅行案內》完全沒提到的地方，在《米其林綠色指南》中卻獲得三顆星評價，則是因為這些景點近年來名列世界遺產，才突然開始受到遊客注目。以下將挑選《明治日本旅行案內》中篇幅較多的幾個地點來說明其特色。

東京高居第一、京都名列第二，遙遙領先第三名

明治維新之後，東京成為新的帝國首都，但大街小巷依然保留著自江戶時代流傳下來的寺院神社、古蹟及諸多風俗文化，至於京都，更是保留了濃厚的古都風情。那麼照理來說，京都在排名上應該有機會超越東京才對，但或許是因為當時大多數外國人都住在東京，且京都有很多地區禁止非執行公務的外國遊客進入，所以才會屈居東京之下。這兩大都市名列前

，足見西歐人對日本最感興趣的不是自然景觀，而是歷史與文化，當代的《米其林綠色指南》也有相同的評價，這一點從古至今不曾改變。

西歐人與日本人的明顯差別之一，就在於宗教是否融入日常生活中。大多數西歐人在日常生活中會不斷祈禱，就算出外旅行也經常會參觀教堂，父母往往會指著牆上的壁畫告訴年幼的孩子：「這是聖彼得，那是聖保羅⋯⋯」平常就會朗讀繪本上的《聖經》故事給孩子聽的父母，一旦出外旅行時進了教堂，自然而然也會做類似的事。換句話說，西歐人即使外出旅行，依然離不開宗教。

反觀日本的宗教則並未完全融入民眾生活。大部分的人只有參加喪祭儀式時才會與寺院扯上關係，而庶民之間與旅行有關的宗教行為，大概也只有所謂的「伊勢參拜」[4]，然而伊勢參拜也分盛行及不盛行的時期，整體而言，旅行與宗教之間的關聯還是比較淡薄的。

另一方面，薩道義與霍斯兩人則對東京及京都為數眾多的寺院神社相當感興趣——尤其是對襖繪[5]及佛像之類的宗教藝術。這個概念就像現代的旅人前往義大利的羅馬或佛羅倫斯時，會參觀每一座教堂或主教座堂，欣賞裡頭的宗教藝術品一樣。他們以西歐人旅行的概

4　指住在全國各地的民眾不辭遠路前往伊勢神宮參拜的風潮。

5　紙拉門上的繪畫。

念遊覽日本各地的每座宗教設施，寫下了景點介紹。事實上，現在的日本遊客也會做類似的事，例如前往京都旅行時會接連參觀好幾座寺院神社，但是江戶時代以前的日本人並不會這麼做。至於薩道義與霍斯究竟對東京及京都的哪些地點感興趣，將在後文分項詳述。

日光位居第三，神佛分離政策未引發宗教戰爭，令外國人大感驚奇

根據現代日本觀光客的人數統計來看，日光的名次其實並沒有那麼高，之所以在《明治日本旅行案內》中排名第三，是因為在薩道義等西歐知識分子的眼裡，日光是個相當特別的地方。

這裡有許多別具歷史意義的寺院神社，其中最有名的要屬東照宮——祭祀的是為德川幕府打下三百年基礎的德川家康。東照宮的建築有著各種絢爛華麗的裝飾，內部的繪畫及佛像都足以讓外國人感受到東洋的神祕。薩道義於幕府時代曾在將軍德川慶喜與英國公使對談時擔任通譯，後來又親眼見證了政權從德川幕府轉移至明治新政府的過程，這些經驗自然都讓他對德川將軍家的歷史及未來的發展大感興趣。

日光當地的信仰基本上為「神佛習合」，也就是將神道與佛教合而為一的宗教信仰。但是進入明治時代之後，政府下達了《神佛分離令》，導致各地出現拆毀佛堂及搗毀佛像的風

潮，可說是日本佛教長達一千三百年的歷史中最動盪的時刻，而薩道義等人則親眼目睹了整個過程。雖然當時社會上出現了一些混亂的衝突，但並未爆發嚴重的宗教戰爭，他們對此應該都感到相當驚訝——佛教與神道竟然這麼輕易就能被分離開來。

薩道義在書中詳細描述了日光東照宮的事蹟。例如東照宮的鐘及經文等佛具，因違反明治維新時的「純粹神道」理念而遭到撤除，此外，儘管祭祀的是德川家康，鳥居上頭卻掛著據說是後水尾天皇親筆所書的匾額，這在維新時期也被視為不敬之舉而撤換了下來。想要理解日本人的宗教觀、佛教與神道的未來發展，以及政權更替對宗教的影響，日光可說是最合適的地點。換句話說，日光不僅是具有歷史意義的文化之地，同時也是非常適合觀察當代宗教事件的話題之一。

另一方面，薩道義等人對藝術品的反應又是如何呢？對於華美炫目的陽明門，書中並未表現出太大的感動；關於高欄處的「唐子遊」雕刻、天花板的水墨畫，以及柱頭的麒麟裝飾等，也都只輕描淡寫地說明，甚至讓人讀了不禁感到掃興。薩道義的反應如此平淡，或許是因為裝飾得浮誇華麗的建築，於歐洲的宮廷建築中所在多有，所以並沒有什麼稀奇。從敘述中看來，他對繪畫及工藝品相當感興趣，但對建築物本身則顯得有些漠不關心，這也是《明治日本旅行案內》的特徵之一。

到了明治時代後半期，中禪寺湖湖畔逐漸受到外國人注目，成為夏季的避暑勝地。這部

分涉及外國人所打造的休憩景點，將在第三章詳述。

至於日光在當代的《米其林綠色指南》中獲得三顆星且占有大量篇幅，應該是由於二社一寺（二荒山神社、東照宮、輪王寺）營造出了非常濃厚的東洋氣息而被指定為世界遺產的緣故。

溫泉勝地箱根名列第四

當時的歐美人對日本獨特的溫泉文化也很感興趣，而箱根正是距離東京最近的溫泉勝地。除了箱根，《明治日本旅行案內》中還介紹了幾個離東京較近的溫泉景點，包括熱海、伊豆山、修善寺（以上為靜岡縣）、伊香保、草津、四萬、澤渡（以上為群馬縣），此外，對於有馬（兵庫縣）及雲仙（長崎縣）等溫泉鄉也有詳細解說。

西歐的溫泉泉溫大多較低，西歐人造訪溫泉的目的也多是療養（在固定的時間裡穿著泳裝入浴或是喝下定量的溫泉水等）及娛樂（在溫泉泳池裡游泳），並不會像日本人那樣隨心所欲地悠哉泡溫泉來消除疲勞。

《明治日本旅行案內》的歷史、文化解說欄中的泡澡及溫泉項目，是由埃爾溫·貝爾茲負責撰稿，他在當中寫道：

「日本人基本上比其他國家的人更喜歡泡澡。外國人大多洗冷水澡，日本人卻會用攝氏三十九至四十四度的高溫熱水泡澡。第一次泡熱水澡的歐美人剛開始都會難以忍受，但是習慣了『熱水』跟『熱水浴』之後，就會開始領略冬天泡澡的舒暢，即連夏天也會覺得神清氣爽，從此愛上泡澡。」

此外，貝爾茲在書中也提到了一些泡熱水澡的注意事項，例如外國人不要在三十九度以上的熱水裡浸泡超過五分鐘、入浴前最好先在頭上淋一些熱水以免泡澡時頭暈腦脹、一離開浴池之後立刻沖冷水等等。另外也提到了溫泉的成分及效用，如箱根蘆之湯及群馬草津的溫泉屬於硫磺泉，而伊香保的溫泉則富含鐵質，入浴及飲用皆宜，每天早上喝個兩、三杯能有效改善消化器官的疾病。貝爾茲認為草津溫泉不管是泉質或自然環境都是第一流的，正是在他的推廣下，草津溫泉的名聲才在西洋傳開，這件事相當有名。日本人對於溫泉效用的了解，自古以來只是仰賴經驗，至於分析溫泉成分的做法，正是由貝爾茲等西歐人帶進了日本。

箱根就位在江戶時代保留至今的驛道（東海道）附近，當時的外國旅客會從東京搭乘馬車或人力車到箱根湯本，再徒步或坐轎子登上山道，只要一天的時間就能抵達蘆之湖湖畔。

沿路的主要旅店在夏季能夠買到麵包、牛肉及牛奶，甚至有專為身材高大的外國人準備的特大號轎子。從東京到小田原前的國府津的東海道線要等到明治二十年（一八八七）才會

圖1-4　明治時期蘆之湖湖畔的東海道，箱根旅宿的北方（現今的元箱根一帶）。

開通，但是在此之前，箱根就已經有數間專門接待外國人的旅店，吸引許多外國遊客造訪。

書中除了介紹湯本、塔之澤、宮之下、底倉、木賀、姥子、蘆之湯等箱根各大溫泉之外，也介紹了所謂的大地獄（大湧谷）。那一帶草木不生，大量硫礦泉湧出，放眼望去宛如地獄一般，想必令歐美人感到相當稀奇。不過當中特別強調，大湧谷附近會噴出對人體有害的氣體，如果沒有提高警覺，甚至可能送命，所以絕對不能不帶嚮導獨自前往。除此之外，當中也介紹了箱根神社、剛廢除不久的箱根關隘、蘆之湖遊覽行程、鄰近的登山路線及眺望富士山的景點等。

有趣的是，書中還推薦了一項從湯本前往宮之下的路上充滿特殊情調的遊賞方式：

「登上宮之下的時候建議使用火把，能夠體會到別具風情的趣味。亦即將剖開的乾燥竹子綁成一束，長約六英尺，燃燒時光芒耀眼，一束平均兩、三錢，大約能燒一個小時。挑夫在漆黑的森林裡排成長長的隊伍、舉著火把前進的景象值得一看，也推薦旅客以這樣的方式登上宮之下。」

書中並非只推薦旅客參觀街景及關隘，還建議沿途實際體驗當地的風俗習慣，當時的日本人恐怕作夢也想不到這樣的體驗會讓外國人興致盎然吧！放在現代，像這樣拿著火把在舊驛道的石板路上蜿蜒前進，不管日本人或外國人應該都會感興趣。

在現代的《米其林綠色指南》裡，箱根地區只有一顆星，內容介紹也只有四頁左右，相對來說重要性低了許多。主要理由應該是如今日本全國各地已經有不少整備完善的溫泉鄉，加上交通便捷，要前往這些景點也不再是難事。

攀登富士山名列第五，北岳等日本南阿爾卑斯山一帶的登山路線也不少

明治維新前後，西歐正盛行現代登山（alpinism）、運動登山之類的活動，一七八六年，人類首次登上歐洲阿爾卑斯山脈最高的白朗峰（四千八百一十公尺），可說為現代登山活動揭開了序幕。現代登山不以開發礦山或信仰為目的，純粹為登山而登山，被視為一種個人的興趣或休閒運動。

歐洲的阿爾卑斯山脈有許多險峻且尚未有人成功登頂的山峰，在十九世紀中葉吸引了相當多有錢又有閒的英國紳士前往挑戰。阿爾卑斯山脈三十九座主要山峰中，有三十一座都是在這個時期由英國人首次登頂。一八六五年，英國人愛德華·溫珀成功登上馬特洪峰——在

此之前，基於其岩壁地形，馬特洪峰被視為絕對不可能攀登的山峰，到了一八七一年，溫珀更出版了《阿爾卑斯攀登記》一書，引發廣大迴響。

歐洲的阿爾卑斯山脈擁有許多標高四千公尺級的山峰，相較之下，日本這些後來也被稱為阿爾卑斯山脈的山峰標高大多只有三千公尺左右，雖然矮了一些，但在登山客的眼中還是相當具有魅力。明治初期的官方御雇外籍顧問及外交官中有許多熱愛登山的英國人，薩道義及霍斯也不例外。在《明治日本旅行案內》的第四版（明治二十七年〔一八九四〕）中，有日本現代登山之父美譽的英國人瓦特‧威士通根據其成功攀登南阿爾卑斯山脈及飛驒山脈的經驗，提供了登山路線等資訊。威士通著有《日本阿爾卑斯山之攀登與探險》一書，將日本的山峰介紹給全世界，他也因此聲名大噪。像上高地（長野縣）原本只是一片再平凡不過的深山野地，但在威士通發現這片谷地能夠仰望北阿爾卑斯的秀逸群峰後，世人才發覺其魅力，為了紀念威士通的「發現」，至今每年六月在上高地都會舉辦「威士通祭」。

明治十年左右，薩道義等喜愛登山的英國人經常攀登中部地區的山峰，還會雇用當地的獵人擔任嚮導，登上一座又一座高山。這對當時的日本知識分子來說還是相當陌生的活動，英國人也往往只在自己的社群中分享登山訊息，而其首次公開登山成果，就是在一八八一年發行的《明治日本旅行案內》第一版。但由於這本書所使用的是英語，所以幾乎沒有日本人注意到他們的登山活動，也尚未察覺登山的魅力。

在當時的日本人心中，「名峰」自古以來即是信仰的象徵，只有修行者才會去攀登這些信仰之山，一般人不管是庶民或貴族都不會去爬山，在江戶時代，日本人甚至連到山上健行的習慣都沒有。日本山岳會第一任會長小島烏水等日本登山家開始熱衷於現代登山、運動登山等活動，是明治三十年之後的事，可以說登山是最晚傳入日本的西歐文化之一。日本人原本完全不具備任何登山的技術，還是經由西歐人的宣揚，才領略了本國山脈的魅力。

書中記載著「攀登富士山反而比攀登其他更低的山簡單得多」，事實上這一點即使到了現代也是一樣，但另一方面，世界上很難找到像富士山的形狀這麼美麗的高山。該書在攀登富士山的章節花了整整八頁介紹攀登富士山的歷史、富士山的傳說、標高測定、提及富士山的古典文學名著、火山口噴發的歷史、火山灰及岩漿波及的範圍、植物生態及林木線、登山時期及氣候，以及登山所需的裝備等等，接著還分別介紹了從須走口、須山口、村山口（富士宮口）、吉田口、人穴口等登山口上山的路線。

關於富士山的傳說，書中提到從前的人相信「富士山上方經常有土石滾落，山的形狀卻從不曾改變，是因為那些白天因參拜者踩踏而滾落的土石，到了夜裡會自行回到山頂上」。

文學方面，則提及平安時代的文學作品《更級日記》中，記載了富士山的山頂噴出煙霧，晚上還會現出火光。火山噴發及火山灰方面，提到了八六四年貞觀年間及一七○七年寶永年間的噴發紀錄，當時即使在江戶，火山灰也積了十五公分高，岩漿甚至流到了富士川。植物生

態方面，則記錄林木線會因方位而產生差異的理由，且在富士山山域找不到附近高山山頂常見的高山植物（書中推測可能是受到最近的火山活動影響）等等。

在介紹山頂時，書中列出了從富士山頂可以看見的每一座山，並且以「壯麗至極」來形容雲海，對其景致讚不絕口，同時也提到了進入火山口窪地的注意事項：「經常有巨大的岩石崩落，那聲音聽起來就像是火槍的槍聲。」

除了富士山之外，書中也詳細介紹了南阿爾卑斯的北岳，以及北阿爾卑斯的立山、槍岳，針對這些攀登難度較高的山，詳盡列出了所需的時間、適合搭帳篷的地點、下雪的狀況、自山頂眺望的景色、水源、路標等所有登山嚮導的必要項目。

字裡行間可以明顯感受到當時的西歐人對登山所抱持的熱情，以及其所秉持的自然科學立場，以下就節錄部分甲斐駒岳登山導覽的內容。書中首先用了十多行來描述登山路線的全貌，接著便開始說明細節，並如此描述第一個難關：

「接下來前往約一里遠的屏風岩底部，這一帶是登山路線的難關，被形容為『兒女顧不了父母，父母顧不了兒女』。高聳陡峭的絕壁只在頂端有勉強能通行的險路，可以登高遠眺大武川溪谷及屹立在上方、壯觀的花崗岩斷崖。再往前走一段距離，便會看見往左彎的山道朝著水晶礦坑的方向逐漸下坡。這座水晶礦坑原本是由民間企業經營，但因資金不足，如今已完全遭到棄置。」

接著一邊介紹附近的地質，抵達山頂後則開始介紹山頂上的景象，如「山頂是由岩石及崩塌的花崗岩頂部連接而成的雙峰結構，最初的峰上矗立著駒岳權現大穴牟遲命[6]的青銅像」、「負責三角測量的公務人員在一八八一年六月立了木樁」等，另外也列出了從山頂能夠遠眺的群山。

此外在火山活動及動植物方面也有所著墨，例如對北阿爾卑斯山脈描述如下：

「這裡棲息著各式各樣的野生動物，其中數量最多的是臉型看起來像山羊的羚羊，以及兩種山豬。山腰到處可以發現羚羊走過的獸徑，高處的樹叢與森林裡也常有熊或鹿徘徊，只要使用原始的陷阱就可以抓到野兔，鼯鼠更是隨處可見。每逢夏天，萬年積雪的山頂附近經常看見不怕人的雷鳥，山中湍急的溪流中還有大量鱒魚。」

整段文字清楚地描述山上動物的棲息特徵，除此之外，也提及了當地人的生活型態：

「為數不多的土著個個看來強壯樸實，身上穿著麻料衣物，有時還會披著羚羊的毛皮。他們靠著狩獵、伐木及燒炭勉強維持生計，糧食為蕎麥及雜糧，主要的農作物有大麥、麻、豆類及桑葉。」

看得出來，薩道義他們在攀登日本阿爾卑斯山脈之際所展現的熱情，幾乎等同於攀登歐

洲的阿爾卑斯山脈。這些關於岩石種類、地形結構及動植物的記述，改變了日本人對「自然」的觀感，也造就了後來眾多的日本登山家。

反觀現代的《米其林綠色指南》，不僅未介紹南阿爾卑斯山脈，就連富士山的登山路線也付之闕如，可能的理由有以下幾點：第一，隨著資訊多元化，登山客的訊息來源已從旅行導覽手冊轉變為專為登山客設計的導覽手冊、網路及GPS等工具；第二，雖然外國遊客大幅增加，但主要還是以並非登山愛好者的亞洲人居多；第三，當年薩道義等人之所以熱衷登山，除了個人偏好，也是基於探索未知世界的好奇心。

4 明治時代的外國人所介紹的東京

對前政權的城塞及墓地大感興趣

本節將稍微深入分析《明治日本旅行案內》中關於東京的內容。薩道義等人在開頭首先提出東京這座城市的最大特徵在於中心區域「為宮城[7]，也就是都市要塞」，接著又描述「螺旋狀的護城河圍繞著宮城」，仔細說明了內護城河及外護城河的結構。就算是在歐美國家，要找到像東京這樣擁有百萬人口且中央有著江戶城（皇居）這般廣大城池（要塞）的都市也確實不容易。儘管江戶城在天皇入居之後已失去了軍事意義，但外觀的城池結構還是令薩道義等人相當感興趣。

表1–2是根據介紹篇幅多寡依序列出的東京景點，從中可以看出芝增上寺的分量遠多

表1-2　明治與平成時期以外國人為讀者的旅行導覽手冊比較（東京）。

| 《明治日本旅行案內》 | | 《米其林綠色指南（日本）》 | | |
景點	頁數	景點	星級	頁數
芝增上寺	10.5	增上寺	★	0.2
淺草寺	5.0	淺草	★★	3.0
池上本門寺	2.5	無	—	—
上野寬永寺	1.7	上野	★★★	4.5
德川家御靈屋（芝）	1.6	無	—	—
目黑不動	1.4	無	—	—
博物館（上野）	1.3	東京國立博物館	★★★	1.7
宮城（皇居）	1.2	皇居	★	2.5
二子（多摩川釣香魚）	1.1	無	—	—
龜戶天滿宮	1.0	無	—	—
妙法寺	1.0	無	—	—
泉岳寺	0.9	泉岳寺	—	0.4
東本願寺（淺草）	0.9	無	—	0.4
祐天寺	0.9	無	—	0.4
回向院	0.8	無	—	0.4
靖國神社	0.8	靖國神社	★	1.0
傳通院	0.8	無	—	—
日枝神社	0.7	無	—	—
護國寺	0.7	無	—	—
神田明神	0.6	無	—	—

除了上述景點之外，《米其林綠色指南（日本）》（平成29年，米其林公司）中所列的三星景點還有東京都廳、新宿御苑、明治神宮、高尾山等。另外，《明治日本旅行案內》（明治17年，默里出版社）所擷取為日譯版的大致頁數，《米其林綠色指南（日本）》則為英語版的大致頁數。上表所列景點與兩書的實際標題有所出入，僅依照該景點的實際情形分類記載。

於其他景點。芝增上寺及第四名的上野寬永寺都是德川將軍家的菩提寺[8]，前者埋葬了包括二代將軍秀忠在內的六位德川家將軍，後者則埋葬了包括四代將軍家綱在內的七位德川家將軍。據說德川將軍家是擔心都在同一間寺院的話會造成權力過於集中，所以才將菩提寺分為兩間。

上野寬永寺為幕末的上野戰爭中彰義隊堅守的地方，當時大伽藍[9]因新政府軍的攻擊而慘遭焚毀，相較之下，芝增上寺則幾乎未在維新動亂中遭受破壞，華麗的程度足以比擬日光東照宮，寺內的德川秀忠（台德院）靈廟還被指定為日本國寶。前政權德川幕府乃沒落的武家社會，不論哪一方面，在西歐人眼裡都洋溢著東洋的神祕色彩，而將軍家靈廟所在的芝增上寺，更是絕對值得造訪。

然而，芝增上寺在昭和二十年（一九四五）太平洋戰爭期間遭受空襲，許多建築物因此化為灰燼，遙想當年的瑰麗風貌，實在令人惋惜。書中提及其依序參觀號稱日本工藝精粹的各座將軍靈廟時，一步入第七代將軍家繼（有章院）的靈廟拜殿，便不禁讚嘆：「宛如正在燃燒般的亮金配色與精緻華麗的唐草花紋，交織出輝煌之美，令人眼花撩亂（尤其在晴朗的

[8] 日本的一種寺廟制度，指代代祭祀及埋葬祖先遺骨的寺院。

[9] 即寺院。

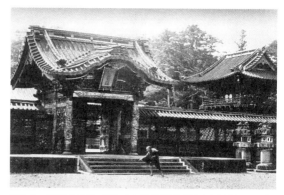

圖1-5　芝增上寺有章院（七代將軍家繼）靈廟敕額門。拍攝年代未詳。

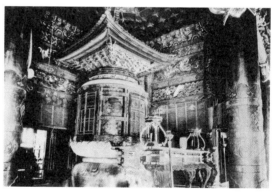

圖1-6　芝增上寺台德院（二代將軍秀忠）寶塔，秀忠的遺體曾安置在寶塔內。拍攝年代未詳。

日子）。」歷代將軍正室的墓地則有朱彩與鍍金的門扇，且「建築物的規模雖然比前述的小了一些，但論須彌壇的奢華程度則毫不遜色」。到了二代將軍秀忠的靈廟，則先說明秀忠是側室所生，並非正室的兒子，接著讚美「此處的八角堂有著全日本最完美的金泥漆，值得一睹」、「內壁也塗上了金漆，金箔銅板包覆的八根柱子支撐著屋頂，內壁上方有著『天人』

圖1-7　芝增上寺三解脱門（三門）。拍攝年代未詳。

的雕鏤，同樣鍍了金，更上方的金底部分則描繪著相同的圖案」，字裡行間在在流露出參觀者的興奮之情。

　表中第二名的淺草寺到第六名的目黑不動都是寺院或神社，書裡會一邊說明各寺院神社的參觀重點，一邊嘗試從各種不同的角度介紹日本的宗教。

　即使到了現代，淺草寺依然是深受觀光客喜愛的寺院。《明治日本旅行案內》中也強調「遊覽東京之際，淺草寺是建議優先參觀的景點之一」，此外還特別介紹了本殿大廳的一幅畫（睡著的兩名壯漢與一頭老虎，僧侶則醒著），表示「人生就像一場夢（指睡著的壯漢與老虎），唯有宗教的力量（指醒著的僧侶）才是活生生的現實」。值得一提的是，淺草寺知名的雷門在幕府末年遭焚毀，直到昭和三十五年才重建，所以出版這本書的時候雷門並不存在。至於淺草寺前方的仲見世，書中只簡單描述「是整個東京最熱鬧的地方」，「有許多販賣玩具、照片及便宜貨的店家」，除此之外並未多加著墨，顯然西歐的知識分子對日本百姓的廉價玩具並不感興趣。

至於上野寬永寺的欄目，除了介紹在戊辰戰爭中留下彈痕的黑門，亦詳細介紹了境內那座華麗壯觀的上野東照宮。關於在佛寺寬永寺境內蓋了神社東照宮一事，書中解釋道，幕末之前「佛教的性質與神道相似，能夠為樸素的神道信仰與神社建築增添活力」。

書中也介紹了築地的西本願寺，儘管因為篇幅太短而未能列入表 1-2，但其中聲稱「親鸞聖人所創的教義就像是日本的基督新教」，並說明親鸞「初期皈依淨土宗並潛心鑽研，結論卻是淨土宗的教義太過複雜難懂，因而決定『廢除禁慾的規定』，主張『宗教之心應著重於每個人心中的信仰』，實在沒有意義」，因為「一般寺院的經費皆來是『東京最有名的佛閣』。薩道義等人對這座寺院特別感興趣，建築物卻依然氣派壯觀。自信眾布施，而回向院並沒有這樣的財源」，此外也介紹松坂町（兩國）的回向院

回向院的前身是幕府下令埋葬的明曆大火（一六五七）死者的萬人塚。在這場大火中喪生的據說超過十萬人，由於大多身分不明，沒有家屬為其布施供養，所以寺院並沒有基本的收入來源，只好靠租借場地給其他團體來獲利，例如當有外地的佛像來到江戶時，便提供場地舉辦展覽，或是當作公共活動、相撲比賽與珍奇雜技表演的場地。事實上，自江戶時代中期開始在回向院的勸進相撲 [10]，正是現代大相撲的濫觴。到了明治四十二年（一九〇九），院內更建起了舊兩國國技館作為相撲場地。由此可知，薩道義等人對於宗教教義、佛教藝術乃至寺院的經營都相當感興趣。

對西洋建築不屑一顧

書中介紹的景點雖然以寺院神社占多數，但也介紹了不少風光明媚的自然景點，如在二子（二子玉川）的多摩川釣香魚；在號稱「東京最佳觀景台」的洲崎弁天展望台遠眺東京灣及富士、箱根群山全景；在靖國神社旁的九段燈塔眺望東京街道、東京灣及千葉群山，其他還有王子、飛鳥山、井之頭池、愛宕山、丸山（位於現在的芝公園內）等。另一方面，書中卻隻字不提出版前一年剛落成、當時是外國人社交場所的西式建築鹿鳴館，或是打造了磚瓦街的銀座，言外之意似乎是西歐人看這些東西不過是浪費時間。

薩道義等人在介紹王子這個地方時，曾明確提及西歐人在日本觀看貼近西歐文明的事物並沒有任何意義，並介紹「這裡是東京近郊最恬靜且富於各種情趣的景點之一」，相當推薦讀者一往。那一帶是音無川（石神井川）切削出的溪谷，有著稱為王子七瀧的七座瀑布等美景，乃風光明媚之地，也出現在江戶時代著名的浮世繪師歌川廣重筆下的《名所江戶百景》中。從附近的飛鳥山還可以一覽筑波山及日光群山，此外書中也提及這一帶的春櫻及秋楓都極具魅力，同時也抱怨：「近年來飛鳥山的山腳下蓋了製紙工廠，王子一帶的恬靜及優美明

10 指為了籌措經費而舉辦的相撲比賽。

圖1-8　明治中期的王子瀧野川（石神井川）。附近飛鳥山的櫻花及瀧野川溪谷的紅葉都是江戶著名的景點。（日本國立國會圖書館館藏）

顯遭到破壞。」事實上，工廠的選址是為了利用音無川的水力，但想必薩道義等人心裡一定不明白為什麼要做這種煞風景的事吧。

若比較現代《米其林綠色指南》中的評價，獲得三顆星的寺院神社就只有明治神宮及其內苑而已（明治神宮是大正時代興建的，在薩道義等人所處的時代並不存在）。除了寺院神社以外，獲得三顆星的景點還有東京國立博物館、東京都廳、新宿御苑、高尾山等。

而擁有許多寺院神社、靜謐清幽的谷中雖然獲得了兩顆星，但整體而言，現在的外國人對寺院神社的興趣似乎大大不如前。相較之下，新宿御苑和高尾山等擁有自然魅力的景點則獲得了較高的評價。至於銀座也有兩顆星，顯然評價較明治時期高了不少。

推薦的東京餐廳都是江戶時代開業的老字號

《明治日本旅行案內》中很少介紹「吃」與「買」的地方。以東京為例，關於餐廳的介紹只有短短七行（相當於六分之一頁），雖然篇幅非常少，內容卻頗耐人尋味，以下便是介紹東京餐廳的內容：

西洋料理　精養軒（位於鐵路起訖的新橋站附近，上野公園內也有一家）、山城町京橋的山城軒

日本料理　山谷的八百善、深川土橋的平清、梅若及其向島分店、向島的魚十、小梅枕橋的八百松、今戶的有明樓、下谷廣小路的松源、大橋橋頭的萬仙（千）、柳島的橋本、向兩國的青柳、淺草新片町的川長、芝濱松町的車屋

精養軒即是現今上野精養軒的前身，這家店在日本可說是西餐廳的濫觴，名氣相當大，八百善與平清在江戶時代也是比其他店鋪高級得多的名店，柳島（北十間川與橫十間川的匯流處附近）的橋本更曾被歌川廣重畫進《江戶名所百景》。引文中提到的這幾家店，大多是位在隅田川或北十間川沿岸鬧區的大型店鋪，其中平清的鯛魚潮汁[11]頗負盛名，植半則是以

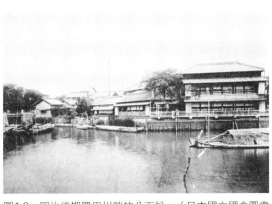

圖1-9　明治後期隅田川畔的八百松。（日本國立國會圖書館館藏）

魚類料理及蜆料理聞名。可以看出這些江戶時代的日本人喜歡光顧的餐廳，薩道義等人也都光顧過。明治時代之後，這些店家大多因為關東大地震等原因而停業，但八百善直到現在依然供應江戶料理，可說是少數的例外。

不過書中僅列出店名，對各店的著名菜色及品項隻字未提，可見目的只是要介紹外國人也可以安心光顧的店家，至於吃什麼反倒不是重點。且除了東京之外，書中極少介紹個別餐廳，就算在京都，也只介紹了池龜和竹村這兩間日本料理店。現代的外國人對日本料理相當感興趣，「和食」甚至被聯合國教科文組織視為「日本人的傳統飲食文化」，登錄為無形文化遺產，但是在明治時代，外國人對日本料理並不特別感興趣，「吃」並未被視為旅行的目的之一。

5 介紹京都及奈良時特別重視其獨特的宗教觀

對日本爆發「宗教戰爭」的地點深感興趣

表1-3根據篇幅多寡依序列出了京都與奈良的景點，相信很多讀者會對這樣的順位——尤其是京都寺院的前幾名——感到納悶。其中排行第一的是京都御所，畢竟直到《明治日本旅行案內》發行的十多年前（明治二年〔一八六九〕）天皇都還住在這裡，因此外國人對這裡的興趣最大、介紹篇幅最長是很合理的。但是第二名的西本願寺、第五名的知恩院、第六名的北野天滿宮（北野天神）就不禁讓人有些疑惑，這些寺院與神社竟然會比現在每天湧入大批觀光客的清水寺、金閣寺和銀閣寺的排名更高，未免有些不自然。反觀現代的《米其林綠色指南[11]》中，清水寺、金閣寺、銀閣寺都拿到了三顆星，而西本願寺、知恩院與京都

11 指一種鹽味的海鮮湯。

表1-3　明治與平成時期以外國人為讀者的旅行導覽手冊比較（京都・奈良）。

《明治日本旅行案內》		《米其林綠色指南（日本）》		
景點	頁數	景點	星級	頁數
京都御所	4.1	京都御所	★	0.7
西本願寺	3.6	西本願寺	★	0.3
東大寺 （奈良市）	3.4	東大寺	★★★	1.7
法隆寺 （斑鳩町）	2.3	法隆寺	★★★	1.1
知恩院	2.2	知恩院	★	0.3
北野天神	2.1	無	—	—
御室仁和寺	2.0	仁和寺	★	0.3
春日大社 （奈良市）	2.0	春日大社	★★	0.8
（舊） 方廣寺大佛	2.0	無	—	—
東寺	2.0	東寺	★★	0.4
清水寺	1.8	清水寺	★★★	0.6
伏見稻荷神社	1.6	伏見稻荷大社	★★	0.3
八坂神社	1.5	圓山公園・ 八坂神社	★	0.2
廣隆寺	1.3	廣隆寺	★★	0.3
三十三間堂	1.2	三十三間堂	★★★	0.7
光明寺	1.2	無	—	—
金閣寺	1.2	金閣寺	★★★	0.8
鞍馬山	1.2	無	—	—
平等院	1.2	平等院	★★	0.4
比叡山	1.1	比叡山・延曆寺	★	0.4

以下則是《米其林綠色指南（日本）》中評為三星或二星的景點與《明治日本旅行案內》的比較

《明治日本旅行案內》		《米其林綠色指南（日本）》		
景點	頁數	景點	星級	頁數
銀閣寺	0.9	銀閣寺	★★★	0.5
大德寺	無	大德寺	★★★	1.0
龍安寺	無	龍安寺	★★★	0.4
桂離宮	無	桂離宮	★★★	0.6
西芳寺（苔寺）	無	西芳寺（苔寺）	★★★	0.4
二條城	0.2	二條城	★★	1.0

《明治日本旅行案內》（明治17年，默里出版社）所擷取為日譯版的大致頁數，《米其林綠色指南（日本）》（平成29年，米其林公司）則為英語版的大致頁數。頁數欄的「—」代表沒有任何記載。上表所列景點與兩書的實際標題有所出入，僅依照該景點的實際情形分類記載。

御所則是一顆星，北野天滿宮甚至未被提及。有鑑於《明治日本旅行案內》與《米其林綠色指南》發行的時代相差了一百三十年，這段歲月裡到底發生了什麼樣的變化？

事實上，《明治日本旅行案內》的編輯方針有二：

一、將重點放在宗教的歷史上。

二、認為繪畫等美術品的價值高於建築物。

只要明白這兩點，就能理解書中為何這樣安排。以第一點而言，像西本願寺這樣在歷史中受盡蹂躪的宗派確實不多見。本願寺是淨土真宗本願寺派的總本山，前身乃鼻祖親鸞上人的墓地「大谷廟堂」。後來由於淨土真宗太過興盛，引來比叡山宗徒的仇視，這些宗徒攻入本願寺，將整座寺院摧毀殆盡，本願寺門主則逃往越前，在那裡獲得了廣大信眾的支持。由於淨土真宗的教義主張平等，信眾間於是產生了一股反抗傳統武家社會的力量，最終爆發了「一向一揆」[12]。後來造反遭到鎮壓，本願寺也前後轉移至京都附近的山科及大坂等地。本願寺的信眾在大坂同樣形成了極為龐大的社會勢力，對此反感的織田信長於是派遣大軍攻打，雙方展開了激烈的戰鬥，歷經長達十年的交戰，本願寺門主才終於投降。後來在豐臣秀吉的命令下，本願寺遷至京都，其後又因為德川家康寄進[13]等因素分裂成東西兩派。

淨土真宗的歷史，可說就是一場又一場的戰爭。先是與其他宗派發生紛爭，接著爆發農民信眾起義造反，又與武士交戰，最後宗派內還一分為二，宛如三番兩次受到狂風暴雨的侵襲。西歐社會也經歷過多次血淋淋的宗教戰爭，最終基於歷史的教訓實施政教分離，使民眾獲得了信仰的自由。正因為西本願寺在日本是最具代表性的宗教戰爭參與者，《明治日本旅行案內》的編著者才會對這座寺院抱持莫大的興趣、想要詳細介紹吧。

介紹篇幅次多的知恩院則是淨土宗的總本山。書中提及西本願寺時詳細介紹了淨土真宗的開山祖師親鸞上人；提到知恩院時，也詳細介紹了淨土宗的始祖法然上人。

至於北野天滿宮的部分，則把重點放在其所祭祀的學問之神菅原道真。菅原道真生前一度升任右大臣，後來卻被謫貶至九州的大宰府。書中首先介紹了他波濤洶湧的一生，接著提到北野天滿宮境內的繪馬[14]堂：

「繪馬堂西側屋頂高處有一對由狩野派繪師所描繪的美麗老虎，上頭標註的日期即是一六一〇年，那裡被人拋擲了大量紙團。據說從前這兩頭老虎會跳出畫框，來到下方的圓石上

12 指一向宗（即淨土真宗）信眾起義造反。

13 原意為捐贈、布施，此處指的是捐地。

14 一種獻給神明之物，多為五角形木板，上頭畫有各種圖案。

互相纏鬥——證據是每天早上都有人看到地上鋪好的碎石亂成一片。」

北野天滿宮的繪馬堂懸掛著許多繪馬，上頭的圖案多為高潮迭起的戰爭場面，而《明治日本旅行案內》的編著者似乎對這些圖案頗感興趣。

這種認定繪畫等美術品的價值高於建築物的觀念，與幕末開國之後日本的文化及藝術流傳至西歐的過程息息相關。像建築物這麼大的東西沒有辦法輕易搬運，在西歐只能透過照片或繪畫來欣賞，但如果是美術品，就可以購買實物帶回去。

一八六二年的倫敦世界博覽會上，駐日英國公使阿禮國展示了他個人收藏的日本漆器、刀劍及浮世繪，廣獲好評，在西歐掀起了一陣日本主義浪潮，令越來越多西歐人士對日本美術感興趣。到了一八六七年的巴黎世界博覽會，日本首次正式參展，展出了大量美術品。大約就在這個時期，葛飾北齋、歌川廣重等日本浮世繪師所擅長的各種繪畫技巧——如不拘泥於遠近法的大膽構圖、違背實際景象的平面描繪及鮮豔的用色等——對西歐的梵谷、莫內等印象派畫家造成了深遠的影響，因此在日本所有藝術領域之中，西歐人剛開始的時候對繪畫最感興趣。

舉例來說，翻開《明治日本旅行案內》中提及金閣寺的那一頁，會發現對於貼上了金箔的金閣寺（鹿苑寺舍利殿），編著者只用了兩、三行的篇幅介紹。金閣寺曾在昭和二十五年（一九五〇）遭人縱火而燒毀，如今我們所看見的則是在昭和三十年重建的。因此可以說，

現今的金閣寺與明治時代的是完全不同的建築，而且重建之後還必須等到昭和六〇年代進行「昭和大修復」後，才變成我們現在看到的金碧輝煌的模樣。明治時代前期，許多寺院都受到「廢佛毀釋」運動的影響，被迫返還寺院領地，喪失了經濟基礎。金閣寺也不例外，當時建築物上的金箔嚴重剝落，與我們今日所熟悉的華麗面貌截然不同。薩道義等人並未特別重視金閣寺，或許也是因為這個緣故，即便如此，只用兩、三行介紹畢竟還是太少了一點。

跟金箔比起來，關於繪畫的介紹就多了不少。據說出自狩野正信筆下的天花板畫《天人》，書中就說明得相當詳盡，還提到這幅畫是裝上天花板後，使用黑色的塗料或釉藥覆蓋縫隙，接著才在上頭作畫，這樣的做法在日本相當罕見。看到這樣的說明，讓人不禁猜測編著者可能研讀過歐美的美術研究家或美術商的報告。

在奈良考察神佛習合的現象

表1―3的排名可以看出奈良的寺院及神社都有不錯的名次，例如第三名的東大寺、第四名的法隆寺等奈良縣的寺社排名都凌駕京都知名的寺社之上。東大寺有壯觀的大佛，因此容易吸引外國人的注意，而法隆寺受到歡迎應該是由於建築相當氣派，這項排名如果放在現代，應該還會加上興福寺吧，可惜興福寺在明治初期因為廢佛毀釋運動的緣故荒廢過一段日

子。在現代的《米其林綠色指南》中，興福寺雖然得到兩顆星，但是寺內最受觀光客喜愛的阿修羅像則獲得了三顆星。

在那個時代，東大寺中大佛坐鎮的佛殿便已「角度傾斜且梁柱木材嚴重風化」。《明治日本旅行案內》中除了詳細介紹大佛的高度、各部位的尺寸及鑄造手法之外，還提及了佛教與神道的淵源，例如在朝廷決定鑄造大佛時，「由於擔心觸怒日本的神明，故事先派遣僧侶行基前往伊勢參拜天照大神，獻上佛陀的聖骨『舍利』，向其請示能否執行這次的大佛鑄造計畫」。

不過從佛教的角度來看，西歐人都是異教徒，當然不會將佛像當成膜拜的對象，而是看作美術品或古董，所以面對佛像的時候，西歐人關心的是藝術價值及製作技術。值得一提的是，若翻閱江戶時代由日本人所寫的各種遊記，會發現談到佛像時雖然會使用「高貴的容顏」等形容，卻幾乎不曾提及佛像的藝術性及製作方法，相較之下，現代許多日本人觀看佛像時的心態則與明治時代的西歐人如出一轍。

龍安寺石庭──「重新發現」不為人知的價值

進入明治中期之後，歐美人對寺院及神社的興趣逐漸從繪畫拓展至佛像、建築及庭園

等。明治十七年（一八八四），美國籍的御雇外籍顧問歐內斯特・費諾洛薩受日本文部省任命為圖畫調查會委員，與岡倉天心一同調查近畿地區的古寺社寶物，著名的法隆寺夢殿祕佛救世觀音像，就是由於這場調查行動才得以在世人面前公開。自此之後，不管是日本人或西歐人，都開始從美術史的角度展現對佛像的興趣。而建築方面也同樣引起世人的關注，比如長久以來一直流傳著費諾洛薩以「宛如冰凍的音樂」來讚美藥師寺東塔的說法（實際上在費諾洛薩的著作中找不到這樣的形容，顯然只是張冠李戴），甚至像桂離宮這樣體現禪宗簡樸思想的現代主義建築，也在昭和八年（一九三三）德國建築師布魯諾・陶特訪日後受到了關注（參見第三章）。

說起禪宗的世界，當然不能不提在一大片白沙上擺著大大小小十五顆石頭的龍安寺石庭。事實上，世人開始對這座石庭作出種種解釋是在昭和時期之後，石庭內無池無水，擺在裡面的石頭也不是什麼名石巨岩，據說正因為整座石庭沒有任何能夠吸引目光的東西，為了填補這樣的空白，每個人於是會產生各種不同的感受——真不愧是禪宗問答的世界。

如果不知道這是一座名聲響亮的庭院，恐怕大部分的人在通過走廊時都不會注意到有什麼獨特之處。遍觀江戶時代及明治時代由日本人撰寫的旅行導覽手冊，裡頭頂多只會介紹同樣在龍安寺內的池泉式庭園，對石庭卻隻字未提。旅行導覽手冊中開始出現關於石庭的介紹，是昭和時期之後的事（例如《日本案內記》等），而石庭像現在這般聲名大噪，更必須

等到二次大戰結束之後。

昭和五十年，英國伊莉莎白女王訪日，不知道從哪裡聽到了消息，希望能夠參觀龍安寺石庭，並在實際參觀後對石庭讚譽有加，自此外國媒體開始爭相報導，使其聲名遠播。加上近年來日本的禪（ＺＥＮ）風吹往全世界，如今造訪龍安寺石庭的外國人絡繹不絕，就連現代的《米其林綠色指南》也將龍安寺評定為三顆星，更在介紹文結尾試著激發讀者的想像力：「石庭中的砂，是想表現出大海的意境嗎？製作這座石庭的人到底想表達什麼呢？」

伏見稻荷大社的風潮所帶來的啟示

《明治日本旅行案內》中關於京都另一個耐人尋味的地方，就是對伏見稻荷大社的介紹特別詳盡。

伏見稻荷大社是全日本各地據稱多達三萬間的稻荷神社總本社，因此每逢過年總是人潮洶湧，許多人會來這裡進行新年參拜，但除了年節期間之外，平時參拜的人並不多。在二〇一〇年之前，若以京都及奈良所有寺院神社平時的參拜人數來看，連前五十名也進不了。

然而就在二〇一三年左右，情況為之一變，竟開始有大量外國人造訪伏見稻荷大社。根據旅行資訊網站「貓途鷹」的應用程式調查，「最受外國人歡迎的日本觀光景點」排行中，

圖1-10　明治36年左右的伏見稻荷大社。（日本國立國會圖書館館藏）

伏見稻荷大社突然上升至第二名，到了隔年二〇一四年更躍升為第一名。沿途的店家表示這些年突然有大批外國觀光客造訪，連他們也不曉得到底發生了什麼事，有人推測是因為《火影忍者》在全球爆紅，不僅漫畫在數十個國家翻譯出版，動畫也在各國上映，但也有人認為是社群網路上口耳相傳的結果。

造訪伏見稻荷大社的外國人都會震懾於那由將近一萬座鳥居組成、宛如朱紅色隧道的「千本鳥居」[15]，在他們眼裡，那似乎是非常有日本風情的景象。花上一個小時在稻荷山健行，穿過一座座鳥居、一邊遠眺京都盆地，這樣的行程特別受到歐美人喜愛。此外距離車站近、參拜不用付費，還沒有閉門時間的限制，也都是伏見稻

15　「千本鳥居」指神社境內有成千上萬座鳥居（樓門）排成長龍的景象，其中以京都伏見稻荷大社的千本鳥居特別有名。

荷大社受外國遊客歡迎的理由。

《明治日本旅行案內》中也推薦讀者「穿過無數紅色『鳥居』」在山上健行，更透過山頂的景色強調這條健行路線的魅力：「嵐山的另一頭可以看見丹波群山，鐵道車庫上方則是愛宕山美景，比叡山矗立在正北方，鴨川貫穿市街，自上賀茂往下流時呈現明顯的弧度。」

如今伏見稻荷大社遊客暴增的現象僅是一時的流行，還是會長期持續下去？如果只是基於漫畫或動畫愛好者的「聖地巡禮」，那麼這股風潮可能再過幾年就會消失，但既然明治時代前期的西歐人也對伏見稻荷大社抱持極大的興趣，我們或許可以說這裡本來就擁有吸引外國人的要素，只是長久以來遭到遺忘而已。以上兩種情況未來當然都可能發生，但以伏見稻荷大社來說，後者的可能性似乎較大一些。

雖然伏見稻荷大社的遊客激增，但《米其林綠色指南》數年來一直只給這個景點兩顆星的評價，並未增加為三顆星。或許在指南編輯眼中，這裡廣受外國人歡迎只是暫時的現象。

明治時期外國人的旅日環境

1 幕末至明治前期——離開居留地及遊步區域的探險之旅

對國內自由旅行的限制

一般外國人能夠在日本國內自由旅行是在明治時代中後期，即明治三十二年（一八九九）修訂條約之後。雖然日本在嘉永七年（一八五四）簽訂《日美和親條約》－後便解除鎖國，但接下來有四十五年的歲月，日本政府並末允許一般外國人在國內自由旅行。

然而如果放眼海外，會發現全球有兩大基礎建設都是在這個時期竣工，對外國人到日本或其他亞洲國家旅行提供了莫大的幫助——那就是明治二年蘇伊士運河開通，以及美國大陸橫貫鐵路全通。蘇伊士運河建成前，從歐洲前往日本的主要路線必須先繞過非洲南端的好望角，但是運河開通之後，就可以從地中海直接航向印度洋，從歐洲到東亞的天數縮短了將近一半。

美國大陸橫貫鐵路落成，也大幅縮短了往返東岸紐約與西岸舊金山之間的時間。在此之

前，搭馬車往來需要花上數個月，就算搭船到巴拿馬轉乘，也必須花上好幾個星期，但是橫貫鐵路完工後，往來美國大陸東西兩座都市只要七天左右。

在修訂條約實施之前，日本政府並沒有任何鼓勵外國人在國內旅行的政策。外國觀光客人數增多不僅可以增加外幣收入，他們在日本各地遊覽亦有助於建立國際友誼，然而政府在這方面並未積極作為，當然也有其理由。

下面先來看看幕府末期的日本概況。嘉永六年（一八五三），美國海軍准將馬修‧培里率領艦隊來到浦賀，驚擾了日本的平靜社會。隔年，日本與美國簽訂《日美和親條約》，同意下田及箱館（函館）開港，允許美國船隻在港口停靠及滯留，並會提供柴薪、飲水及煤炭──這等於解除了日本長達兩百年的「鎖國」政策。

安政五年（一八五八），日本又與美國簽訂《日美修好通商條約》，同年亦與荷蘭、俄國、英國及法國簽訂條約，合稱《安政五國條約》，議定日本增開神奈川（橫濱）、長崎、新潟、兵庫（神戶）為貿易港，允許外國人在江戶及大坂（大阪）從事商業活動，廣開貿易市場，並各自設置外國人居留地，江戶設在築地，大坂則設在川口（現在的西區）。

一般認為日本就是在這個時候正式對外開放門戶，但從另一個角度來看，其並未允許外國人與日本人一起在「內地（國內）雜居」，而是將外國人限制在居留地，除了不准他們在日本其他地區居住，當然也不得從事商業活動。

不過要是嚴格禁止外國人踏出居留地半步，恐怕會引發強烈不滿，因此《日美修好通商條約》另外還規定了「遊步區域」，範圍大約是居留地周邊十里（約三十九公里）之內，雖然禁止外國人居住及從事商業活動，但可以自由往來。只是其中也有一些例外，如神奈川居留地東側通往江戶的遊步區域就只到約四里外的六鄉川（多摩川），其他方向則都是延伸十里，這是為了避免神奈川的居留外國人過於接近江戶。此外亦禁止外國人到京都，所以在兵庫居留地的規定中加了一條不得靠近京都方圓十里的條目。

英國人約翰・雷迪・布萊克曾在幕末時期以媒體工作者的身分旅居日本長達十五年，他在著作《年輕的日本》中描述了日本明治初期以降的情況，寫道：

「過去在橫濱的外國人眼裡，條約上的邊界簡直像是某種幽靈。每個人都希望能跨越居留地周圍那道『不能跨越的界線』，卻幾乎沒有人敢這麼做。」

但當然還是曾有外國人違禁越界。該書提到了三名熱愛打獵的外國人曾駕船橫越江戶灣，在房州（千葉）某村落上岸，夜宿於民宅，隔天平安歸來，還以此事向眾人炫耀。

遊步區域的存在也意外突顯歐美人與日本人對「外出」與「散步」的認知差異。在當時

的日本，身分高貴的人物絕對不會不帶隨從就獨自外出或散步，否則可能會被當成怪人。相較之下，就算身分高人一等，歐美人也可能獨自或與數名友人結伴，在數里的範圍內隨興散步。由於這樣的文化差異，導致外國人與居住在遊步區域的日本人之間產生了不少誤會與紛爭，日本政府為了因應這樣的事態，於是在明治三年發出了公告，大意如下：

「外國人獲准在遊步區域內自由行動。其與日本的禮法不同，即使身分高貴也會隨興旅遊，日本國民不清楚外國人的實際狀況，與其往來應對時應注意勿失禮數或造成其不便。」

（白幡洋三郎，〈異邦人與外來客〉）

日本民眾當然分辨不出歐美人的身分高低，在百姓眼裡，他們不過都是奇裝異服的異邦人。從這則公告可以看出日本政府擔憂民眾遇上單獨外出的外國貴人時做出失禮的事、引發外交問題，也能一窺民眾對外國人所採取的行動感到驚愕，而官方亦感到不知所措。

另一方面，也有外國人能夠在遊步區域外的日本國內旅行，那就是享有外交特權的公使及外交官，當然他們也不是可以自由往來任何地區，而是僅限於職務所需的旅行。

此外，直到幕末為止，京都都是天皇的居住地，在年號改為明治的前一年（一八六七年一月）駕崩的孝明天皇還是位非常討厭外國人的攘夷論者，因此如同前述，京都一直都是限制外國人進入的區域。到了明治元年，政府為了增進與諸國的情誼，於是邀請各國代表前往京都一遊，當時隨著英國公使巴夏禮前往京都的薩道義便記錄下了心中的興奮：

「我一想到即將前往一八五九年開港後便嚴禁外國人進入的京都，一顆心便雀躍不已。

而且依據大君（德川將軍）底下官員的說法，這次是向來拒外國人於千里之外的那些人（指以薩摩、長州為核心勢力的新政府，過去曾在薩英戰爭及馬關戰爭中與外國人交戰）決定招待我們前往京都。」

值得一提的是，若單看在國內的旅行限制，日本與諸國簽訂的條約和同一時期中國（清朝）在一八五八年與俄、美、英、法簽訂的《天津條約》有很大的差異。《天津條約》中訂定了護照制度，允許外國人基於娛樂和商業目的在中國國內旅行，至於日本幕府所締結的《安政五國條約》，雖然內容多不平等、被視為幕府的挫敗，但在各國所期待的日本國內自由旅行方面，幕府堅決不答應，好歹算是扳回一城。

內地通行權成為修訂條約的交涉籌碼

多年後，遊步區域的規定漸漸名存實亡，加上幕末頻繁的攘夷運動到了明治時代逐漸銷聲匿跡，造就了外國人可以安全地在日本旅行的環境。然而政府並未一口氣全面撤除外國人在日本國內自由旅行的限制，而是採取漸進開放的手段。

明治七年（一八七四），日本政府頒布《外國人內地旅行允准條例》，發放「旅行證」

給到日本進行學術研究或生病療養的外國人，允許其在國內旅行，儘管還是不能從事商業活動，但已開放研究及醫療行為。自從公布這項條例之後，有越來越多外國人以學術名義往來日本各地，最具代表性的例子就是前述的伊莎貝拉・博兒。根據博兒的描述，日本政府所發給的「旅行證」除了禁止實際的商業交易，也禁止實際交易前的交涉行為，此外還嚴禁長期租借民眾的屋舍或房間、在森林裡生火、在神社佛閣或圍牆上塗鴉、在狹窄的道路上策馬疾馳等等，可說規定得相當細瑣。

日本政府長期限制外國人在國內旅行的理由之一，或許也是因為他們花在旅行上的經費有限，根本不值得重視吧。明治八年，官方核發內地旅行證（學術研究、疾病療養）的人數為一千一百三十六人（《外務省統計》），到了明治二十年前後，也只有約兩千人。明治前期的政治家及官員基本上都忙著推動重工業、軍事產業，以及預計未來成為輸出主力的紡織業，根本沒有餘裕理會觀光業。

另一方面，外國人則強烈希望能在日本國內自由旅行。雖然部分人士是基於自然科學或歷史研究的需求，抑或對冒險的渴望、對觀光旅行的興趣，但比起這些，更多人的真正目的是為了經商，日本政府正正是為了保護本國產業才遲遲不願全面開放。

直到明治時代前期，日本貿易的特徵都是只能在居留地進行交易，因此又被稱作「居留地貿易的時代」。以最大宗的輸出品「生絲」為例，外國商人必須在居留地之一的橫濱向日

本商人購買後再運往國外，縱使他們非常希望能夠前往群馬縣或長野縣的產地以更便宜的價格買到生絲，仍無法獲得許可。此外，外國人也會希望自行開發及經營礦山，無奈同樣未能得到日本政府同意。

不過日本政府未全面廢除國內旅行限制最大的理由，其實因為這是修訂條約時的最佳籌碼。畢竟明治政府的首要之務，便是修改當年幕府與歐美諸國簽訂的不平等條約。

在不平等條約的修訂上，日本政府的訴求包含以下兩點：

一、廢除治外法權。

二、收回關稅自主權。

而外國的要求則有：

三、開放內地雜居（讓外國人能夠居住在日本國內任何地區）。

四、廢除對內地自由旅行的限制（讓外國人能夠基於商業或觀光目的自由旅行）。

日本政府要透過交涉贏得第一點和第二點，就必須有效運用第三點與第四點作為籌碼。

明治十六年，在外務卿井上馨的推動下，官方興建了鹿鳴館，幾乎每天都會在此舉辦晚宴及舞會，用意在宣揚日本已經是能與歐美並駕齊驅的文明國家，藉此取得修訂條約的有利地位。明治二十年四月，當時的首相伊藤博文及夫人梅子舉辦了一場大型的化妝舞會，後人口中的「鹿鳴館外交時代」就在此時達到巔峰。

然而鹿鳴館內的夜夜笙歌看在大多數民眾眼裡只是浪費公帑，不管是反對西化政策的國粹主義者還是國權派或民權派人士，都強烈譴責鹿鳴館外交是崇洋媚外的亡國之舉。同年九月，井上宣布停止修訂條約的交涉事宜，並辭去外務卿職。隔年接任外務大臣的大隈重信則因為妥協方案被抨擊「辱國」而遭人投擲炸彈，非但失去了一條腿，交涉行動也被迫中斷。不管是井上或大隈，其實與外國的協商幾乎都已達成共識，卻因為國內的反對聲浪而功敗垂成。

反對派之所以反對，除了由於心態上無法接受只注重表面工夫的西化政策，還有以下兩大重要理由：第一，開放外國人在內地雜居及自由旅行，將對國內產業造成重大打擊；第二，同意任用外國法官來審判外國人，將有損國家尊嚴。尤其前者對部分日本商人來說，是影響生計的重大問題，所以他們當然會強烈反對，且當時政府雖然並未允許外國人在日本置產，但實際上已經有一些外國人利用日本人的名義在居留地以外的箱根、日光、輕井澤、大磯、熱海等地置產，有些人因此擔心再這麼下去，日本可能會被外國人蠶食鯨吞。

在這樣的局勢下，日本直到明治二十七年才成功與外國修訂了條約。當時負責對外交涉的是第二次伊藤內閣的外務大臣陸奧宗光，他一方面為議會上的質詢確實做好準備，一方面採取與最大通商國英國直接對決的策略，而非分頭與各國交涉。這樣的做法奏效，兩國議定在五年後（明治三十二年）新條約生效之際廢除治外法權及內地雜居的禁令，並在那十二年後（明治四十四年）由日本取回關稅自主權。因此到了明治三十二年之後，所有外國人都能在日本國內自由旅行了。

法國著名的諷刺畫家喬治・比果也曾經畫過鹿鳴館的諷刺畫。日本人當時雖然舉辦了舞會，但是上流社會的女性會跳舞的並不多，只好找藝妓來湊數，他於是畫了一個在練舞空檔抽菸的藝妓，儀態舉止完全不像是上流社會的淑女。

比果從明治十五年起在日本住了十七年，對日本的文化及庶民生活可說觀察入微。儘管熱愛日本傳統文化，他筆下的諷刺畫對膚淺的西歐化政策卻是極盡挖苦，鹿鳴館的真實面貌在他心中正是最需要辛辣諷刺的。

從另一個角度來想，在觀察入微的外國人眼裡，比果所諷刺的事物不也是日本旅行的魅力所在？倘若鹿鳴館輕而易舉地呈現出和西歐上流社會一模一樣的舞會，在西歐旅客的眼裡可就一點意思也沒有了。正因為日本這麼一個遠東的島國努力打腫臉充胖子，模仿西歐上流社會舉辦舞會卻糗態百出，才讓那些自詡為觀察家的西歐旅客獲得了滿足。

2 創立接待外國旅客的組織——喜賓會

以巴黎為模仿對象

明治二十六年（一八九三）三月，日本成立了一個積極接待外國觀光客的組織，那就是由澀澤榮一與益田孝共同推動的喜賓會。「喜賓」兩字在日語中音同「貴賓」，意思是對於賓客的到來打從心底感到歡喜，英語則稱為「Welcome Society of Japan」。

事實上這個組織剛成立時，外國人還沒辦法在日本國內自由旅行——如前所述，官方允許外國旅客自由旅行是在六年之後。對於招攬外國觀光客，日本政府的態度一直相當消極，但是當時的財經界則已經察覺「觀光」或許能成為一門產業，所以才決定成立喜賓會。

當時有些人會以「乞丐外交」來形容招攬觀光客、賺取外幣的做法，直到昭和時期的二次世界大戰之前，日本都還有一定比例的民眾抱持著這樣的想法，其中甚至不乏政治家及官員。現代人恐怕很難理解當年這些人的心態，因此以下稍加說明。

時任日本興業銀行總裁的志立鐵次郎曾指出，某些掌權人士認為「若熱衷於招攬外國遊客（中略），將會形成卑劣的心態，損及國民自尊心，並非國家生存的上上之策」（《回顧錄》，一九三七年），同時強調自己並沒有這樣的想法。此外，國際觀光局事務課長高田宏也指出，「常有人主張（獎勵招攬外國旅客）會造成崇洋的風氣，導致國粹精神淪喪，國民因偏重物質享受而喪失日本魂」（《國際觀光》，一九三五年第二號）。為什麼招攬外國遊客就會形成卑劣的心態、喪失日本魂？因為他們心中所謂的觀光並非製造商品賣給外國人，而是讓他們觀看自己原本就有的東西，藉此向對方索錢，這種行為跟乞丐沒兩樣，有些人甚至認為「簡直就像站在旅店門口拉客的小弟」，堂堂一國不應該靠這種丟人現眼的方式來獲取收入。

在瀰漫著這種風氣的時代，兩位日本最具代表性的企業家卻已看出招攬外國人赴日觀光也可以成為一門生意。大企業家澀澤榮一的名號相信許多人都聽過，他是創設日本第一國立銀行及東京股票交易所（現在的東京證券交易所）的幕後推手，在王子製紙公司、東京海上火災保險公司、東京瓦斯公司等五百多家企業的創立過程中都可以看見他的身影。至於益田孝這位財經界要角，則是綜合貿易企業三井物產創立時的重要人物，更讓三井褪去原本的幕府御用商人色彩，搖身變為近代日本的大財閥。

明治二十年左右，澀澤榮一與益田孝興起了成立機構接待國外旅客的念頭。兩人當時都

致力於東京商工會（東京商工會議所的前身）的活動，澀澤擔任會長，益田則任副會長。明治二十年，益田以三井物產社長的身分訪問歐美長達八個月，在歸國演講中，他提到巴黎能夠如此繁榮，並非單靠貿易及工業，也仰賴世界各國的旅客挹注錢財。同時強調，法國人為了提升巴黎的魅力不惜投入龐大的資金，這並非為了自我滿足，而是為了建設能夠滿足觀光客的設施。

十八世紀的英國貴族子弟流行在歐洲各地旅行，增長見聞，巴黎在接待遊客方面於是累積了相當豐富的經驗，法國人明白只要把資金挹注在充實飯店、美術館、餐廳等設施上，將能夠獲得遠高於投資的回報，大量從事觀光業的人互相切磋琢磨，造就了美麗的花都巴黎。

前往歐美訪察時，大多數人都只注意到其政治型態、現代化工廠、工業產品及藝術品等，然而益田的眼中除了製造業，還看見了最專業的觀光產業，對當時的日本人來說，那是一個非常陌生的領域。

改善旅館環境等五大方針

在喜賓會的成立大會上遴選出的會長為擔任貴族院議長的侯爵蜂須賀茂韶，總幹事為澀澤榮一，幹事則有橫山孫一郎、鍋島桂次郎、益田孝、三宮義胤、福澤捨次郎（福澤諭吉的

次男）、木戶孝正，成立宗旨如下：

「我國風光明媚，景物兼有美術工藝之妙，卻缺乏接待外國紳士淑女的設施，致令失望，實感扼腕。為款待遠來賓客，提供旅行之樂與觀光之便，促進國際交流及貿易發展，故設立此會。」最後的「貿易發展」一詞特別令人印象深刻。

此外尚訂定以下五大綱領：

一、向旅館經營者提出改善設備的建議。

二、監督並獎勵優良的旅行嚮導。

三、安排及仲介旅客參觀各景點、古蹟、公私立建築物、學校、庭園及製造工廠。

四、款待來客，居中介紹我國顯貴紳士。

五、發行完善的導覽手冊及導覽地圖。

從這五大綱領看來，其目標嚴格來說並非積極招攬外國觀光客，而是希望接待觀光客時不致失禮。換句話說，重點在於維護國家的面子，說穿了就是在正式招攬外國觀光客之前，先整頓好國內的觀光環境。

接著來看看當時旅館與飯店業的狀況。明治二十年（一八八七）時，益田曾主張外國旅

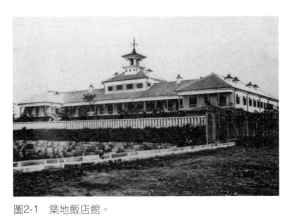

圖2-1　築地飯店館。

客一來到日本最先感到不方便的，就是沒有設備完善的飯店。所謂完善的設備，包含會說外語的工作人員、良好的服務態度、外國人吃得慣的餐點，以及舒適的寢具、浴室及廁所等林林總總。

日本第一間貨真價實的西式飯店，是德川幕府在慶應三年（一八六七）於江戶築地的外國人居留地動工、明治元年竣工的築地飯店館，由當時頂尖建築專家清水組（現在的清水建設公司）的當家第二代清水喜助負責，是一棟兩層樓高、擁有一百零二間客房的大型建築，落成後每天吸引大批民眾前來一睹風采，儼然成為東京的新觀光景點。此外飯店裡設有餐廳，特別聘任法籍主廚製作正統的法國料理，相當受到好評。可惜到了明治五年，銀座、京橋、築地一帶發生大火，五千棟民宅遭焚毀，築地飯店館也付之一炬。

俗話說「火災跟打架是江戶兩件最熱鬧的事」，像江戶這樣自古以來發生過數次大範圍火災的都市，放眼世界也算罕見。當時待在築地居留地的外國人一同經歷了這場堪稱傳統的大火，想必讓他們切身感受到東京

「不愧是一座用木頭和紙搭建而成的大都市」。

明治二年，橫濱的俱樂部飯店開幕。其實這間飯店打從幕末時期就已經存在，原本只提供給英國的俱樂部會員使用，直到明治時代才對外開放。以下是當時西歐人經常光顧的主要幾間飯店的開幕時間：

明治三年　　東方飯店於神戶居留地開幕（即現在的神戶東方飯店，開幕年份參考自官方網站）。

明治四年　　兵庫飯店於神戶碼頭一帶開幕。

明治六年　　金谷旅店於日光開幕（日光金谷飯店的前身）。

明治六年　　格蘭飯店於橫濱居留地開幕，雖然是木造兩層樓建築，但號稱所有設備與服務都是當時最新的。

明治六年　　精養軒飯店於東京京橋采女町開幕，明治九年又在上野公園開設分店上野精養軒。

明治十一年　富士屋飯店於箱根宮之下開幕，在明治二十六年至大正元年成為專門服務外國人的飯店。

明治十二年　也阿彌飯店於京都圓山公園開幕（收購自安養寺塔頭 2，將和式房間改

圖2-2　明治時期的格蘭飯店（橫濱）全景。中央為明治20年開業的新館，其左側則為明治6年開業的舊館。

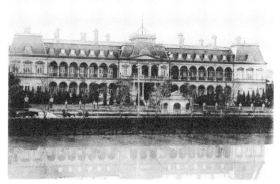

圖2-3　明治20年代後期的第一代帝國飯店。（日本國立國會圖書館館藏）

成西式房間）。

明治二十一年　自由亭飯店於大阪中之島開幕（即後來的大阪俱樂部飯店）。

2 指寺院旁的小屋。

明治二十一年　常盤飯店於京都河原町御池開幕（即後來的京都飯店，現在的京都大倉飯店）。

明治二十三年　帝國飯店於東京開幕，位於皇居南側、日本政治經濟的中心地帶日比谷，旁邊就是鹿鳴館，是一棟用來接待外國賓客的高規格西式飯店。

除了這些，度假勝地也陸續有新飯店落成，包括明治二十年在鎌倉開幕的海濱院飯店，二十二年在日光開幕的日光飯店、二十五年同樣在日光開幕的新井飯店，二十七年在輕井澤開幕的萬平飯店等。即便如此，在明治二十六年喜賓會成立之初，日本全國各主要都市及度假勝地還是嚴重缺乏設備完善的飯店。

對喜賓會投以羨慕眼神的伊斯蘭教民族運動家

喜賓會成立之後，外國人實際上怎麼運用？以下舉一個並非歐美旅客的奇特案例。

明治四十二年（一九○九），一位名叫阿卜杜里賽德・易卜拉欣的男人從伊斯蘭世界來到了日本。他是出生於烏拉山脈以東的托博爾斯克的韃靼人（Tatars），身兼俄國穆斯林（伊斯蘭教徒）民族運動家與媒體工作者。易卜拉欣單獨在日本待了長達五個月的時間，除

了在各地遊走、展現出旺盛的好奇心與過人的行動力外，並未從事任何顯著的傳教活動，只是暗中觀察讓日本人改信伊斯蘭教的可能性。從另一個角度來看，由於當時的俄羅斯帝國對穆斯林採取打壓政策，因此易卜拉欣的行動堪稱一種反政府運動，對不久前才跟俄國在日俄戰爭中打了一仗的日本人來說也異常可親。他當時提出與《國民新聞》社長德富蘇峰及大隈重信會面的要求都獲得實現，後來又在大隈重信的介紹下與伊藤博文對談了兩次。他認為日本能夠落實現代化，仰賴的是日本人的國民性，並主張日本人的風俗習慣、道德規範及生活型態與伊斯蘭教頗有相似之處，此外還大加讚揚日本能夠不受歐美列強的操控，逐日壯大，又強調伊斯蘭教在亞洲的緊張局勢之下有著舉足輕重的政治意義。易卜拉欣口若懸河、辯才無礙，當時引起了諸多日本政治家的關注。

在那個時代，來到日本的西歐人都依照不同的國家或宗教流派建立大大小小的社群，以便交換資訊及互相幫助，但當時的穆斯林世界幾乎沒有人會來日本，因此易卜拉欣在這裡沒有任何人脈，只能善加利用喜賓會。

「每個來到日本的旅客都能在東京的協會（喜賓會）本部或其他都市的分部申請成為會員，協會會提供詳盡的日本地圖，在上頭也找得到各大都市的街道圖。此外還有用法語及英語寫成的兩本手冊（旅行導覽手冊），當中會介紹日本主要的觀光景點，包括地點在哪裡、要怎麼去以及要花多少錢等等。」（易卜拉欣，《日本》）

這讓人聯想到現代可以在旅客服務中心拿到的小手冊及地圖，喜賓會就是像這樣免費提供給外國旅客。

「如果有需要，協會還會派人隨行，隨行人員不僅是完美的嚮導，還精通多國語言。」

前述的五大綱領中也曾提及，培養優秀的嚮導是喜賓會的目標之一。儘管「完美」一詞或許有些過譽，但可以肯定的是，日本嚮導的親切熱忱讓易卜拉欣大受感動。

圖2-4　易卜拉欣（中）、伊藤博文親信及其家人。（出自《日本》封面）

「據說這個協會（喜賓會）已經經營了十五年，旅客只要付三十圓申請成為會員，就可以獲得協會的許多幫助。我也入會了。協會為我採取特別措施，提供了一份能夠協助我往來日本各地的文件。這份文件簡直就像是附介紹信的護照，不管是在縣市中心區域或鄉下村莊，只要我拿出這份文件，立刻就可以獲得必要的協助，幫了我非常大的忙。」

易卜拉欣並非正式的外交使節，卻能夠獲得特別的協助，想來部分原因在於他是親日的

伊斯蘭教領袖，畢竟一般的外國遊客絕對不可能輕易見到卸任的總理大臣，而從他本人及其他外國人的描述，也可以感受到喜賓會確實相當熱心地協助旅客。從明治時代中期到大正時代初期，來到日本的外國旅客應該有幾成在各地旅遊時像這樣獲得了協助。

易卜拉欣在明治四〇年代來到日本時，喜賓會已經創立十多年，當時的成員都很清楚吸引外國觀光客能夠提升國家財政收入，總幹事鏑木誠（海軍少將）還曾如此告訴易卜拉欣：

「這幾年來，已經有一萬多名外國旅客來到日本，只要本協會能夠順利經營下去，持續為旅客提供服務，十年後來訪的旅客人數勢必能夠達到五萬名。照這樣推估，每年應該能為國家帶來五十萬里拉（約四千萬日幣）的收入，這正是本會成立的目的。」

不過易卜拉欣在書中提到關於喜賓會的內容可不只有這樣。在他眼裡，日本和伊斯蘭世界同樣非屬歐美社會的一員，或許正因如此，他的內心才會產生強烈感慨。

他在書中回憶起某個西歐朋友前往伊斯坦堡觀光時發生的事。在伊斯坦堡，如果想要參觀宮殿或一般觀光客沒辦法參觀的景點，往往會遭土耳其人索賄。易卜拉欣不禁感慨：為什麼要把錢浪費在這種地方？照理來說，旅客應該要能用更低廉實惠的價格參觀更多伊斯坦堡的景點才對。如果在我們的哈里發之館（指伊斯坦堡）也能設立喜賓會這樣的組織，避免少數的大使館館員持續敲詐歐洲旅客，不知該有多好。

「就算做不到，至少也該有個能協助朝觀（指到麥加巡禮）者的組織，那麼在物質及精

神層面必定有相當大的好處——但是，真的會有這麼一天嗎？」

想要探討日本的哪些事物讓外國人感興趣，就不能漏掉這些環節。除了風景、設施及各種節慶活動之外，像喜賓會這樣的組織所從事的活動，也曾經讓外國人打從心底羨慕不已。

第三章

國際級景點日光與箱根的發展

1 日光——孕育日本國內首屈一指的外國人別墅地

每逢夏天外務省就會搬到日光

明治時代至今，日本有不少觀光景點已經發展成國際級的度假勝地，除了日光、箱根、輕井澤這些著名的歐美人士休閒場所之外，還有七濱町高山（宮城縣松島灣南側）、野尻湖（長野縣）、伊香保、草津（群馬縣）、赤倉（新潟縣）、六甲山（兵庫縣）、雲仙（長崎縣）等，絕大多數都位在高原地帶。

自從亞洲各地淪為歐美殖民地後，就在各處建立了不少避暑勝地。從前沒有冷氣，殖民地又多為熱帶或亞熱帶氣候，歐美人無法忍受悶熱的夏天，因此每到盛夏，政治及經濟的活動據點就會轉移到地勢較高、夏季涼爽的避暑地，如印度的大吉嶺和西姆拉、緬甸的彬烏倫（舊稱眉苗）、越南的大叻、菲律賓的碧瑤等，因此這些避暑勝地又被稱作「夏日首都」。

日本雖然地處溫帶，但是都會區到了夏天同樣悶熱難耐，駐日英國公使弗拉瑟的妻子曾

圖3-1　中禪寺湖湖畔的遊艇競賽曾是令人熟悉的夏季風情。此為昭和3年前後的景象。（飯野達央藏）

這麼形容東京的炎熱：

「炎熱奪走了休憩，奪走了空氣，奪走了吸入的風，也奪走了存活的食糧。黑色的天空有如監獄的毛毯般沉重，吸收了無數灼熱雨水及雷電，垂掛在城市上方。一扯破那條毛毯，洪水幾乎令我們滅頂，當洪水退去，太陽探出頭來，炎熱的程度不減反增。那種絲毫不給人喘息機會、如蒸氣悶燒的熱浪，實在是一種難以言喻的折磨。」（《英國公使夫人眼中的明治日本》）

文中將隨時可能灑落豆大雨滴的黑雲形容成監獄裡的毛毯，貼切傳達出歐美人忍受著悶熱氣候的心境。

因此從大正時代到昭和初期，日本也出現了宛如夏日首都般的歐美人避暑勝地，其中最具代表性的地點，就是日光的中禪寺湖湖畔。那一帶林立著英國、法國、義大利、比利時等各國大使館的別墅，因而有「每逢夏天外務省就會搬到日光」的說法，據說走在夏天的中禪

寺湖湖畔，「幾乎不論何時都會遇上外交團的熟人」（英國駐日武官法蘭西斯‧皮葛）。

此外這些外交官還會攜家帶眷。如今的中禪寺湖到了夏天全都是一般遊客，因此大多數人可能很難想像當時湖畔曾經是外國人專屬的高級別墅區。到了夏天，男體山遊艇俱樂部幾乎每個星期都會在中禪寺湖舉行遊艇競賽，俱樂部的歷屆會長包括比利時大使及英國大使，也都熱衷於遊艇的競速練習。每當舉辦比賽，總會有許多外交官夫人穿著漂亮又清涼的夏季洋裝、帶著孩子在湖畔為丈夫加油。一艘艘白色帆船在湖面上輕快滑行的景象，給人感覺彷彿置身國外。大正末年的中禪寺湖畔，簡直就像是外交官的私人土地，不僅日本民眾難以靠近，就連日本的貴族紳士也不敢隨便把別墅蓋在附近。

中禪寺湖湖畔是外國人一手打造的觀光景點

昭和初期之前的日光中禪寺湖湖畔，可以說是由外國人一手打造的觀光景點——到底日光的哪一點吸引了他們？在介紹來龍去脈之前，不妨先來看看日光的地理位置及歷史。

現在的JR日光站、東武日光站及其前方的參道—商店街一帶，統稱「日光市街」。

沿著參道往西，遠離市區、渡過大谷川上的神橋，便可抵達東照宮、二荒山神社及日光山輪王寺，這二社一寺如今已獲選為世界遺產，周邊是極富歷史意義的區域，一般稱作「日光山

內」，自該區再往西直走十公里左右，便可抵達中禪寺湖。東照宮標高約六百五十公尺，中禪寺湖的標高則約一千兩百七十公尺，明治初期以前，連接兩地的是一條非常險峻的山道「中禪寺坂」，要上去只能徒步或乘坐山駕籠[2]，後來才開闢出兩條較平緩的坡道，稱作第一及第二「伊呂波坂」。至於中禪寺湖及其以西的戰場之原、日光湯元溫泉一帶，則稱作「奧日光」。

日光深處的群山以男體山為中心，古來即是鑽研佛教奧義的山岳修驗道靈場，已有超過一千年的歷史。自馬返（現在的伊呂波坂下方）以西往山坡上的中禪寺湖一帶，在古代禁止女性及牛馬進入，中禪寺湖湖畔更是二荒山神社的聖域，過去也禁止在寒冷的冬季於湖畔過冬。事實上，冬季要在這座湖畔過活並不是一件容易的事，因為湖裡古來就沒有魚，「據說湖中向來只有蠑螈及青蛙之類的生物，所以自古就有『中禪寺湖一升水中有蛇八合[3]』的說法，足見魚類以外的水中生物之多」（《日光市史》）。

進入江戶時代之後，第一代將軍德川家康留下遺言，要求在日光山祭祀自己，於是部下

譯註

1 指通往寺院或神社的街道。

2 一種簡易的登山籠轎。

3 「合」為日本的傳統容積單位，十合即為一升。

便在日光蓋了東照宮。到了第三代將軍家光，由於極度敬愛祖父家康，因此下令重建原本樸實無華的東照宮，投入當時建築及雕刻界最出色的技藝，使東照宮搖身成為一座絢爛華麗的宮殿，而其中最具代表性的，就是運用大量黃金及白色雕刻所裝飾的陽明門。

在德川幕府時代，包含東照宮在內，所有日光山內的神社及寺院都受到幕府全力維護，會定期進行大規模修繕。但是明治維新之後，情況有了一百八十度的變化。對新政府來說，東照宮是祭祀敵方將軍家的神社，所以當然不可能支出經費加以修繕，加上頒布《神佛分離令》後，二荒山神社境內的三佛堂被迫撤除，讓混亂的局勢雪上加霜，附近的神社及寺院逐漸荒廢，神官及僧侶的生活都陷入了困境。

佛教寺院境內傳出了基督教的讚美詩歌

當地的有識之士不忍日光山內的慘狀繼續下去，經常到東京向舊幕臣及新政府相關人士陳情，希望有人能夠出力維護山上的神社寺院，但遲遲未能得到正面的回應。直到明治九年（一八七六），日光山內才終於出現了一線生機——明治天皇巡幸奧羽地區，途中視察了日光，下令「勿使日光喪失舊態」，並賜予修繕經費。

到了明治十二年，正在環遊世界的美國前任總統尤利西斯·格蘭特訪問日本，這是第一

次有前美國總統這種歐美的大人物訪日，政府當然以國賓身分接待。格蘭特是軍人出身，曾是在南北戰爭中獲得勝利的北軍將領，因此被稱為「格蘭特將軍」，除此之外，他還是全美步槍協會的會長，光從這一點便不難想像他並非典型的政治家，比起坐在辦公室裡，他更適合在美國西部平原上拿著溫徹斯特步槍追逐野牛。日本政府不僅為他舉行盛大的歡迎會，還在東京舉辦賽馬活動，並由內務卿伊藤博文帶他遊覽日光。

伊藤帶著格蘭特將軍參觀了幕府於全盛時期打造的日光東照宮，由大量華美精緻的雕刻所裝飾的東照宮，登時擄獲了這位美國嘉賓的心，他對日光讚不絕口，聲稱建築美得超乎想像。室町時代那種單調的書院建築或侘寂的意境畢竟比較深奧，格蘭特或許不會感興趣，但像東照宮那樣奢華璀璨的建築物及工藝品則相當明快易懂，正適合性格豪放不羈的格蘭特將軍──想要展現出美國這種新興國家所沒有的絢爛日本文化，日光可說是最合適的地點。

此外伊藤或許還有一個目的，那就是讓這個軍人出身的前美國總統見識「就連能夠打造出這種文化的政權，也被我們推翻了」。得以在明治時代的新政府擔任要職的人，大多都是在幕末時期有過實戰經驗的武士，包含伊藤博文在內，新政府的要人心裡可能會覺得比起西歐那些王公貴族，像格蘭特這種武人更好懂吧。這次的經驗讓新政府明白日光的神社寺院也是一種珍貴的財產，因為它間接彰顯出明治維新的偉大。

或許是因為薩道義等人所編著的《明治日本旅行案內》（明治十四年發行的初版）裡也

介紹了日光，大約就從這本書出版的那一年起，造訪日光的外國旅客變多了。這些外國旅客得找地方住，然而飯店的數量嚴重不足，因此東照宮周邊的小寺院紛紛將僧坊之類的地方出租給外國人當作避暑別墅，靠著這些收入來維持寺院的營運。多虧了來自外國旅客的收入，原本百廢待舉的神社寺院逐漸能夠正常運作。雖說是時勢所逼，但當時也出現了一些不應該出現在佛教寺院內的景象，比如報紙上曾記載了這麼一件事：

「立教大學校長加德納與親友在山內的安養院境內借住，舉行了基督教的禮拜。日光山內曾經是神佛的聖地，如今卻飄揚著基督教的讚美詩歌及鋼琴聲，甚至會看見廚師以寺院前的渠道流水來清洗牛奶瓶以及切割獸肉後沾滿鮮血的牛刀。」（福田和美，《日光避暑地物語》）

在佛教寺院裡唱基督教的讚美詩歌，這種事如果發生在現代，肯定會引起軒然大波吧。

一群有識之士不希望這種情況繼續下去，於是在明治十二年組成了以保護日光的神社寺院為宗旨的「保晃會」，隔年，由前會津藩藩主兼日光東照宮宮司松平容保就任會長。保晃會向政府極力主張：「日光的神社寺院要是遭到破壞，肯定會引來外國的批判！」明治十四年二月，該會幹部前往英國公使館拜訪薩道義，針對神社寺院的保存維護及國外的相關案例向其求教，薩道義如此回答：

「儘管日光的寺社佛閣規模並不大，但華美的程度堪稱舉世罕見。這些美麗的建築會不會荒廢，端看日本人是否關心未來。日本之美遠勝西歐諸國，然而想要好好保存的普遍觀念

卻輸西洋人一大截。現在的我們還能欣賞日光之美，但後世可就不見得了。正因為我心裡有這樣的擔憂，所以才在書裡介紹了日光，得知你們為了保存日光挺身而出，我可說是打從心底贊成……。」（出處同前）

薩道義與許多日本政要高官交情匪淺，他的這番話給了保晃會會員莫大的勇氣，到了明治十五年，其會員人數已增加至六千人，捐款也達到相當的數額。不過日本政府針對日光寺社的修繕工程正式撥下補助金，則是明治三〇年代之後的事了。

金谷旅店開幕

自明治初期開始，旅客前往日光除了住在僧坊，附近的飯店也逐漸增加。明治三年（一八七〇），以發明赫本式羅馬字而聞名的美籍傳教士詹姆斯·柯蒂斯·赫本造訪日光，那時候日光一帶還沒有能夠讓外國人住宿的設施，他們大多都只能借住在僧坊。此時在東照宮擔任雅樂師的金谷善一郎向赫本表示自己的家很大，邀請他入住，據說金谷的家人原本反對，理由是外國人會吃獸肉，最後赫本同意會在屋外調理獸肉，他們才答應。

赫本向善一郎建議，今後日光一定會有越來越多外國觀光客造訪，最好能夠蓋一間外國人專用的住宿設施。到了明治六年，善一郎將位於日光山內一帶四軒町（即現在的本町）的

自宅改建成旅社對外營業，命名為「金谷旅店」，也就是現今日光金谷飯店的源起。正如赫本所言，在旅店開幕隔年，政府就放寬了外國人在日本內地旅行的限制。

明治二十二年，位於金谷旅店附近的日光飯店開幕，隔年鐵路開通至日光（現在的JR日光線）。從東京到日光約一百五十公里，江戶時代要在途中住宿兩、三晚才能抵達，如今搭火車只要五個小時左右。到了明治二十五年，新井飯店也開幕了。

善一郎後來收購了鉢石町內只蓋到一半的天皇飯店，在明治二十六年建設成占地三千坪的金谷飯店──現在的日光金谷飯店，乃日本現存歷史最悠久的度假飯店。此外，金谷飯店更在明治三十年與帝國飯店（東京）、富士屋飯店（箱根宮之下）、都飯店（京都）及大阪飯店共同組成了「五大飯店聯盟」。

另一方面，明治二〇年代後，日光的市區變得越來越熱鬧又擁擠，外國人開始會避開市區，直接前往中禪寺湖湖畔。差不多就在同一時期，連結日光山內與中禪寺湖的山路鋪設完成，就連人力車也可以登上山道，於是陸續有外國人在中禪寺湖湖畔蓋別墅。明治二十六年，長崎哥拉巴園的主人、著名的湯瑪士・哥拉巴也在湖畔興建了別墅，明治二十七年，專門招待外國人的湖畔飯店開幕，而薩道義也在明治二十九年於湖畔蓋了別墅。

外國人──尤其是英國人──喜歡奧日光，是因為風土景色很像英國北部的蘇格蘭。這裡不僅夏天涼爽、山野景色優美，明治初期之前完全沒有魚類棲息的中禪寺湖，也靠著在附

近溪流人工放養漸漸釣得到鱒魚了。對英國紳士來說，以使用毛鉤的飛蠅釣法來釣鱒魚是鄉紳的傳統樂趣，從英國作家艾薩克·華爾頓於十七世紀出版的《釣魚大全》在英國被視為經典名著，就可以看出英國人有多麼熱愛釣魚，當時在英國出版的一些釣魚手冊甚至聲稱「遠東地區只有日本能夠釣鱒魚」。

哥拉巴出身蘇格蘭，在幕末靠著軍火業致富，但明治維新之後由於無法再販賣軍火而一度破產，後來靠著經營高島煤礦、擔任三菱財閥的顧問，以及協助創設啤酒公司（麒麟啤酒的前身），恢復了社會地位及名聲。他是在五十五歲前後才第一次造訪中禪寺湖湖畔，一看見湖畔的景色，他就想起了熱衷釣鱒魚的少年時期，思鄉之情油然而生，於是在奧日光建了一座自己的別墅，每到夏季就在這裡過著天天釣魚的日子。

薩道義也是英國人，在倫敦出生，他對奧日光的鍾愛同樣到了外人難以想像的地步。早在明治八年，他就出版了《日光導覽》（*A Guide Book of Nikko*）一書，書中稱中禪寺湖的景色「無疑比箱根的蘆之湖更富意境」。當然，中禪寺湖與蘆之湖哪一邊更富意境，純屬個人喜好的問題，但薩道義認為中禪寺湖的景色更優美，是因為從湖畔望向男體山與日光白根山的風景令他大受感動。薩道義對於男體山曾是修驗道[4]靈場一事也相當感興趣，在明治初

<hr />

[4] 日本山岳信仰與佛教結合而成的宗教。

圖3-2　明治中期位於中禪寺湖湖畔的湯瑪士‧哥拉巴別墅。（日光市立圖書館館藏）

圖3-3　薩道義位於中禪寺湖湖畔的別墅後來成為英國大使館別墅，一直使用到平成20年，平成28年修復後方對外開放。

年造訪日光的時候，回程就特意走了一千年前日光開山祖師勝道上人初次前往日光時所走過的修行路線。此外他也非常喜愛日光白根山的山景，在選擇興建別墅的地點時，明明有很多比較容易施工的地方，他卻故意選了必須搭船才能到達的東側湖岸，正是因為從那裡才能欣賞日光白根山。薩道義的別墅屬於殖民風格建築，特徵是三段式的露台結構及上方的寬敞陽

台，可見得他非常在乎從別墅望出去的景色。在設計上，他還曾經向設計過鹿鳴館、三菱一號館等知名建築的英國建築師喬賽亞·康德徵詢意見。

奧日光的英國紳士運動 —— 釣鱒魚

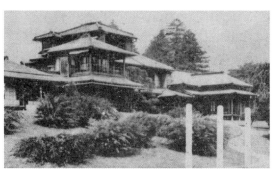

圖3-4　日光田母澤御用邸。（日光市立圖書館館藏）

明治三十二年（一八九九），日本政府在日光山內附近的田母澤興建了東宮御用邸（現在的日光田母澤御用邸紀念公園），作為體弱多病的皇太子（後來的大正天皇）夏日休養的處所。但皇太子待在日光期間，常會有宮內省職員、政府高官及其家人等各式各樣的人來到日光，他們通常住在宮內省專用的小西旅館，讓山內周邊變得比以前更加熱鬧，外國高官則為了避開這些人，紛紛把據點轉移至奧日光。到了大正十一年（一九二二）前後，蓋在中禪寺湖湖畔的外交官或其他外國官員的別墅已多達四十棟。

大正十三年，在奧日光誕生了一個具國際社交性質的俱樂部「東京釣魚鄉村俱樂部」，宗旨就只是「優雅地在

「奧日光釣鱒魚」，核心人物則是企業家範多範多範三郎，其父為英國愛爾蘭人，母親則為日本人。根據大正十五年的近況報告記載，俱樂部的會長是總理大臣加藤高明（於同年過世，繼任會長為鍋島直映），副會長是三菱財閥第四代總帥岩崎小彌太及曾經是佐賀藩主的貴族院議員鍋島直映，理事長為範多範三郎，理事則有今村繁三、石川成秀、鍋島桂次郎、西園寺八郎、秋元春朝等五人，此外會員包括駐日外交官、在日外交高官以及許多著名的外國紳士。後來就連有「體育皇子」之稱的秩父宮雍仁親王及東久邇宮稔彥王、朝香宮鳩彥王等皇室成員也成了名譽贊助會員，可說每個會員都大有來頭。

從大正時代末期到昭和時代初期，中禪寺坂的坡道慢慢拓寬，成了後來的第一伊呂波坂，此後就連大型車輛也可以直接開到中禪寺湖湖畔。到了昭和二年（一九二七），東京釣魚鄉村俱樂部將活動據點設在範多那間通稱「西六號」的別墅，那裡原本是哥拉巴所持有，範多買下後改建成了俱樂部活動中心。從這個時期開始，原本宛如外國人專屬度假勝地的中禪寺湖湖畔，也開始出現日本的達官貴人。到了昭和四年，東武鐵路日光線開通至東武日光站，從淺草站搭乘特快車到東武日光站只要兩個半小時，比從東京搭國鐵日光線還要快將近一小時，讓造訪日光的一般觀光客大幅增加。

金谷飯店第二代社長金谷真一如此描述當時的情況：

「日本的高層人士與外國使臣經常徜徉在日光的自然環境裡，一邊釣著鱒魚，一邊商討

國家大事。透過這樣的方式產生了跨越外交理論的友情，對於加深日本與外國的親善關係很有幫助。」

奧日光的風土環境吸引了外國的外交官前來，而這些外交官又吸引了日本政界、財界的要人及皇室成員前來，使這裡成為國際交流的親善之地，就算找遍全日本，大概也找不到第二個像這樣的地方。在江戶時代前期，日光的景色深獲德川家康讚賞，使他要求死後安葬在此；進入明治時代之後，日光的風景又備受西歐人士青睞，可見這裡實在是一塊相當獨特的土地。既是山岳修驗道的靈場，又與德川將軍家淵源深厚，還有著能夠釣鱒魚的湖泊與河川……這些完全不相關的特點產生了共鳴，大大提升了這塊土地的魅力，因而擄獲了西歐人的心。

2 箱根──備受外國人喜愛的避暑勝地及私房祕境

景色酷似瑞士高地

箱根和日光一樣，是由外國人發掘其魅力的度假勝地。不過相對於外國人會在日光的中禪寺湖湖畔興建別墅、長期滯留，箱根則因為距離東京及橫濱較近，造訪的大多是短期駐留或來日本旅行的外國人。

英國皇家地理學會特別會員兼貿易商亞瑟·克羅曾在著作中提及，明治十四年（一八八一）之際，「橫濱和東京大多數外國居留者及其家人都會受到優美的景色及蓬勃的環境所吸引，在夏天及秋天前往（箱根的）宮之下」（《克羅日本內陸紀行》）。

在江戶時代，箱根位於東海道驛道中途，設有關隘，中心聚落因旅店林立而繁榮，此外元箱根是因靠近箱根神社而熱鬧起來，湯本則是著名的溫泉療養地。幕末時期，包括美國駐日公使湯森·哈里斯及薩道義在內，許多外國人都曾在通過東海道驛道時途經箱根，英國駐

118

日公使阿禮國於著作中回憶起箱根的道路，則描述如下：

「幾乎都是上坡，只能慢慢前進，實在相當累人，但是眼前的景色讓我感覺再累也值得。曾到瑞士旅行的人都說這裡的景色很像瑞士的高地，尤其酷似前往勞特布倫嫩的下坡。松樹滿布的群山、青翠的溪谷，以及朝著下方的平原蜿蜒而下的溪流，實在是像極了。（中略）雖然這幅景象不若阿爾卑斯山那麼崇高，但植物種類之豐富卻遠勝阿爾卑斯山。」

（《大君之都》）

然而進入明治新時代後，箱根所面臨的頹勢就跟日光山內一帶同樣嚴峻。一來不再需要參勤交代[5]，二來連結東海道的鐵路並未通過箱根，而是經由御殿場，因此往來箱根一帶的人大幅減少。隨著日本一步步現代化，東京等大都市越來越繁榮，箱根卻徹底失去了絡繹不絕的來客，經濟每況愈下，當地民眾對此都抱持著強烈的危機意識。

所幸箱根一直以來都位在日本的主要驛道上，許多居民皆積極而富有行動力，為了有效利用「溫泉」這個地理優勢，讓箱根發展成溫泉鄉，他們開始為湯本、塔之澤、宮之下等「箱根七湯」及小湧谷、蘆之湖等地修築聯絡道路。箱根的山道原本大多是石板路，雖然適

5 日本江戶時代的制度，各藩的大名（領主）必須前往江戶為幕府將軍執行政務一段時間，再返回自己的領土。

合乘轎和騎馬，人力車及馬車卻難以通行，於是當地重新修建了道路，讓人力車及馬車能順利通過，而修建工程主要是由福住正兄（在湯本經營旅館的福住家第十代當家）及山口仙之助（宮之下富士屋飯店的創辦人）等民間人士推動。

富士屋飯店與奈良屋上演激烈的外國人爭奪戰

明治十一年（一八七八），富士屋飯店在宮之下開幕。這是從美國回來的山口仙之助收購了擁有五百年歷史的藤屋旅館改建成的三層樓西式飯店，建築設計得時髦又美觀，各樓層都有陽台圍繞，當時附近全都是茅草屋頂的矮小民宅，這棟建築因此格外搶眼。其與日光的金谷旅店，堪稱在度假勝地正式經營飯店的濫觴。

不過宮之下這個地方原本就有一間名叫奈良屋的日式旅館，經常有外國旅客投宿。奈良屋在江戶時代是大名住宿的本陣[6]，即使到了明治時代，在箱根一帶依然以首屈一指的設備及規模著稱，其服務及茶室（teahouse）深受外國客人喜愛。

明治元年前後的夏天，英國人巴羅獨自來到當時幾乎不會有外國人造訪的宮之下，並投宿在奈良屋。他後來寫信給朋友莫里遜，興高采烈地宣稱「在山中發現了完美的樂園」，隔年莫里遜也前來投宿奈良屋，感想是「巴羅說的話一點也不誇張」。當時的宮之下還是個

圖3-5　明治中期宮之下的奈良屋旅館（右側），近處是現在的國道1號線。

頗為冷清的聚落，只有一間茶屋，但是「那間茶屋（奈良屋）寬敞壯闊，而且融入了周圍的自然景色之中，帶有一種閑寂的風雅」（《橫濱的回憶》）。日光的中禪寺湖湖畔位在視野開闊的清朗高地，反觀宮之下則是群山包圍的狹窄土地，在現代人的眼裡，這樣的地方可說蘊含著宛如私房祕境般的傳統日本氛圍。

明治十六年，宮之下發生大火，富士屋飯店及奈良屋都被燒毀，但到了隔年，雙方都蓋起了新的建築物，並在接下來的日子不斷擴建，儼然有意一較高下，兩邊為了爭奪外國旅客而互相較勁在當地是出了名的。

《明治日本旅行案內》第二版中記載：「富士屋是洋派的大型建築，有西餐廳，奈良屋雖然是洋溢和風魅力的旅館，但也有西式桌椅、床鋪及最高級的西餐。」

6　原指戰場上主將所在的大本營，後來引申為驛站內專供大名或高官住宿的宅邸。

奈良屋為了與富士屋飯店互別苗頭，也蓋了一棟三層樓的氣派西式建築，據說大隈重信經常投宿。

在兩家業者的旅客爭奪戰中，還有一群相當重要的關鍵人物，那就是擔任嚮導的日本人（通譯兼嚮導）。當時外國人來到日本旅行通常會有懂英語的日籍嚮導隨行在側，要在哪裡下榻也大多是由嚮導決定，因此哪一間旅店給的仲介費較高，嚮導就會把旅客帶到那間店，這也是搶客人搶得越來越兇的原因之一。事實上，這樣的現象並不僅限於箱根，日光金谷飯店的第二代當家金谷真一曾說過：

「經營飯店勢必要仰賴嚮導居中牽線。然而嚮導越來越像獨裁者，不僅開始干涉飯店提供的料理，就連經營方針也受到了操控。飯店的獲利有一部分落入嚮導的口袋，他們甚至會公然索討仲介費，一旦惹怒了某個嚮導，就別想再指望他帶客人上門。」（《與飯店同行七十五載》）

從前並沒有旅行社之類的組織，也沒有旅遊業法規，因此即便嚮導越來越囂張跋扈，旅店業者也完全拿他們沒轍。

到了明治二十六年，富士屋飯店與奈良屋簽訂了一紙協議，才終於為這場爭奪戰劃下句點——雙方議定富士屋飯店專門接待外國客人，而奈良屋則專門接待日本客人。前者雖然能夠獨占外國客人，但每年必須支付後者一定的報酬（例如明治三十五年的契約中規定一年支

付兩次報酬，每次兩百圓）。

雙方簽訂協議的理由，除了是為防止嚮導坐大，也與山口仙之助的經營哲學有關。他曾如此說道：

「富士屋飯店的經營理念是要賺外國人的錢。賺日本人的錢，就好像孩子向父母伸手要錢一樣。我的目標是要讓外國的錢流入日本，所以說，日本客人不來也沒關係。」（《八十年史》）

「賺外國人的錢」這句話說得相當直白、毫不掩飾，當然也可能是因為雙方簽訂的協議對富士屋飯店不利，所以山口仙之助才故意說這種話來扳回面子，但不能否認的是，「經營飯店是為了替日本賺進外幣」聽起來實在相當豪氣。據說仙之助待在美國期間，與同時期赴美的留學生建立起了深厚的交情，回國之後更進入慶應義塾就讀，成為福澤諭吉的門生。福澤曾評論仙之助「求學不如創業」，而仙之助能夠將飯店業的視野拉高到國際間經濟收支的層級，也是拜他的求學經歷所賜。富士屋飯店直到現在依然健在，可惜奈良屋悠久的歷史已在二〇〇一年劃下了句點。

「沒有蚊子」成了最誘人的關鍵詞

翻閱當時歐美人到箱根旅行的遊記或介紹，一定經常看到一句話，那就是第一章曾提到的「沒有蚊子」──對歐美人來說，能夠免於蚊子侵擾是非常重要的一件事。除了箱根之外，同為溫泉勝地的草津也是一樣，「沒有蚊子」這四個字簡直成了向別人推薦溫泉勝地的關鍵詞。

「這裡（箱根）沒有蒼蠅也沒有蚊子，夏天在此靜養，不用擔心遭到蚊蠅侵擾。」（肯普弗，《江戶參府旅行日記》）

「這座湖（蘆之湖）很像阿克森湖、科赫爾湖、瓦爾興湖等提洛、巴伐利亞地區的山中湖。（中略）景色非常安詳靜謐，可說是夏天度假的好去處。而且標高一千公尺，沒有蚊蟲，氣候與歐洲高地相仿。」（莫爾，《德國貴族的明治宮廷記》）。實際上蘆之湖的湖畔標高約七百三十公尺）

在明治一○年代至二○年代，前往箱根的外國人不斷增加，原因之一就在於當地人的努力，除了前述湯本至宮之下的道路，從塔之澤到宮之下的路──現在的國道一號線──也是由山口仙之助等民間人士所修築。

此外，箱根很早就開始在附近建設發電廠，為旅館提供電力。明治二十五年（一八九

124

二），湯本的旅館業者共同出資設置了「函根[7]電燈」，自此之後，從湯本到塔之澤的旅館都有電燈可用。當時的做法是在湯本的須雲川設置水力發電廠，這是繼京都的蹴上發電廠之後，全日本第二座專供電力事業用的水力發電廠。就在前一年，富士屋飯店也購買了火力發電機為全館裝設電燈，而當時日本絕大部分的旅館都還在使用油燈。

明治十九年，政府在蘆之湖湖畔興建了函根離宮（現在的恩賜箱根公園），供皇室成員避暑及接待外賓之用。離宮的設置，進一步打響了這個避暑勝地的名氣。選擇將離宮蓋在箱根，一方面是因為這裡本來就是頗受西歐人喜愛的避暑勝地，另一方面則是根據宮內省的記載，基於德國醫師貝爾茲的建議，箱根被認定為東京府發生瘟疫時適合避難的地點。

自明治時代中葉起，箱根就開始建設鐵路。明治二十一年，連接東海道線的國府津站經小田原市區到湯本的小田原馬車鐵路開通；明治三十三年完成鐵路電氣化，改為行駛電車；大正八年（一九一九），湯本到強羅的登山電車開通。

進入大正時代之後，開始有許多日本人在這裡興建別墅。初期較具代表性的，是位於湯本的三菱財閥第二代統帥岩崎彌之助的別墅（其中一部分即為現在的吉池旅館庭園內舊岩崎家別邸）。彌之助在數年之前曾至瑞士觀摩，對其明媚的風光及完善的觀光設施大感佩服，

因此提倡仿效瑞士，將箱根設定為「國園」（國立公園），大力招攬外國人來觀光，藉此賺取外幣。這個計畫後來卻傳出「岩崎有侵占箱根的野心」，導致最終未能實現，但他也因此萌生了在這裡蓋別墅的念頭。

歷經二戰後的高度經濟成長期，箱根和日光都多了不少一般民眾也能輕易利用的設施，如今已成為任何階層都可以前來度假的熱門觀光景點，但我們不能忘記的是，在這段發展過程中，外國人對箱根和日光其實有著舉足輕重的貢獻。

輕井澤也是由英國人「發現」的避暑勝地

日本還有另一個與外國人有所淵源的度假勝地，那就是長野縣的輕井澤，在此也稍加介紹。輕井澤在江戶時代同樣是驛道（中山道）上的旅宿所在，然而明治維新之後，這個地方也失去了過往的繁榮。這一帶標高約九百六十公尺，地處涼爽，但在天明三年（一七八三）淺間山火山爆發之後，受到火山灰的影響，土地變得相當貧瘠，難以從事農業活動。自明治十七年（一八八四）起，政府修築了通過如今輕井澤車站附近的碓冰新國道（現在的舊國道），輕井澤旅宿地偏離了國道，變得更加冷清。在主要交通路線變更導致旅宿地沒落這一點，以及氣候風土等面向上，箱根與輕井澤可說頗為相似。

明治十九年春天（一說為十八年），出生於加拿大的英國國教派傳教士亞歷山大‧克羅夫多‧蕭與英國友人詹姆斯‧梅恩‧迪克森一起在日本旅行，途中投宿於輕井澤。迪克森是帝國大學文科大學（後來的東京大學）的教授，曾教導過夏目漱石。他與蕭兩人原本的旅行計畫是要越過輕井澤，前往日本海那一側，但因為輕井澤一帶的涼爽高原景象讓他們想到了英國的蘇格蘭，因此決定在這裡待上一段日子。當時兩人所投宿的是一間名為龜屋的平價旅店，即後來的萬平飯店。

在他們造訪輕井澤之前，薩道義及亞瑟‧克羅等人也都到過輕井澤，並各自留下了相關紀錄：

「輕井澤是個非常美麗的村莊，幾乎完全隱蔽在茂盛的枝葉中。由於位在超過三千英尺的高地，不會有平野常見的蚊蠅害蟲，住起來相當舒適愜意，適合待上幾天。」（《克羅日本內陸紀行》）

其中同樣提到了蚊子，這點和箱根如出一轍。雖然許多赫赫有名的西歐人士都曾到過輕井澤，但是當地人口中「發現」避暑勝地輕井澤的恩人卻不是什麼知名人物，正是蕭與迪克森。理由就在於兩人初次造訪輕井澤的那年夏天，又各自帶著家人來避暑。這次他們並非像其他外國人一樣只是短期旅行，而是整整兩個月的夏季都待在輕井澤。其中蕭經由他人介紹，住進了位於郊區的一棟空屋，自隔年起，他每年夏天都會來到輕井澤，而且還會帶十多

名朋友同行。他一方面在輕井澤傳教，一方面經常帶家人到附近的山中漫遊，享受露營樂趣。這種典型的輕井澤度假生活——在大自然環繞下全家人健康快樂地度過整個夏天——正是由蕭等人開始實踐。

到了明治二十一年，蕭在輕井澤南方的山丘上蓋了一棟別墅，後來成為整個輕井澤最具代表性的西洋別墅，稱為「蕭之家」。現在這棟建築物則被搬移至輕井澤蕭紀念禮拜堂的後方，經過重新整修，變成了蕭之家紀念館。

如今輕井澤一帶擁有為數眾多的別墅區，其中要屬舊輕井澤地區歷史最悠久，土地價值也最高。舊輕井澤的「舊」字，指的是從前的輕井澤旅宿地，之所以說它價值最高，就在於這個地區是別墅文化的發祥地。自從蕭來到輕井澤之後，這裡就成為日本國內外上流階級的別墅用地及社交場所。

明治三十二年，鹿島建設公司的創辦人鹿島岩藏買下了舊輕井澤地區以西的一座牧場開發為別墅用地，也就是後來的高級別墅區鹿島之森，現今許多政治家及企業家都在這裡坐擁別墅。除了開發別墅之外，眾多度假飯店也陸續進駐，較著名的有萬平飯店（明治二十七年）、輕井澤飯店（明治三十三年）、三笠飯店（明治三十九年）等等。其中輕井澤飯店的建地原本是輕井澤旅宿本陣所在，這棟飯店更是輕井澤第一座純西式建築的飯店，只是如今土地已分割交易，成了商店街。

進入大正時代，野澤源次郎（野澤組）及堤康次郎（箱根土地公司）開始在輕井澤進行大規模的別墅開發，其中堤所興建的都是建坪只有十坪左右的簡易建築，在當時被稱為「五百圓別墅」，與過去上流階級的別墅截然不同。

不過隨著在輕井澤擁有別墅的日本人越來越多，有些西歐人開始認為這個地方變得庸俗了，當中最好的例子，就是加拿大籍傳教士丹尼爾‧諾曼。打從明治三十一年起，他原本每年都會到輕井澤避暑，但進入大正時代中期後，「別墅族」流於形式的群聚令他感到厭惡，於是開始尋找其他更合適的地點，最後看上的備案，便是位於長野縣北部、鄰近新潟縣的野尻湖湖畔。諾曼邀集了約六十名理念相同的外籍上流人士，在大正十年（一九二一）於野尻湖南側湖畔成立了神山國際村。他們挑選野尻湖的理由之一，是外國人大多喜歡水上活動，比如日光有中禪寺湖、箱根有蘆之湖，但是輕井澤一帶並沒有大型湖泊。諾曼在野尻湖湖畔蓋了國際村之後，立刻著手建設水岸設施，展開駕遊艇、泛舟、游泳等水上活動。

以大正十年為例，從上野到輕井澤搭火車約需五小時，到距離野尻湖最近的柏原站（現在的黑姬站）約八小時。若以現代人的眼光來看，有新幹線行經的輕井澤看似離東京比較近，而野尻湖就感覺很遠，但在當年，不管要去輕井澤還是野尻湖大概都要搭一整天的火車，基本上沒有太大的差別。

3 日光東照宮的布魯諾・陶特衝擊——藝術價值觀天翻地覆

會被東照宮感動的人沒資格當知識分子

關於日光，還有一件值得特別一提的事，那就是在昭和年代的二戰之前，人們對東照宮的評價曾因為德籍建築師布魯諾・陶特的發言而一落千丈。由於陶特的著作在日本擁有非常多的讀者，這起事件於是讓東照宮在民眾心中的形象有了一百八十度的變化。

自明治時代之後，東照宮的建築物一直被日本人視為最具代表性的日本傳統建築，這也就是為什麼伊藤博文會在明治初期帶格蘭特將軍去參觀，這個部分已在前文談過。

到了昭和八年（一九三三）五月三日，陶特首次來到日本，當時的日本人將他譽為「世界建築學界的巨星陶特博士」（《大阪朝日新聞》，昭和八年五月四日）、「與柯比意並列近代建築學界兩大巨擘」（同報，五月十二日）。沒想到陶特參觀了東照宮之後，竟然將它批評得一無是處，認為「鄙俗不堪」，在當天的日記裡更嚴厲地指稱東照宮是「奇形怪狀」、

「極其墮落的建築」，甚至在後來出版的《日本美的再發現》[8] 中表示：

「這裡沒有伊勢神宮那種單純的結構，也沒有最極致的清澄，看不見素材的清淨，也看不見調和之美，不具備建築所應具備的任何意義，取而代之的，僅是過度的裝飾與浮誇之美。」

如此嚴峻的批評，簡直像是與東照宮有不共戴天之仇，站在現代人的角度來看，實在難以理解他為何要用這麼激烈的措詞來貶低東照宮。另一方面，他對於和東照宮差不多時期建造的京都桂離宮卻讚不絕口，先是讚美了伊勢神宮的白木建築，指其不帶一絲一毫違人性的輕浮要素，結構單純但條理分明，更聲稱「這莊嚴的建築物可說是當代最大的世界奇蹟」，接著又表示和伊勢神宮相比，桂離宮甚至有過之而無不及。

「桂離宮當屬凌駕一切世界文化的唯一奇蹟。比起帕德嫩神廟，比起哥德式的大教堂，甚至比起伊勢神宮，有著更加顯著的『永恆之美』」。陶特認為桂離宮「不論是建築或庭園，一切要素都有著卓越不凡且不落俗套的自由精神」，並斬釘截鐵地表示「日本的建築文化水準不可能再高於桂離宮，也不可能再低於日光」，簡直像是為了強調桂離宮的偉大，故意拿東照宮來當作負面教材的範本。

不同於京都其他知名的寺院神社，在陶特大加讚美之前，桂離宮很少受到人們關注，就

8 本書是日本人在陶特死後將他的日記、論文及其他作品翻譯彙整而成。

連《明治日本旅行案內》（第二版或其他版本）也不曾提及，沒有人料想到這默默座落在京都西郊的建築物居然會是「世界奇蹟」。號稱世界級建築大師的陶特竟流下感動的淚水讚揚桂離宮之美，讓全日本的知識分子都嚇得合不攏嘴。

不過比起桂離宮，陶特的發言對東照宮造成的影響更大。在日本文化論領域著作等身的歷史學家會田雄次曾針對當時的時代氛圍提出以下看法：

「明治末年之前，日光東照宮一直是日本建築的典範，但在進入昭和年代後，日本人對東照宮那過度裝飾的風格隱隱產生了一些反感。這股反感逐漸累積，終於因為陶特的發言而爆發了出來。」「大家甚至認為會被東照宮感動的人，沒資格當個知識分子。」（〈桂離宮〉）

可以說，整個日本社會因為陶特的影響而盛行一股風氣，認為「會被東照宮感動的都是鄙俗之人，能夠理解桂離宮之美的才是真正的知識分子」。

常有人說日本人一旦被歐美人稱讚，就會把原本沒有自信的事物視若珍寶；相反地，一旦受歐美人批評，就會把原本覺得不錯的事物棄如敝屣。針對這一點，小說家兼文藝評論家中村真一郎也曾指出：「昭和一〇年代知識階級的精神結構是不管西洋人說什麼，大家都會爭相附和。」

東照宮的陽明門那樣華麗的雕刻確實給人一種暴發戶的庸俗感，相較之下，桂離宮的書院則展現出一種洗盡鉛華、反璞歸真的成熟韻味。

陶特旅居日本三年半，期間不斷寫作及演講，在日本擁有廣大的讀者群，他的第一本著作《日本》歷經多次翻譯，後來更收錄在岩波新書系列《日本美的再發現》中。陶特的用意除了品評日本傳統建築的優劣之外，想必也希望強調桂離宮與現代建築所共同擁有的現代主義感，亦即他在「數寄屋」這類日本傳統建築中看見了機能性、合理性這些現代建築的理念。

「桂離宮所展現的理念絕對具備現代性，套用在今日的任何建築上都不會有問題。」正如他這句話所強調的，西歐人在短短數年前（一九二〇年代）才開始興盛的現代主義建築，竟然出現在遠東的日本，而且早在三百年前就已經落成，這當然會讓陶特驚豔不已，正因這個意料之外的新發現，他才會如此激動吧。如果不是親眼目睹充滿現代主義感的桂離宮，想來陶特也不至於把東照宮批評得體無完膚，這麼一想，實在不禁讓人為東照宮掬一把同情的眼淚。

不管外國人或日本人，對事物的看法都會受時代風潮影響

關於東照宮及桂離宮的問題，日本在二戰後出現了各式各樣的論調，但幾乎不再有人毫無條件地接納陶特的說法。討論孰是孰非，基本上已經沒有任何意義，人們對同一座重要建築的評價兩極，並不是什麼罕見的事。東照宮這起事件最大的意義，在於日本人對東照宮的

評價因為一名外國人的發言而出現了天翻地覆的改變，之所以如此，也關乎時代背景這個重要的因素。

首先，當時的建築界正值現代主義方興未艾的時期，而在日本負責接待陶特的，正是在建築上力求現代主義表現的「日本國際建築協會」。現代主義在當時是新興流派，其排除裝飾的設計理念常受到傳統流派批評，但總會以「過度裝飾是落伍的象徵」來反擊。當初陶特訪日對協會來說正是絕佳的機會，協會立刻招待他參觀桂離宮，不外乎是希望他讚揚其中隱含的現代主義理念，果不其然，陶特也說出了他們想聽的話。

其次，當時剛爆發滿洲事變[9]，日本即將進入戰爭態勢，舉國充斥著愛國式的日本文化論，此時陶特的主張正符合日本人對「侘」「寂」思想的偏愛，所以當時的日本人才會對陶特所說的話照單全收。在國粹意識最高漲的時期，有個外國人聲稱以西歐人的眼光來看，日本文化簡直是世界奇蹟，那麼他的著作當然會大受歡迎。如果再將年代往後推到昭和十二年（一九三七）中日爆發戰爭之後，批評奢華裝飾的路線也正符合「奢侈是大敵」的戰時氛圍。

姑且不論對錯，從對東照宮的毀譽褒貶，可以看出同一項事物的價值會受到當前的社會狀況影響，這一點相當值得深思。

第一次世界大戰前後
訪日旅客人數起起伏伏

1 日本觀光處（Japan Tourist Bureau）

從歐洲經由西伯利亞鐵路的國際聯程運輸體制

從明治時代末期到大正時代，發生了好幾起足以大幅改變旅日環境的重要事件，包括西伯利亞橫貫鐵路開通、實施歐亞運輸體制、海運公司擴充日美及日歐航線，以及第一次世界大戰爆發。

明治三十七年（一九〇四），俄羅斯帝國在日俄戰爭期間開通了東西橫貫的西伯利亞鐵路，當時開通的路線是從莫斯科到鄰近日本海的海參崴，為了縮短東邊尾端的路線，所以從滿洲（現在的中國東北）內部穿過。而滿洲原本就有一條東清鐵路，那是在清朝的允許下由俄國所建設，在西伯利亞鐵路開通之後，兩條鐵路便串聯在一起。

日本在日俄戰爭中獲勝，取得了東清鐵路的大連至長春段，於是在隔年設立了半官方半民營的南滿洲鐵道公司（簡稱滿鐵），自此之後，從歐洲前往日本多了兩條路線，分別

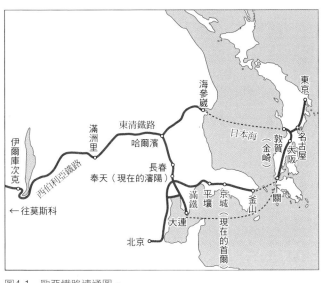

圖4-1　歐亞鐵路連通圖。

是「經西伯利亞鐵路、東清鐵路到海參崴港，再搭船到敦賀港（福井縣）」，以及「經西伯利亞鐵路、東清鐵路、滿鐵至大連港，再搭船到下關港（山口縣）」（參照圖4－1）。

原本從歐洲到東京走海線大約要花兩個月的時間，如今改搭火車，所需時間大幅縮短為半個月左右。到了明治四十四年，位於現今北韓與中國國界的鴨綠江上的橋梁竣工，從此又多了一條從滿鐵進入朝鮮半島，再從釜山港搭船到下關港的路線。

當時「國際聯程運輸體制」在歐洲已經相當普及。所謂的聯程運輸，指的是兩家以上的鐵路公司攜手合作，讓旅客即使要轉搭不同鐵路公司的火車，也可以一票到底，只買一張車票就能從出發地搭到目的地。除了轉乘時不用再另外買車票之外，手提行李也可以在鐵路公司之間直接轉運，省下了許多麻煩。

至於歐洲到日本的路線，也在明治四十一年由歐洲各國的鐵路公司及汽船公司簽訂了「經西伯利亞的旅客國際聯程運輸協定」。剛開始歐洲的公司並不允許日本的運輸公司加入協定，後來日方再三申請，對方才終於在明治四十三年同意讓國有鐵道（日本）、南滿洲鐵道及大阪商船公司加入。那個時候從東京到倫敦（經海參崴）的車票與船票價格，頭等艙為四百零八圓二十錢，二等艙為兩百七十三圓七十四錢，而日本鐵道院職員薪水最低的「雇傭人」（約六萬人）的平均月薪為十四圓二十七錢，最高職等的敕任官（十七人）月薪則為兩百六十九圓六十五錢（明治四十一年的資料），若以現今的物價為當時的一萬倍來計算，東京到倫敦的二等艙單程票約為現在的兩百七十萬圓，頭等艙則約四百萬圓。

俄國雖然同意與日本的鐵路公司締結聯程運輸協定，但並未容許滿鐵及大連航線無限制地發展。俄國認為滿洲、滿鐵及大連港要是過度發展，將對其港口都市海參崴的經濟產生不良影響，因此故意安排有利於海參崴起訖的列車運行時刻表，而不利於大連港起訖（哈爾濱經長春至大連）的列車。從歐洲要到大連必須通過東清鐵路的哈爾濱至長春段，俄國特意讓這段路線的列車車速下降，拉長乘車時間，並讓旅客在哈爾濱轉搭開往長春的列車時得等上八至十小時，旅客如果不願意等，就只能搭車直抵海參崴，再從海參崴搭船前往日本。

日本因此向俄國要求改善時刻表，並且提出了交換條件。當時不管是從海參崴到日本或是從日本到海參崴，都要經由日本的敦賀港，但是從東京到敦賀港則必須先搭乘東海道本線

列車，到了米原再轉搭北陸本線本列車，並不是很方便，且國鐵敦賀站與敦賀港之間距離超過兩公里，自車站到港口只能仰賴人力車或定線馬車，更是麻煩。

儘管敦賀港沒有載客用的鐵路，但國鐵載貨專用鐵路上的金崎貨物站距離敦賀港的碼頭很近，日本政府於是決定善加利用，向俄國提出的交換條件為「增開從東京（新橋）直達金崎貨物站的快速列車，而且是設置頭等臥鋪及餐車的豪華列車，時刻表也會配合船運的時間」，當敦賀港的船運接駁變得方便又吸引人，自然對海參崴路線有利，這也是俄國所樂見的。日本政府以此作為交換條件，希望俄國能夠改定大連港、滿鐵路線的接駁時刻表。明治四十五年，雙方在哈爾濱召開會議，俄國接受提議，日本增開新橋到金崎的快速列車，俄國也提高了哈爾濱到長春的列車車速，並縮短在哈爾濱換車的等待時間。自此之後，不管是經由海參崴港到日本或經由大連港到日本，都變得方便許多。

在鐵道院主導下設立日本觀光處

為訪日外國旅客提供協助的組織，初期以創設於明治二十六年（一八九三）的喜賓會為主，但是日俄戰爭之後，由於日本的國際地位提高，訪日外國旅客也與日俱增，有些成員開始主張應該創設一個比喜賓會更具規模的組織，且不應該像喜賓會這樣由財界人士擔任核心

成員，而是該由更貼近旅客的交通機構——如鐵道院、滿鐵或日本郵船——主導。鐵道院在大正九年（一九二〇）改制為鐵道省，是業務內容涵蓋現在整個JR集團（前身為日本國有鐵道）及部分國土交通省機能（監督鐵路公司）的國家機關。

鐵道院裡也有人抱持著相同的想法，那就是擔任過運輸部旅客課長、業務課長等職的木下淑夫。木下曾經為了研究運輸業務，自費（後來獲得公費補助）前往英、美、德等國留學，海外經驗相當豐富，也曾出席過好幾次與鐵路相關的國際會議。每次出席會議，他都深深感受到日本雖然在日俄戰爭中獲勝，卻依然被歐美諸國視為文明未開的小國，光從當初歐洲國家不讓日本加入國際聯程運輸協定，就可以看出問題的嚴重性。木下認為，想要讓全世界認清日本的國力，就必須盡量吸引更多外國人前來，讓他們一睹日本的真實面貌。

於是他不斷遊說官方及民間的重要人士，以及鐵路相關機構的高階主管，主張增加外國遊客是達到國際親善並讓國家更加富足的最佳手段，而要增加外國遊客人數，就必須新設一個招攬外國遊客的組織。木下這個人擁有豐富的想像力及強大的行動力，在擔任旅客課長及業務課長期間，成功推動過許多新的改革及企劃，包括實現國際聯程運輸、設置觀光周遊列車等。明治四十五年，鐵道院在新橋至下關之間設置全日本第一輛特快列車（含觀景車廂及食堂車廂），很大一部分理由就在於木下極力主張「想在日本運行不輸給歐洲國際列車的豪華列車」。

圖4-2　大正3年設立的日本觀光處東京服務處。（《五十年史》）。

明治四十四年八月，內務大臣原敬就任第二任鐵道院總裁，後來還當上了內閣總理大臣，可說是繼第一任總裁後藤新平之後，第二次由政壇的重量級人士擔任鐵道院總裁。當時為業務課長的木下隨著鐵道院副總裁平井晴二郎一同至內務大臣官邸拜見原敬，花了大約一小時來說明創設新組織招攬外國旅客的主旨及必要性，並且強調此舉可以增加外幣收入、加深國際友誼，希望原總裁能夠撥下預算。原敬不發一語地聽完木下的說明後，表達了心中的認同及隱憂：

「這個計畫非常好，我會立刻撥下兩萬五千圓的資金，你們儘管放手去做，如果錢不夠，我還可以撥下更多。但要注意的是，這項計畫必須由真正適任的人長期主導。」（《國鐵興隆時代》）

這個新組織在明治四十五年成立，就叫作日本觀光處（以下簡稱觀光處）。由鐵道院提供最主要的協助，常務理事及發起人包括滿鐵、朝鮮總督府鐵道、臺灣總督府鐵道、日本郵船、東洋汽船、大阪商船、帝國

飯店、三越和服店的董事等，會長則由鐵道院副總裁平井擔任。

觀光處的創設宗旨在宣傳及招攬訪日外國遊客、提供各種資訊及仲介服務。本部設在東京，另設有大連支部（大連，滿鐵運輸課內）、朝鮮支部（京城，朝鮮總督府鐵道局廳舍內）及臺北支部（臺北，臺灣鐵道飯店內）。至於專為外國遊客開設的服務處，在大正三年之前則設置於東京車站、橫濱（山下町）、神戶（海岸通）、下關（山陽飯店）、長崎（大浦町）等地。除此之外，亦在倫敦、巴黎、漢堡、馬尼拉、雪梨、海參崴、上海、新加坡、孟買、舊金山、檀香山等全球三十座城市設置委任服務處，大多設在日本郵船等機構的分店或辦事處。由於後來增加了販賣車票、船票及折價遊覽券給日本人的業務，所以到了昭和十二年（一九三七），日本國內外的服務處合計已達一百七十六處。

最熱衷於招攬訪日外國旅客的是鐵道公司

觀光處成立後所做的第一件事就是調查現況，統計出入境的各國人數及各港口入關的人數作為基礎數據，有了這些數據，才能知道今後的招攬活動該針對哪些國家。此外還在大藏省關稅局及理財局的協助下統計了外國旅客在日本的消費金額，消費金額就等於貿易收入，同樣可以作為觀光政策的基礎資料。據統計，大正二年（一九一三）當時，訪日外國旅客的

人數約兩萬人，在日本消費的金額一年約一千三百萬圓。

觀光處並調查了外國人經常投宿的飯店及旅館是否有床架、西式廁所及其收費行情等資訊，在為外國人仲介住宿地點時，這些都是相當重要的參考項目。針對在國內擔任嚮導的日本人，也試著調查了各地嚮導工會的規約，以及會員姓名、資歷、報酬和弊端（例如旅館利用仲介費賄賂嚮導之類），調查的過程中還獲得了全國各地警察的協助。除此之外，觀光處更調查了各處的博物館、動植物園、神社寺院、公園及特產品展售館的開放時間、休館日、費用，以及有無英語說明等，製作成一覽表供外國旅客參考。

有趣的是，調查項目中還包含了富士山的天氣速報。這是因為富士山的登山行程在當時逐漸受到外國旅客青睞，所以觀光處特別在盛夏的一個月期間，委託沼津觀測所將山頂的天氣預報以電報傳送至橫濱服務處，再由服務處人員將預報展示在玻璃櫥窗內。此外服務處人員還會打電話通知橫濱市的主要飯店及汽船公司，在各處公布天氣預報資訊，甚至登在英語報紙及《橫濱貿易新報》（《神奈川新聞》的前身）上，除了供外國人參考，就連日本登山客也感到相當方便。

觀光處還印製了大量印刷品，作為招攬及宣傳的工具。第一任幹事生野團六更嚴格下令要確實做好市場區隔，也就是編輯的時候得分清楚是「在外國發送的印刷品」，或是「向旅日的外國人發送的印刷品」。

若是在外國發送的印刷品，那麼內容就必須讓外國人看了之後會想到日本旅行，且針對剛好想要出國旅行的外國人，這些印刷品一定得確實傳達日本的魅力，使他們選擇到日本旅行。因此編輯時要大量使用美麗的風景照，或是充滿日本情調的風俗照片，在版面的設計上也必須加入巧思，讓封面看起來洗鍊又美觀，才能提升日本在外國人心目中的形象，此外還要放上所需旅費、路程時間、天數等實用資訊。另一方面，如果是發送給已經在日本的外國人，則必須更加強調實用性，讓外國人感覺不虛此行，例如以淺顯的文字說明推薦的景點、交通方式、景點設施的營業時間及休館日等資訊。

除此之外，自大正二年起，觀光處還發行了以振興觀光為宗旨的雜誌《旅行家》，原本是雙月刊（後來改成了月刊），並包含英語內容。創刊號使用的是大三十二開的開本，內文共四十八頁，封面為知名平面設計師杉浦非水所設計的圖案，採五色印刷，共印了一千本。雖然內容隨著不同時期而有若干差異，但日語頁面大多為評論（如〈當前時局〉［指第一次世界大戰］下對觀光業者應對方式的期許）、對觀光業者有參考價值或敦促其改善的文章（如〈招攬俄國觀光客所需的各種設施〉）、進行過實地勘查的觀光景點導覽（如〈旅順戰場遺跡導覽〉）、遊記、觀光處所屬服務處的業務報告等等，英語頁面則是外國人所寫的日本國內遊記或是興趣分享。

概觀各號的目次，會發現除了觀光處的相關人士之外，諸如鐵道院、汽船公司等交通機

144

構，以及飯店業者、學者、知識分子、外交官、政治家等與招攬外國旅客有關的組織及重要人物，都曾在這本雜誌上投稿，另外偶爾也會刊登各國訪日人數、各避暑勝地旅客人數等細目資訊。只要翻閱這本雜誌就能了解各種現況及問題，也可以感受到各方人士同心協力想吸引外國旅客的堅定決心。

以下列舉幾位曾經在這本雜誌上刊登文章的人物，除了總編輯生野團六、鐵道院總裁與滿鐵總裁之外，還有志賀重昂、高濱虛子、長谷川如是閑、新渡戶稻造、尾上柴舟、野上豐一郎等等，都是當時第一流的文化人士及知識分子，而最令人吃驚的是，投稿這本雜誌並沒有稿費。

「以當時《旅行家》的財務狀況，根本付不出稿費，各方人士都是因為認同觀光處的理念才願意為我們撰稿。唯獨英語文章，我們會提供薄酬。」（《回顧錄》）言下之意，就是為了顧全日本的「面子」，所以會支付稿費給投稿的外國人。

當日本人真正開始理解到招攬外國旅客的必要性時，觀光處就成了推動此事的核心組織，而其母體則是鐵道院（國有鐵道）。根據觀光處《回顧錄》中的記載：「觀光處不管是在形式上或內容上，都像是隸屬於鐵道院業務課的單位。職員大多是原本負責旅客業務的人力，他們在處理觀光處的工作時，身上還穿著鐵道院的制服。」觀光處的辦公室原本就位在鐵道院，後來東京車站落成才遷移到了車站內。

我們將時代往後推，昭和三十二年（一九五七）出版、宛如木下淑夫傳記的《國鐵興隆時代》一書中，曾有以下的描述：

這個年代（大正時代初期）的鐵道人不僅非常活躍，還與社會上許多重要人物攜手合作，在八十年的鐵道歷史中，再也不曾出現過這樣的榮景。

在後來的時代，生活圈子狹小的鐵道人越來越多，他們只活在自己的專業領域，幾乎不交朋友，除了從前的同窗之外，大概就只認識一些高爾夫球場上的熟面孔。

木下所推動的招攬外國旅客的運動，逐漸不再只是鐵路業界的課題，而成為了整個社會的課題。日本觀光處作為招攬旅客及提供仲介服務的機關，就是在這樣的社會氛圍下成立的。

綜觀日本鐵路首次開通的明治五年（一八七二）到《國鐵興隆時代》出版的八十年間，就算加上到現代的六十年，也都不曾再出現過像當時（日本觀光處剛創立的前幾年）那般由鐵路業人士擔任要角、全心全力投入招攬外國旅客的場景。

大正三年，由於日本觀光處的營運已經上了軌道，喜賓會於是宣布解散。觀光處在昭和十六年改名為社團法人東亞旅行社，二戰後的昭和二十年又改名為財團法人日本交通公社。

146

到了昭和三十八年，其中的營利部門獨立出來並且民營化，成為日本交通公社股份有限公司（即現在的ＪＴＢ），而原本的財團法人日本交通公社（在二○一二年變更為公益財團法人）直到現在依然是針對旅行、觀光、度假等領域提供專業見解的智囊。

第一次世界大戰期間，日本對美國投下了和平的「紙炸彈」

大正年間，對外國旅客的動向造成最大影響的，就是第一次世界大戰的爆發。從大正三年（一九一四）八月正式開戰，到大正七年十一月德國投降為止，參戰各國在歐洲主戰場可說打得如火如荼。根據統計，約有一千萬人在歐洲戰場上捐軀，另一方面，包含日本在內的東亞地區只有極小範圍受戰火波及，大戰期間的日本可說相當和平。

當世界上發生了戰爭、恐怖攻擊事件或傳染病流行的時候，對訪日外國旅客人數會造成什麼樣的影響？相關的研究堪稱現代日本觀光的重要課題，以下我們就來看看，訪日外國旅客人數在一戰期間發生了什麼樣的變化（參照表4-1）。不過必須注意的是，由於一戰的規模太大，或許並不適合看作典型的例子。

由表中可以看出：

表4-1　大正時代訪日外國旅客人數（國籍別）。　　　　　　　　　　　　　（人）

	英國	美國	俄國	中國	包含其他國家的合計
1912（大正元年）	3,411	3,882	2,120	5,502	16,964
1913（大正2年）	4,123	5,077	2,755	7,786	21,886
1914（大正3年）	3,399	3,756	3,075	6,030	18,014
1915（大正4年）	2,977	2,960	2,917	5,313	14,846
1916（大正5年）	3,604	4,225	4,803	6,266	19,908
1917（大正6年）	3,868	5,196	7,780	9,621	28,425
1918（大正7年）	3,693	3,572	8,165	11,455	29,640
1919（大正8年）	3,953	5,664	4,681	11,393	29,202
1920（大正9年）	4,238	6,821	3,830	13,202	32,105
1921（大正10年）	2,857	3,772	2,983	13,082	25,041
1922（大正11年）	3,130	4,032	2,690	16,517	28,595
1923（大正12年）	2,462	3,538	779	14,736	23,356
1924（大正13年）	2,962	3,402	2,337	15,613	26,665
1925（大正14年）	3,174	4,182	1,102	9,486	23,839
1926（大正15年）	3,624	6,704	849	10,977	24,706

資料來源：《日本觀光總覽》、《旅行家》各號，大正3年、4年的資料採用的是《旅行家》所公布的數字。

・開戰前的大正二年，訪日人數為兩萬一千八百八十六人。

・大戰期間的大正四年，訪日人數為一萬四千八百四十六人。

也就是兩年之內，訪日旅客人數掉了三成以上。

接著來看看不同國籍的人數，同樣比較大正二年及大正四年的情形。由於當時日本為協約國的一員，所以我們先看協約國成員的狀況：

・來自英國的旅客少了約三成。

・來自美國的旅客少了四成以上。

・來自中國（當時日本的資料中記載的名稱為支那）的旅客少了三成以上。

・來自俄國的旅客反而微幅增加。

另一方面，來自敵對的同盟國德國的旅客人數（不在表4—1內），從原本的一千一百八十四人掉到只剩三十五人，幾乎趨近於零。

日本交通公社的《五十年史》中描述了當時的情況：「一開戰沒多久，來自歐洲的旅客人數就大幅減少，而且許多住在日本內地和大陸的歐美人士也紛紛返回祖國。從大正三年的

下半期到大正四年的上半期，我們旅遊業陷入了前所未有的不景氣，有兩、三家專門招待外國人的飯店被迫歇業。」

在開戰的兩年前才剛成立的日本觀光處為了挽救局面，決定傾全力向未直接參戰的國家宣傳日本旅行，尤其針對當時還未參戰的美國（後於大正六年參戰）及距離歐洲戰場很遠的澳洲，更在宣傳上投入了全部的資源與心力。例如在大正五年的《旅行家》三月號中，便依據以下理由大力鼓吹美國旅客赴日旅行：「在第一次世界大戰前的大正二年，美國約有一百二十萬人到歐洲旅行，這些人在歐洲消費的總金額即使扣除船資，也還高達一億九千兩百萬美金，要想吸引其中一部分的人改到日本旅行，絕對不是難事。」為了達到這個目標，日本觀光處除了在美國與澳洲發送日本旅行導覽手冊之外，還編製了名為《戰亂與旅行樂園》的小冊子，並使用以下文案來描述日本旅行的魅力：

「在這個戰亂的時代，日本是唯一能讓你享受到和平、歡欣、幸福與滿足的樂園」、「在日本旅行非常安全」、「日本的大自然及旅遊業界都竭誠歡迎貴國國民來訪」。

日本觀光處將這份小冊子發送至兩國的鐵路車站、汽船站、飯店、報社及雜誌社。在大正四年二月到十二月的舊金山世界博覽會上，觀光處同樣大力宣傳，在會場內展出了日式庭園，並且安排一個角落作為服務處，廣為宣揚日本旅行的優點。根據統計，在博覽會期間的四月到九月，約有四萬七千人（其中美國人占了四萬五千六百人）來到日本觀光處的服務

圖4-3 《旅行家》封面。

處，而觀光處共發送了三萬本名為*Japan*的英語日本旅遊導覽手冊，裡頭包含了數十張日本的風景照、風俗照，以及許多地圖。

當時還沒有電視與收音機，印上照片的印刷品所能發揮的宣傳效果比現在大得多，觀光處的宣傳活動正是以印刷媒體為主，宣傳方式就像是「在美國各地投下和平的『紙炸彈』」。日本觀光處在大正五年共發行了五萬四千份（十一種）英語印刷品、一萬份（一種）法語導覽手冊及三千份（一種）俄語導覽手冊，其中絕大部分都是在外國發送的（《旅行家》大正六年一月號）。

或許是因為宣傳活動奏效，到了大正六年，儘管當時大戰還沒有結束，來自美國及英國的旅客人數卻已經超越了戰前的水準。

當然，那時並不是只有日本的觀光業因為一戰而備受打擊，如將觀光視為國家重要產業的瑞士，所受到的打擊就比日本更嚴重。當時瑞士國內有許多交通業者及飯店業者因為外國旅客減少而無力償還債務，政府還為此下令延後這些業者的債務清償時間。另外

國際間更傳出「瑞士發生糧荒，前往瑞士旅行將會陷入困境」的謠言，迫使瑞士政府趕緊發送大批廣告雜誌到美國，澄清那些謠言都是誤傳，現在到瑞士旅行同樣舒適又愜意。除此之外，瑞士政府還在俘虜交換行動中扮演居中仲裁的角色，並邀請交戰國的負傷士兵前往瑞士等等，除了觀光旅行的宣傳層面之外，就連政策上也全力支持觀光業。

日本成為傷病士兵的療養地，來自俄國的旅客大增

第一次世界大戰期間，來自全球各國的旅客都減少了，唯有來自俄國的旅客不減反增。

跟戰前的大正二年（一九一三）相比，大正五年的俄國旅客人數增加了一・七倍（參照表4－1），到了大戰結束後的大正七年，甚至躍升到美、英兩國的兩倍以上。

在大正五年之前，要利用西伯利亞鐵路前往日本必定會經由東清鐵路，但到了大正五年，完全運行在俄國國內（經伯力）的西伯利亞鐵路全線通車，這當然也是導致俄國旅客人數增加的原因之一，然而最大的理由，還是在於增加了許多為了療養而來到日本的旅客。在當時的俄國，適合傷病人士療養的地點並不多，俄國人想要療養都是到德國或奧匈帝國，然而開戰之後這些國家成了敵國，許多戰場上的傷兵及一般人士於是轉為來到日本療養。基於這番局勢，位在海參崴的日本領事館便曾委託日本觀光處「尋找日本國內適合療養肺病、風

濕、膽石症等疾病的地點，並調查這些地點的旅館、醫師、醫院、療養院、氣象等資訊」。

大多數俄國人所選擇的療養地點，是長崎縣島原半島上的雲仙溫泉及小濱溫泉。以大正四年七、八月為例，美國人及英國人大多選擇住在箱根、伊香保、有馬、別府等溫泉鄉，而俄國人則幾乎都集中在前述兩地。從過夜總天數的統計紀錄來看，在這年夏天的兩個月期間，俄國人在小濱溫泉共住了兩千七百三十二晚，在雲仙溫泉則住了三千四百四十八晚（《旅行家》，大正四年十月號）。

雲仙溫泉位在島原半島中央的山區，標高約六百七十公尺，小濱溫泉則位在半島西側的海邊，相當於通往雲仙溫泉的玄關。雲仙溫泉之所以特別受外國人喜愛，在於它是距離國際港長崎較近的避暑勝地，且其新湯地區約莫從明治三十年（一八九七）起陸續興建了專門招待外國人的飯店，還在明治四十四年獲日本政府指定為縣營溫泉公園，而獲選的理由，則是因為受到數次造訪雲仙的前任東京帝國大學教授貝爾茲大力推薦。

當時日本絕大部分的溫泉都讓俄國人感到相當不方便，唯有雲仙及小濱還算差強人意。

畢竟大部分的俄國人都不會說英語，而日本人連會英語的都不多了，會俄語的更是少之又少，何況俄國人也往往無法適應日本的食物及其他生活習慣。為了改善這個狀況，《旅行家》屢次刊登日本有識之士及俄國人的建議，提出能夠讓俄國人滿意的設施、服務及招攬策略等，其中提到⋯

「最近有數名俄國人為了療養而前往別府，投宿在第一流的旅館，打算待上一至兩個月。然而因為飲食上無法適應，所以即使別府擁有明媚的風光、親切的旅館服務人員以及深具療效的溫泉，這幾名俄國人還是無法忍受，住了兩個星期就搬到雲仙去了。」

此外並指出了一些招待俄國旅客時的注意事項：

．絕對不要在餐點中提供劣質奶油。

．盡量增加每一道菜的分量，就算為此減少菜色種類也無妨。

．就算是日式旅館也要準備床架。

．俄國人覺得別人泡過的溫泉很髒，所以旅館必須有為每位入浴者更換溫泉水的設備。

．同是俄國人也有種族之分，所以安排房間的時候，不同種族的俄國人要盡量分開，例如不要將猶太裔俄國人、波蘭裔俄國人安排在其他俄國人附近。

．鐵路列車的座位對俄國人來說太窄，要盡量加大。

．人力車是讓人感覺愉快又便利的工具，所以要盡量加入俄語說明，讓俄國人也能方便利用。

除此之外，有很多俄國人住在當時中華民國境內的哈爾濱，因此觀光處在哈爾濱也開設

了服務處。

　第一次世界大戰期間，訪日外國旅客人數之所以能夠快速回升，主要得歸功於觀光處迅速改變宣傳對象且擁有明確的目標。

2 外國旅客增加、飯店嚴重不足

訪日歐美旅客在戰後暴增

第一次世界大戰於大正七年（一九一八）十一月落幕，眾所皆知，這場大戰為日本帶來了龐大的經濟利益。但事實上，除了經濟層面之外，訪日旅客人數也在大戰中期開始顯著增加，並在大正八年至九年間達到巔峰，其中美國及英國的旅客人數增加的幅度尤其明顯。

若合計美、英兩國的年度旅客人數，大正九年（戰後）是大正四年（大戰前期）的兩倍左右（參照表4–1），學者分析指出，美國人大多是為了投資而到中國訪察時順道造訪日本。

另一方面，來自俄國的旅客雖然在戰後減少了一些，但大正九年的人數依然是戰前的一・四倍，而中國旅客同樣以戰爭中期的大正四年為谷底（五千三百一十三人），而後直到大正九年都持續攀升。

外國旅客大幅增加，造成日本在戰後陷入飯店嚴重不足的窘境。大正六年當時，日本國

內（內地）共有五十四間飯店，可容納的旅客人數為三千一百七十五人，而且有些三位在輕井澤、雲仙、中禪寺湖湖畔等避暑勝地的飯店只在夏季營業，若單看京濱地區[1]，所有飯店加起來只能容納約七百名旅客。

「因此京濱地區及京阪神地區[2]的主要飯店一年四季總是人滿為患。（中略）尤其觀光船在橫濱、神戶入港之後，旅客一下船總是會亂成一片，因為他們已經搭了那麼多天的船，卻還得拖著疲累的身軀為了搶飯店而爭吵不休。當時規模最大的橫濱格蘭飯店就算把大廳也開放給旅客住宿，能夠提供的名額依然不到申請人數的一成。最誇張的是，聽說為了覓得住處，竟然有七、八個人串通好裝病，住進了醫院。」（《日本交通公社五十年史》）

從現代人的角度來看，大批外國人沒預約飯店就跑來，實在非常荒唐，然而依照當時的國際慣例，只要委託嚮導安排，基本上不太可能沒有空房。

譯註

1 指東京、橫濱一帶。

2 指京都、大阪、神戶一帶。

戰後大蕭條與物價高漲的影響

想要解決住宿的問題，唯一的辦法就只有大舉蓋飯店，然而就在大正九年（一九二〇）

三月，日本國內卻爆發了相當嚴重的戰後大蕭條。一戰剛結束的時候，日本的景氣本來非常好，工廠大量生產外銷歐洲的產品，但後來歐洲經濟逐漸復甦，日本卻未能及時改變外銷策略，於是造成重大危機。歐洲人不需要再特地向日本購買產品，導致日本產品嚴重滯銷，工廠累積大量庫存，股價暴跌超過一半。

當時原本由鐵道院、日本郵船、東洋汽船、大阪商船等組織攜手合作，計劃在東京站前的三菱所屬土地（現在的丸之內大廈西側），以兩千萬圓（後來減少為一千兩百萬圓）的資本興建一棟一千間客房的大飯店（名稱暫定為「日本飯店」），目標是打造一座不輸給帝國飯店的豪華飯店，可惜後來各船運公司的營運面臨嚴重赤字，根本沒有多餘的預算投入計畫，導致這項興建計畫還未動工就胎死腹中。

沒有辦法興建足夠的飯店，造成日本在國際上的旅遊評價下滑，加上物價暴漲，可說雪上加霜。不僅民眾的生活備受衝擊，對外國旅客也造成了相當大的影響。

此外下述各種費用都在六年之間上漲了約兩倍：

飯店住宿一晚

大正三年：二圓五十錢至六圓以上　　大正九年：五圓至十二圓以上

搭汽車一小時

大正三年：三圓五十錢　　　　　　　大正九年：六圓

搭人力車一小時

大正三年：五十錢　　　　　　　　　大正九年：一圓

火車車票（三等車廂每英里）

大正三年：二錢五厘　　　　　　　　大正九年：五錢

（日本觀光處，《回顧錄》）

在這段期間，日幣對美金及英鎊的匯率也漲了百分之二至百分之六，物價便宜原本是吸引歐美人赴日旅行的優勢之一，但如今這項優勢也已不復存在。

這些影響馬上就反映在旅客人數上。大正十年，來自歐美的旅客銳減，英國的旅客人數跟前一年比起來少了百分之三十三，美國的更是少了百分之四十五。若是和大戰前的大正二年比較，原本兩國旅客人數合計約九千兩百人，到了大正十年只剩下六千六百人，俄國旅客跟前一年相比也少了百分之二十二，唯獨中國旅客人數依然居高不下（參照表4—1）。這

是因為大多數中國旅客不會住在專門接待外國人的飯店，所以飯店不足的問題並未對其造成影響，另一個原因則是日幣對中國貨幣的匯率與對歐美的不同，當時正大幅貶值。

同樣是來到日本的外國旅客，目的及狀況卻不盡相同，有些是觀光客，有些則是商務人士，也有以療養為目的的俄國人，他們有些會住在專門招待外國人的飯店，有些則否。不僅狀況不一樣，人數的增減也各有差異，自明治末期以來這樣的現象就越來越明顯，所以才必須針對不同的國家採取不同的策略。

由於日本國內還沒有做好接納外國旅客的準備，觀光處接下來也就不再積極招攬。這個時期歐洲各國正因漫長的戰爭而疲弊困頓，在俄國革命後成立的蘇聯也陷入長期內戰，此時向這些國家做再多旅行宣傳，恐怕效果也不大。

大正十二年九月，日本發生關東大地震，造成超過十萬人死亡，包含銀座及淺草在內的東京中心地帶化為焦土，招攬外國旅客的運動也因此面臨嚴峻的寒冬。

第五章

「想展現」與「想看見」的差異

1 《官方公認東亞導覽》與《泰瑞的日本帝國導覽》

美國及日本分別發行的新世代旅行導覽手冊

在爆發第一次世界大戰的大正三年（一九一四），世界上剛好出版了兩部介紹日本的英語旅行導覽手冊，一部是由日本的鐵道院發行、規模堪稱前所未見的 *An Official Guide to Eastern Asia*，一般稱為《官方公認東亞導覽》或《東亞英文旅行導覽》；另一部則是由美國人所編製的 *Terry's Japanese Empire*，即《泰瑞的日本帝國導覽》。

在此之前，較正式的英語日本旅行導覽手冊只有前述由薩道義、張伯倫等人所編纂的《明治日本旅行案內》，這本書自從明治十四年（一八八一）發行第一版以來，就不斷更新資訊及改版，但是到了明治四十四年，年逾六十的張伯倫離開了日本，《明治日本旅行案內》也在大正二年的第九版發行後不再改版。一來訪日的外國旅客越來越多，二來該書已接近功成身退，於是有了出版新世代旅行導覽手冊的必要。此外就在前一年，日本觀光處也獨

力出版了英文的日本導覽手冊 *Japan*。

諷刺的是，這兩部書才出版不久就爆發了世界大戰，導致旅客人數銳減，所幸書籍內容編得相當紮實，所以大戰結束之後又屢次再刷。

其中由鐵道院編輯、發行的《官方公認東亞導覽》共分為五冊：

第一冊　《滿洲・朝鮮》，四百三十六頁＋地圖

第二冊　《日本西南部》，五百七十四頁＋地圖

第三冊　《日本東北部》，四百九十六頁＋地圖

第四冊　《中國》，五百三十八頁＋地圖

第五冊　《東印至菲律賓、法屬・荷屬印度尼西亞、泰國、馬來半島》，五百四十九頁＋地圖

光從標題就可看出這是一套規模龐大的旅行叢書，每冊都有二、三十張拉頁地圖，尺寸則和「貝德克爾」一樣，採用的是硬殼精裝的文庫版開本。

至於《泰瑞的日本帝國導覽》，作者是美國的菲利普・泰瑞，書中提到他的身分是皇家地理學會會員，日俄戰爭期間似乎還當過特派記者。在蒐集資料及編輯的過程中，日本的鐵

圖5-1　《官方公認東亞導覽》中介紹日本的兩冊，包含許多拉頁地圖。

圖5-2　《泰瑞的日本帝國導覽》。

道院及觀光處都曾提供協助，而這本書同樣是硬殼的文庫版開本，內文約一千零八十頁，還包含了一些拉頁地圖。

同一時期發行的這兩部作品中，《官方公認東亞導覽》是由日本人撰稿後翻譯成英語，主要內容是「日本人希望外國人看見的事物」，既然有「希望被看見的事物」，應該也會有

「不希望被看見的事物」，如果是後者，那麼書中想必不會提及。而《泰瑞的日本帝國導覽》則是由美國人撰稿，內容著重的是「外國人希望看見的事物」，即便同樣是東京或京都的介紹，兩本書所採用的內容當然也不會完全相同。這些內容上的差異，想必就是「日本人想讓外國人看的事物」及「外國人自己想看的事物」之間的差異，從另一個角度來看，也可以呈顯出「日本人不希望外國人看見的事物」。

從後藤新平的「大餅」中誕生的《官方公認東亞導覽》

在此先來看看由鐵道院編纂的《官方公認東亞導覽》誕生的過程——讓我們把時間稍微往前推，退回西伯利亞鐵路全線通車四年後的明治四十一年（一九〇八）。這一年四月，滿鐵總裁後藤新平為了與俄國簽訂「國際聯程運輸協定」而前往莫斯科，並在那裡向俄國財政大臣弗拉基米爾・科科夫佐夫提出一項約定：

「將由日本編纂、出版一套完整的英語東亞旅行導覽手冊，把東洋介紹給全世界，藉此提升西伯利亞鐵路的乘客人數。」

三個月後的同年七月，第二次桂內閣誕生，後藤新平就任遞信大臣兼第一任鐵道院總裁。在關東大地震之後，後藤曾誇下豪語，宣稱要在東京實施大規模都市計畫，卻遭揶揄為

「畫大餅」，那麼向俄國財政大臣拍胸脯保證「出版一套完整的英語東亞旅行導覽手冊」，確實很像他的風格。據說這套書的企劃案出自當時在鐵道院擔任旅客課長的木下淑夫，事實上，多虧了後藤在俄國做出了那樣的保證，企劃案順利獲得高額預算，實務面則由木下負責執行。

這套書的編纂預算為二十萬圓，換算成現代的幣值，相當於二十億圓，由於共有五冊，所以平均每一冊的預算是四億圓。以現今書店裡販售的旅行導覽手冊來說，如一本約五百頁的「中國」旅行導覽手冊（全彩），印製五萬本（包含資料蒐集費、稿費、印刷費、紙張成本及裝訂費）大概只需要十分之一的經費。

當時鐵道院已經發行了《鐵道沿線遊覽地導覽》（大正二年〔一九一三〕），書中以日本人為對象網羅了全國的觀光景點，因此有些人認為《官方公認東亞導覽》中關於日本的部分，只要拿《鐵道沿線遊覽地導覽》來翻譯成英語就行了。但實際上，《官方公認東亞導覽》的內容深度，遠遠勝過了《鐵道沿線遊覽地導覽》，由此可知，他們想要製作的是一套前所未有的高水準導覽手冊。在那個年代，要編製一套專業的旅行導覽手冊，必須由鐵道院、觀光處等大型組織投入大量人力執行，區區一家出版社是沒有辦法做到的。

不管是《官方公認東亞導覽》或《泰瑞的日本帝國導覽》，都承襲了「默里」、「貝德克爾」所奠定的編輯方針，其內文架構大致如下…

一、首先概述該國或該地區的歷史、文化及一般知識。

二、設定在該國或該地區的遊覽路線。

三、逐一說明路線上的景點及周邊路線。

四、若有必要，就加入旅館、飯店、餐廳的介紹。

其中第三點還會稍微提及景點之間特別的場所或車窗景色，這一點與現代的旅行導覽手冊頗有不同。亦即其並非只是單純介紹每一個點（景點），而是確實地將每個點串聯成線。

由於當時還有許多交通不發達的地區，能夠找到的旅遊資訊也很少，因此《官方公認東亞導覽》的編製過程可說歷經千辛萬苦。此外要蒐集資料便必須派遣人員至東亞各地，就連後藤的女婿鶴見祐輔（曾任鐵道院官員，後來成為作家兼政治家，升任厚生大臣）也在大正四年被派往南洋。

至於書籍開本、版面設計、都市導覽頁面中多色印刷的拉頁地圖等，也都仿效「貝德克爾」的編輯方針。不過在文化面的解說上，他們追求的是比「貝德克爾」更上一層樓的詳盡內容，除了介紹各地的名勝古蹟，還特別追加章節詳細介紹日本文化，深入說明日本的美術、文藝、茶道、庭園、戲劇、能與狂言等。此外各地區文化設施的導覽內容也非常詳盡，以上野的東京帝國博物館為例，總共花費了五頁的篇幅詳述各展示間的特色，甚至附上了樓

層地圖。

　且所有內容都是先以日語撰寫，再由年紀輕輕就到美國耶魯大學求學的橫井時雄翻譯成英語。他是號稱維新十傑之一的橫井小楠的兒子，據說在翻譯當中松尾芭蕉與杜甫的句子時修改了非常多次，有時甚至會苦思到天亮。

　書中所附的多色印刷廣域地圖，攤開時幾乎有報紙那麼大，在繪製上，為了呈現山區的立體感而以毛筆畫上無數細絲，至於鐵路、道路及河川，則雇用一流的銅版師傅精雕細琢，由能夠在一粒米上寫出數十個字的專業師傅一字一字寫下地圖文字的底稿，這些工夫都非常耗費人力與時間。《國鐵興隆時代》一書中甚至如此描述：

　「其中一名製圖師傅回想起當時的情況，曾表示『這麼艱難的工作實在相當罕見，我甚至不敢相信自己能夠活著完成。相關人員中只有一個人犧牲，幾乎可以說是奇蹟』。」

　當時繪製地圖的作業實在太過精細，總是讓局外人嘆為觀止，細緻的程度甚至被形容成「只有小精靈才做得到」。引文中的話或許暗示當時有一名製圖師傅過勞而死，但詳細情形不得而知。

　《官方公認東亞導覽》的第一冊《滿洲・朝鮮》在大正二年八月完成，介紹日本的第二冊《日本西南部》及第三冊《日本東北部》在隔年六月完工，最後的第五冊《東印等》則是在大正六年四月完成。從後藤在俄國做出保證到這套書實際完成，總共花了九年的時間。至

於價格為第一冊七圓，第二、三冊各五圓，雖然相當昂貴，但仍免費發送了不少套給相關單位及組織。

大正八年後藤在美國紐約的時候，記者安達金之助曾到宿舍採訪他，盛讚「《官方公認東亞導覽》是自明治時代以來日本政府所發行的所有書籍之中，最值得向全世界誇耀的巔峰之作」。

這套書出版之後，在歐美各國也獲得了廣大好評，約有四十家報社在書評欄裡介紹，如《芝加哥日報》便指出「這套書的外觀及內容都酷似『貝德克爾』，或許可以稱之為日本版『貝德克爾』，然而插畫的品質甚至有過之而無不及」（一九一六年三月三十日號）、「這套書除了提供全球旅行者必要的知識，還能為打算創業的資本家提供非常多有用的資料」。

換句話說，當歐美的資本家或企業家想要在日本、滿洲、中國等東亞地區開創事業時，這套書中的許多資料便都能派上用場。另外，除了實質利益，鶴見祐輔還提到了文化上的意義：

「（該書的）目的並非只是單純在實質利益上追求鐵路收益（提升西伯利亞鐵路及日本鐵路的載客量），伯爵（指後藤）的真正用意，是要向全世界宣傳日本文化及日本精神。正如伯爵所說的，要從『世界的日本』朝『日本的世界』躍進。」

換句話說，這套書所肩負的任務，除了是為外國旅客及企業家提供旅行導覽及實質利益的資訊，還包括推廣日本文化。

美國人認定在東京必看的景點

接著根據介紹東京的內容，來比較日本人所編輯的《官方公認東亞導覽》與美國人所編輯的《泰瑞的日本帝國導覽》有何差異。第一版的《官方公認東亞導覽》（第三冊）中共花了九十二頁的篇幅介紹東京，而《泰瑞的日本帝國導覽》則花了一百二十七頁，至於所介紹的東京景點總數，前者為一百五十四處，後者的第一版則有五十八處使用黑體字特別標示及介紹。

在《泰瑞的日本帝國導覽》中，特別推薦的景點會打上「＊」號，表5－1便是將這些景點單獨挑選出來製作成表格，至於《官方公認東亞導覽》則並未標示出特別推薦的景點。

為了和現代比較，在此同時列出《米其林綠色指南（日本）》中代表推薦度的星級。

《泰瑞的日本帝國導覽》書中以＊來代表特別推薦的東京景點共有十三處（參照表5－1）。宮城（現在的皇居）、東京帝國博物館（現在的東京國立博物館）等，不論在當時或現代都是很重要的景點，但是像地震觀測所、帝國圖書館或海軍博物館，對現代人來說就相當陌生了。然而只要站在當時的外國人角度來思考，便不難明白這些景點特別受到青睞的理由。以下就來深入分析這些打上＊號的景點吧。

外國人遊覽東京有個很重要的環節，就是要理解東京在歷史上如何從一個武家社會轉變

表5-1 比較《泰瑞的日本帝國導覽》中特別推薦的地點。

《泰瑞的 日本帝國導覽》	《官方公認東亞導覽》	《米其林綠色指南 （日本）》
宮城＊	宮城	★★
武器博物館（遊就館）＊	武器博物館（遊就館）	○
大倉美術館＊	✕	✕
芝公園・德川家靈廟＊	芝公園・增上寺・德川家靈廟	★
日枝神社＊	日枝神社	✕
東京帝國大學＊	東京帝國大學	✕
地震觀測所＊	✕	✕
上野公園＊	上野公園	★
帝國圖書館＊	✕	✕
上野動物園＊	上野動物園	○
東京帝國博物館＊	東京帝國博物館	★★★
淺草觀音＊	（淺草公園）	★★
海軍博物館（參考館）＊	✕	✕

✕代表未介紹，○代表僅簡單介紹，並沒有星級。
東京帝國博物館就是現在的東京國立博物館。

為帝國首都，因此曾經是德川將軍家居城、後來成為天皇住處的宮城，對他們來說當然是必看的景點。另外，芝公園也打上了＊號，雖然現在的芝公園平凡無奇，但正如本書第一章提過的，這一帶在二戰前屬於增上寺境內，原本有江戶時代的德川將軍家靈廟（芝靈廟），但後來在空襲中遭摧毀。靈廟的規模原本相當大，而且擁有許多精緻的雕刻，讓人深刻感受到德川幕府的權力，因此想要理解東京的歷史，這裡也是必訪的景點。

寺院及神社則各有一處被打上＊號，那就是淺草觀音（淺草寺）及日枝神社。淺草寺是東京最多人參拜的寺院，如果只能從所有寺院中挑出一座來參觀，那麼從建築物的規模來看，挑選淺草寺是很合理的。至於神社的部分，或許有些人會認為應當選擇靖國神社，但清單中畢竟已經列入靖國神社的武器博物館（遊就館），且日枝神社鄰近永田町等政治中心，又位於景致較佳的山丘，所以最終仍脫穎而出。

軍事相關設施往往也是那時的外國人感興趣的景點，書中選擇了武器博物館及海軍博物館，也就是陸軍及海軍景點各一。武器博物館即「遊就館」，如今依然位於靖國神社境內，當時展示的是明治維新時期的新政府遺留的物品，以及日清戰爭、日俄戰爭的相關物品。

海軍博物館（亦稱「參考館」）則是曾經位於海軍大學校旁的設施，展示的是日清戰爭與日俄戰爭的戰利品、陸戰及海戰的繪畫、俄國要塞地圖、船艦模型等，只不過海軍大學校周邊在二戰後變成了築地市場。

大倉美術館則是在大正六年（一九一七）開幕的大倉集古館的前身，展示的是企業家大倉喜八郎所蒐集的日本與中國古董美術品，其中包含許多珍貴的蒐藏品，據說總價值高達當時的五百萬圓。《泰瑞的日本帝國導覽》中還特別強調，如果是喜歡東洋美術的人，大倉美術館和上野的帝國博物館都是不能錯過的景點。

帝國圖書館建於明治三十九年（一九〇六），目標是成為東洋最大的圖書館。根據書中記載，帝國圖書館內除了日本的書籍之外，還收藏了超過五萬本西洋書籍，且每年約有兩萬名外國人入館（大正時代初期的數據）。圖書館的建築採用的是新文藝復興風格，以紅磚及石塊打造，如今成為國際兒童圖書館，但依然保有明治時代帝國圖書館的風貌。

除了這些景點，打上＊號的還有東京帝國大學、地震觀測所、上野公園及上野動物園。

把地震觀測所當作觀光景點，相信很多人難以理解，不過當時所謂的地震觀測所指的是地震學教室的設施，由有「日本地震學之父」美譽的東京帝國大學教授大森房吉主持，書中特別推薦這個地點，是為了讓讀者理解日本是一個地震頻仍的國家。畢竟歐美地區除了美國西海岸及歐洲少部分區域之外很少發生地震，大部分歐美人沒有經歷過地面搖晃的感覺，倘若

譯註

1 即甲午戰爭。

在毫無相關知識的情況下遭遇地震，就算強度不大，一定也會驚慌失措，為了避免這樣的情況，讀者一定要事先掌握地震的基本知識才行。書中特別列舉了日本近代發生的幾場大地震，並說明損害及傷亡狀況，例如發生在一七〇七年江戶時代的寶永大地震、明治二十四年的濃尾地震（死者超過七千人）、明治二十七年發生在東京且時間上距離很近的明治東京地震（死者約三十人）、明治二十九年發生的明治三陸地震（海嘯造成兩萬多人死亡）等等。

另外，書中沒有打上＊號的景點，則介紹了銀座、日本橋等都會區，日比谷公園、帝國大學植物園（現在的小石川植物園）等園地，還有護國寺、靖國神社等寺社與不忍池、隅田川等自然景色，可說面面俱到。在介紹泉岳寺四十七士之墓的時候，還提及了赤穗浪士為主君報仇及切腹自殺的事蹟，藉此說明日本的武士文化。

遊郭 2 「吉原」是日本人不想讓人看見的一面！？

接著我們來看看《官方公認東亞導覽》所介紹的東京內容。雖然這套書不像《泰瑞的日本帝國導覽》那樣會在特別推薦的景點打上＊號，但概觀其中所有景點，還是可以發現一些特別之處。

《官方公認東亞導覽》中介紹的景點數量大約是《泰瑞的日本帝國導覽》的三倍，換

174

句話說，前者所介紹的許多景點，後者隻字未提。但如果仔細對照，會發現有些景點剛好相反，前者不置一詞，後者卻加以介紹（表5–2中《官方公認東亞導覽》欄位裡打╳的景點）。這代表在日本人眼裡，這些地點並不值得介紹給外國人，但從外國人的角度來看卻值得一睹。日本人之所以認為不值得介紹給外國人，可能是覺得他們就算看了也無法體會其可貴，但也或許是因為日本人自己尚未能體會其可貴之處。

除此之外，有些景點日本人可能並非認為不值得介紹，而是根本不想讓外國人知道，其中最具代表性的例子，就是遊郭「新吉原」（以下簡稱吉原）。《泰瑞的日本帝國導覽》中花了七頁的篇幅詳細介紹遊郭自江戶時代以來的歷史，以及建築物的風格、遊女的日常生活、白天及夜晚的情景等。儘管花了七頁來介紹吉原不免有些小題大作，但《官方公認東亞導覽》則完全相反，對吉原隻字未提，甚至在地圖上也找不到這個地名。想必日本人認為既然是由鐵道院所發行的導覽手冊，還掛上了「官方公認」的招牌，那怎麼能介紹遊郭那種地方？若將時代往回推，翻開張伯倫等人編纂的《明治日本旅行案內》（第三版，明治二十四年〔一八九一〕），裡頭關於吉原也只簡單帶過，「從淺草往北走約一英里，就是著名的柔弱美女居住的吉原」，完全沒提到「遊郭」或「賣春」這類字眼，只用了「柔弱美女」這種

<hr>

2 | 紅燈區。

表5-2　東京推薦景點比較（《泰瑞的日本帝國導覽》中未打上＊號的景點）。

《泰瑞的日本帝國導覽》	《官方公認東亞導覽》	《米其林綠色指南（日本）》
日比谷公園	日比谷公園	○
日本郵船公司	╳	
東京汽船公司	╳	
楠正成像等有樂町周邊景點	楠正成像	
中央車站（東京車站）	中央車站（東京車站）	○
銀座	銀座	★★
日本橋	日本橋	○
日本銀行	銀行街	
尼古拉堂	尼古拉堂	
九段坂	╳	
靖國神社	靖國神社	★
慶應義塾大學	慶應義塾大學	
泉岳寺四十七士之墓	泉岳寺	○
清水谷公園	╳	
小石川砲兵工廠	小石川砲兵工廠	
護國寺	護國寺	╳
小泉八雲之墓	╳	
帝國大學植物園	帝國大學植物園	╳
時之鐘（上野）	╳	
銅製大佛（上野大佛）	╳	
不忍池	不忍池	○
德川靈廟（寬永寺墓地）	（寬永寺）	★★（東照宮）
東本願寺	東本願寺	
吉原	╳	
隅田川	隅田川	
川向	（本所、深川）	
向島	向島	
龜戶天神	╳	
龜戶梅屋邸	╳	
堀切菖蒲園	╳	
回向院	回向院	
築地	築地	★★
礦物博物館		
商業博物館	╳	
西本願寺	西本願寺	
東京灣	╳	
東京郊外	╳	
目黑	╳	

╳代表未介紹，○代表僅簡單介紹，並沒有星級。

圖5-3　明治5年前後的吉原遊郭。

委婉的說法，但地圖上倒是找得到吉原這個地名。至於現代版的《米其林綠色指南》則花了三分之一頁的篇幅說明江戶時代到昭和時代的遊郭歷史，提到十八世紀時這裡住了七千名日本女性，特殊的風俗文化經常成為浮世繪的主題，但是日本政府已在昭和三十三年（一九五八）下令廢除了紅燈區（實施《賣春防治法》）等等。

早在明治時代前期，住在日本的外國人就已經知道吉原這個地方。薩道義、張伯倫等人編纂的《明治日本旅行案內》雖然不特別推薦旅客前往，但仍在地圖上標示出來（亦即提供資訊給想要去的人）；大正時代由美國人撰寫的《泰瑞的日本帝國導覽》中，對吉原的文化背景有非常詳盡的介紹；至於現代的《米其林綠色指南》則把介紹重點放在這個地區的歷史淵源，而非大量的特種行業。

從大正時代到昭和初期，「遊郭」一直是歐美人特別感興趣的日本風俗文化。大正十年（一九二一），英國人阿什頓・格瓦特金以在吉原經營「貸座敷藝者」[3]的家庭為題材的小說《和服》於英國

出版，成為英語圈內的暢銷書。故事講述一名英國貴族男性與富裕的日本女性朝子結了婚，兩人一同回到日本，沒想到在日本的生活和男方當初想像的截然不同，令他感到相當絕望——原來，朝子的家族之所以能夠過著富裕的生活，靠的正是吉原遊郭的娼妓生意，小說中因此經常提到「藝妓」一詞。作者格瓦特金任職於英國外交部，曾經被派駐日本（撰寫《和服》一書時使用的筆名為約翰·帕里斯）。

昭和二年，時任京城郵務局局長的近藤確郎在前往歐美訪察後提出了以下感想：

「在歐美各處都可以聽見我國最具代表性的詞彙，除了『Mikado』之外，還有『Samurai』、『Harakiri』、『Geisha』、『Yoshiwara』和『Kimono』[4]，這五個詞彙只能以琅琅上口來形容。顯然日本的古老陋習以詭異的形式傳播到了歐美，這些詞彙背後隱含著不雅的意義，歐美人卻以為同樣可以用來代表近代日本。」（《朝鮮及滿洲》，昭和二年八月號）

近藤接下來還舉出了具體的弊病，表示歐美也有女性賣春，而且已經是公開的祕密，但至少在檯面上是不合法的。相較之下，日本卻有一群國家正式承認的娼妓，還住在名為吉原的牢籠（政府劃定紅線的範圍）。這麼奇怪的做法當然會引來歐美人的高度興趣，甚至讓他們懷疑日本人的貞操觀念不足，實在讓人困擾。

近藤接著又指出「切腹」一詞也有同樣的問題。倘若歐美人能夠理解武士切腹是基於英

178

雄式的動機——抱著「當死之際未死，恥辱將更勝於死」的理念——那就無妨，但是西歐人往往無法理解這種精神，反而認為日本人對生命太過無知且輕率，同樣令人感到相當遺憾。

《泰瑞的日本帝國導覽》中也提到了吉原、切腹、藝妓等詞，透過這本書的介紹，吸引了更多外國人造訪吉原，也讓這些詞彙更為人所知。

接著來看看軍事方面的景點。若要舉出《泰瑞的日本帝國導覽》介紹、但《官方公認東亞導覽》並未介紹的軍事相關景點，就只有海軍博物館，至於武器博物館及小石川砲兵工廠，則是兩本書中都介紹了。小石川砲兵工廠（正式名稱為陸軍東京砲兵工廠）是直屬軍方的工廠，與大阪砲兵工廠、橫須賀海軍工廠、吳海軍工廠並列軍方四大工廠。除此之外，《官方公認東亞導覽》中還介紹了參謀本部、青山練兵場、陸軍戶山學校及陸軍士官學校，顯然日本人迫切希望外國人明白，日本在大正時代到昭和初期擁有如此齊全的軍事設施。

3 即公娼。

4 拼音的部分分別指天皇、武士、切腹、藝妓、吉原與和服。

日本人想要展現本國的現代化設施

接著我們就來看看哪些是只有《官方公認東亞導覽》才介紹的景點，雙方加以對照，便可以看出日本人究竟想在外國人面前展現出怎樣的一面。

只有《官方公認東亞導覽》介紹的景點包括帝國議會議事堂、帝國劇場、慈惠醫院、傳染病研究所、天文台、巢鴨精神病院、上野車站、日本啤酒釀造所等，大多是現代化的設施。這些設施都是日本仿效歐美所建造的，因此歐美人根本不會想要特地到日本來看，但是日本人卻想讓他們見識這些不遜於歐美的科技及文化，非常希望外國旅客來參觀。

然而，許多西歐人反而認為這些現代化設施破壞了日本的美。例如第一章提到的薩道義等人所編纂的《明治日本旅行案內》中，便感嘆東京最恬靜且富有各種情趣的王子的美麗景色因製紙工廠而遭到破壞。至於日本人則分成了兩派，一派希望向歐美人誇耀日本的現代化設施，另一派則認為應該讓歐美人見識傳統的和風文化，於是在某一場座談會（《國際觀光》，昭和十年〔一九三五〕第一號）上出現了以下這樣的對話：

「我總是推薦（外國人）到伊勢參拜大神宮，讓他們見識有多少日本人是抱著虔誠的心前往伊勢神宮參拜。我會盡可能讓他們的行程裡囊括伊勢神宮。」（國際觀光局局長田誠）

「前幾天我參觀了名古屋的日本陶器工廠，心裡覺得很佩服，任何外國人看了那樣的工

廠肯定都會大吃一驚吧。當然對工廠的人來說，有些地方並不希望外國客人看見，所以應該要事先規劃好內部動線，避開這些地方。如果能夠有系統地讓外國人參觀各種工廠，相信他們應該會很開心。」（葡萄牙公使笠間呆雄）

「這個建議很好。從名古屋出發，先到伊勢神宮，再到御木本參觀珍珠養殖，然後經奈良前往大阪，可以規劃成一條觀光路線。不到伊勢神宮參拜，就沒有辦法了解真正的日本，何況能買到便宜的珍珠，也符合外國人的購物心態。」（國際觀光委員會委員鶴見祐輔）

「想要發展觀光產業，就要想辦法把西洋人拉進日本的生活當中。要博得這些人的歡心，最簡單的方法就是讓他們體驗難得的鄉村生活，一旦回到自己國內，這樣的體驗往往也最能讓他們炫耀。」（同前，鶴見祐輔）

參加這場座談會的人對於國際觀光產業都有著非常深入的理解，但是說到實際做法，每個人的主張卻都大相逕庭，有人一廂情願地想推薦外國人參觀伊勢神宮，讓他們見識日本人的虔誠；有人揣想著有系統地讓外國人參觀現代化工廠必定能討他們開心；還有人主張最能滿足外國人的做法，是讓他們體驗鄉村生活，因為那才能接觸到最真實的日本。

值得一提的是，《明治日本旅行案內》跟《泰瑞的日本帝國導覽》都花了不少篇幅來介紹伊勢神宮，就連現代的《米其林綠色指南》也給了三顆星的評價，可見不管在哪個時代，伊勢神宮都能讓造訪的外國人感到不虛此行。

真正保留傳統日本氛圍的景點

比較兩書的內容還會發現一個現象，那就是即便介紹的景點相同，強調的重點卻也各異其趣，下面就舉銀座及京橋的內容為例。

《泰瑞的日本帝國導覽》中指稱，東京大多數民眾都生活在擁擠又狹窄的環境，連隔壁鄰居說話的聲音都聽得一清二楚，但是人人和善有禮、彼此敦親睦鄰，往往讓西歐人感到相當吃驚。接著書中將銀座從南到北介紹了一遍：

道路中央有兩道鐵軌，路面電車往來通過時會發出巨大聲響，此外熙來攘往的人力車、手推車、蒸汽餐車、腳踏車、汽車也會發出各種噪音。載著貴人的交通工具通過時，隨從會一邊吆喝一邊跑一邊跟在前面，驅趕聚在路上的民眾。如今的日本正從古代進入新時代的過渡期，有些商店維持著這個國家的風格，有些商店則是外國風格，陳列的商品可說琳瑯滿目，從蒸汽機關到海草，從汽車到養殖珍珠，在這裡都找得到。（中略）

到了傍晚時分，銀座就會化身為如詩如畫的美麗場所。每月的七日、十八日及二十九日是擺攤日，路旁會聚集大量攤販，販賣著古老的青銅器具、木版畫、各式各樣的古董、舊書、各種甜點及食物，以及裝飾用的小東西。在熊熊燃燒的火把或裝飾得美輪美奐的

圖5-4　明治44年前後的銀座尾張町（現在的4丁目）一帶，左側為服部鐘錶店。（國立國會圖書館館藏）

紙燈籠照耀下，呈現出引人入勝的景象。夜晚的黑暗模糊了彼此格格不入的建築物輪廓，數不清的燈火有如數千隻螢火蟲飛舞，讓日本重拾妖精國度般的魅力。

至於位在銀座旁的京橋，書中則稱其「真正保留著傳統日本氛圍」：

走在屋舍密集的巷道內，有時古老江戶的真實面貌彷彿想要出來打招呼一般。那幅色彩調和的景致，在在顯示出如畫一般優美而快樂的生活。京橋有好幾條街道至今殘留著真正的日本風情。（中略）這裡有許多居民過著數十年如一日的生活，受到長久維繫的傳統文化環繞，保有最初的純真，與他們的祖先生活在相同的世界。

這樣的文章讓人感受到作者追求的是江戶時代的景象及風俗，想要向讀者傳達發現原始

日本的驚喜，從中也可一窺當時的日本正處於西歐化的過渡期，而作者正是從歷史的角度俯瞰日本的街景。

日本人編纂的導覽手冊隻字未提傳統事物

接著我們來看看《官方公認東亞導覽》中針對相同地區的描述：

京橋街景最明顯的特徵，就是通往銀座的寬廣道路，道路兩旁紅磚建築林立，在前一代天皇的時代，為了避免發生大規模火災，政府下令強制將民宅都改成紅磚建築。整個京橋區的另一個特徵，則是聚集了東京各大報社的總部，包含《朝日》《時事》《國民》、《萬朝報》、《大和》、《中央》、《日本新聞》、《遠東》等等。另外，靈岸島與新堀兩地有批發酒商，八丁堀中町有二手服飾商，築地在從前則是外國人居留地。

從京橋區與芝區之間的新橋起，到北邊的京橋為止，就是銀座的範圍，乃東京的主要街道之一，長約半英里。這是一條新規劃的模範街道，兩側都是紅磚建築，路面分成了車道與人行步道，人行步道上鋪設紅磚或石板，路旁還種植柳樹。

184

在此僅節錄部分內容，但即便未節錄的部分，也幾乎完全沒有提及傳統事物，更別提強調風情氛圍的描述，只是依序介紹可以在京橋及銀座看見的景象。兩書相比，《泰瑞的日本帝國導覽》較能讓人產生「想前往充滿魅力的京橋小巷一探究竟」的念頭，《官方公認東亞導覽》則不太能引起讀者的興趣，當時還有人批評其「太過平鋪直敘，讀來索然無味，美中不足」（《旅行家》，大正七年〔一九一八〕七月號）。

《官方公認東亞導覽》的用字遣詞之所以看起來像書面報告，最大的理由就在於編纂者對外國讀者的認知。當編輯認為外國人不理解日本歷史且不會感興趣、也不可能會日本傳統風情時，就只能單純說明眼前所看見的景色，結果當然導致內容「索然無味」。

不過為了《官方公認東亞導覽》的名譽，在此必須特別強調，這套書的地圖品質遠勝過《泰瑞的日本帝國導覽》，獨特的「漸層」描繪手法呈現出地形的立體感，不管是技術還是耗費的心力都是後者無法望其項背的，就算比較市區地圖的數量、正確性及詳細程度，也是前者勝出，許多日本相關人士同樣認為《官方公認東亞導覽》品質較佳且較實用。

志賀重昂主張「外國人應該看的是裏長屋[5]的巷道」

當時已經有一些日本人察覺日本「想讓外國人看的」與「外國人自己想看的」之間有不小的落差，其中一人就是地理學家兼政治家志賀重昂。他是著名的國粹主義者，曾在大正七年（一九一八）的《旅行家》（一月號）上發表〈給外國旅客的東京導覽〉，提出了犀利的批評：

儘管來到日本旅行，對日本卻依然一無所知；在東京待了三個星期，卻對這座都市沒什麼印象——我幾乎每天都會聽到外國旅客這麼說。（中略）嚮導指著那些西洋建築，一下子說這是某某官廳，一下子說那是某某公司，有些建築物沒什麼特色，有些建築物則放在西歐的大都市也毫不遜色，但不論是哪一種，這些西洋建築都沒辦法在我們心中留下任何印象。我們一直沒有辦法接觸及理解當初夢寐以求的日本風情，只是一直空耗時日，最後就這麼離開了東京。

以上便是大多數外國旅客的感想。然而這背後的肇因，就在於日籍嚮導的無知，以及日本導覽手冊或東京導覽手冊的編輯的無知。說穿了，外國旅客的失望，來自嚮導或導覽手冊編輯對外國人缺乏見識及不感興趣，外國旅客想看的事物明明近在咫尺，卻沒有人

186

帶他們去看。

舉例來說，出了築地精養軒，要帶外國旅客參觀東京市區時，倘若他們想要接觸真正的日本風情，就應該去參觀那一帶裏長屋的狹小屋舍。三尺四方的面積裡，可能有模仿天然景色的小小庭園，就算沒有這種庭園，也會有宛如天然山水般的盆栽盒。外國旅客見了，一定能夠明白日本國民的雅致，切身體會日本風情且大受感動。（後略）

外國人沒辦法接觸到真正的日本風情，得歸咎於導覽手冊編輯的無知，這樣的指責實在相當嚴厲。當時最具代表性的英語旅行導覽手冊就是《官方公認東亞導覽》，因此志賀雖然沒有指名道姓，但言下之意就是在批評這套書。他主張與其讓外國旅客參觀內務省、外務省這些在歐美人眼裡平凡無奇的建築，不如帶他們看小巷裏長屋的小小庭園，這番建議可說大膽而精闢。另外，他也曾提及如果外國旅客住的是帝國飯店，就應該帶他們參觀旁邊的華族會館大門，因為那是薩摩公的屋邸正門，而薩摩公正是率領日本海軍在日本海海戰[6]中大獲

5 長屋是一種日本傳統的集團式住宅，由長方形屋舍分隔成數間，左鄰右舍牆壁相連，多見於江戶時代至近代的中下階級地區。裏長屋指的則是位於狹窄內巷的長屋。

6 指對馬海峽海戰。

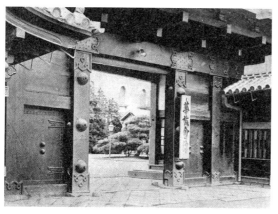

圖5-5　華族會館大門（舊薩摩藩裝束屋邸門）。拍攝年代未詳。（國立國會圖書館館藏）

全勝、令全世界跌破眼鏡的東鄉平八郎提督的前藩主。此外志賀更指出，就算介紹相同的景點，也應該隨時意識到外國人感興趣的事物。

當時有許多人的想法過於一廂情願，但志賀卻能夠站在外國人的立場思考，並舉出具體的地點為例，足見其先見之明。

2 美國觀光團與清朝觀光團參觀的景點不同

在吉原與遊女交談

關於日本人「想讓外國人看見的事物」，以下將從另一個角度切入探討，那就是「針對美國人或其他歐美人」以及「針對中國人或其他東洋人」之間的差異。

明治四十二年（一九〇九），一個多達六百七十人的大型觀光團抵達日本，團員以美國人為主，搭乘的是一萬七千噸的豪華客船克里夫蘭號，先在十二月三十日抵達長崎港，後來又停靠神戶港，最後在一月六日抵達橫濱港。日本過去不曾有過人數這麼多的歐美觀光團，因此在這艘船於十三日離港之前，帝都的報紙每天都會報導觀光團的動靜，儼然一起重大的國際新聞。

這個觀光團分成了數個小組，各自朝著東京、日光及鎌倉出發，東京團前往的是淺草、銀座、芝的德川將軍靈廟、靖國神社、皇居二重橋等景點。一月七日，當時已退出政壇的大

限信還特地為他們在自家宅邸舉辦了一場園遊會，庭院裡架起了大帳篷，準備了各種可以站著享用的料理，大隈不僅以幽默風趣的致詞博得滿堂彩，現場的雜技表演、薙刀比武、少女劍劇等餘興節目也發揮了畫龍點睛的效果。大隈後來回歸政壇就任總理大臣（第二次大隈內閣），在執政期間首次通過了以招攬外國旅客政策為國策的議案（大正五年〔一九一六〕「振興國際觀光事業相關質詢」），由此可以看出，即使在退出政壇期間，他依然在為招攬外國遊客的政策布局。

到了隔天一月八日，觀光團前往青山練兵場觀摩閱兵典禮，連皇太子殿下也出席了。晚上則前往有樂座，接受東京市的有識之士所舉辦的歡迎會，時任東京市長的尾崎行雄以英語致詞，澀澤榮一則以日語致詞。此外，主辦方還準備了三場餘興表演，分別是「舊大名家的結婚典禮」、「將門山古御所之舞」以及由十名舞孃共舞的「元祿賞花之舞」。其中第二場將門之舞還帶有劇情，講述平將門之女為報父仇而喬裝成遊女，並使用妖術與敵方武將交戰，由於舞蹈中包含了回憶戰爭場面的橋段，被美國人稱為「武士劇」，最受好評。舊大名家的結婚典禮則由於新娘的舉止過於端莊嫻淑，導致許多人都認為她看起來鬱鬱寡歡，實在不像一場幸福的婚禮。至於由舞孃（藝妓）所表演的賞花之舞，則因為與西洋舞蹈頗有相似之處，美國人看了興奮得不得了，整個會場歡聲雷動。

在帝國飯店用完餐後，觀光團一行人準備搭乘一百輛人力車前往銀座時，卻突然有人說

想去聞名已久的吉原看一看，其他人也都表示贊成，於是臨時更改了目的地。觀光團中有很多婦人並不清楚吉原是什麼樣的地方，日籍通譯也因為事出突然，不知道該如何解釋。當人力車一到吉原，大家都坐在車上朝店內窺望，許多人嘴裡喊著「小姑娘」，連婦人也跟著拍手鼓譟。後來有十多人下了車，在店門口來回張望，其中亦不乏女性。有些人甚至隔著格板窗向看上眼的遊女招手，把對方叫到窗邊來，有人問通譯「遊女身上裝飾的是什麼」，沒想到通譯本身不諳花柳，實在答不上來，結果還遭到美國人取笑。

「一行人到了川上樓，遇上一位名叫若竹的姑娘，有人問『妳在這裡幾年了』，還有人說『妳長得這麼美，我想替妳贖身，把妳娶回家』。若竹勾住了對方的手腕，那人又說『到這個地步，也沒辦法了，你們先回去吧』，逗得眾人哈哈大笑」。不過「到了十點半左右，所有人都離開了吉原，並沒有人被擄獲。」（《萬朝報》，一月七日）至於對吉原的印象，

「大家都說那是『養著許多可愛羊隻的籠子』」，甚至連美國婦人也表示「比導覽手冊上的照片漂亮得多」（出處同前）。

日本的風貌──藝妓、花魁、武士及切腹

觀光團到了外地，同樣受到熱烈歡迎。鐵路公司加開了從橫濱到日光的臨時列車，栃木

縣知事更帶領數百人各自拿著燈籠到中途的宇都宮站迎接，列車一抵達就高呼萬歲。接著列車順利抵達日光站，立即有人施放煙火告知全町民眾，日光家家戶戶都懸掛著日本及美國的國旗，放眼望去簡直就像高懸萬國旗的軍艦。

日本會以這般過分隆重的方式接待美國人有以下幾個理由：第一，這麼一大群美國上流階級搭乘豪華客船來到日本在當時是很罕見的事，所以日本人想要讓美國人──而且是擁有極大社會影響力的上流階級美國人──明白日本是一個文明國家。第二，當時美日關係正逐漸惡化，因此日本想設法改善。進入二十世紀之後，許多日本人移民至美國西海岸，當地人認為日本人搶走了他們的工作，加上種族歧視心態，遂引發了針對日裔移民的抗議運動。此外美國要求滿洲開放門戶以及海軍的建艦競爭等政治問題，都讓美日關係變得頗為緊張，因此日本的財政界才會有一群人想從內外雙管齊下向美國示好。

明明想要向美國展現日本是一個文明國家，但就如前文所述，觀光團看見的卻是洋溢遠東異國情調及傳統日本氛圍的一面。他們參觀的是日光東照宮、鎌倉大佛、東京的寺社及皇居這些歷史景點，在風俗民情方面，則欣賞了藝妓的舞蹈及武士劇。當初這個觀光團的行程是由日本人或美國人所安排，如今已無從考證，但可以肯定的一點是，安排這些行程的人想必很清楚就算帶美國人去看日本最新的設施或工廠、展現日本是一個文明國家，他們也不會覺得有趣，更不會提高對日本的評價。

像這樣的情況直到昭和時代的二戰前夕都不曾改變。擔任過國際觀光局庶務課長的井上萬壽藏便曾以委婉的口吻否定了帶外國人參觀現代化設施的觀光策略：

「如果是東洋的弱小國家——當然這樣的形容不太好聽，但總之就是針對二、三流的國家，把那些（指現代化設施）當成宣傳素材或許沒有什麼問題，但是帶歐美人士去看那些，說得難聽一點，實在給人班門弄斧的感覺。」（《國際觀光》，昭和十四年〔一九三九〕四月號）

前文也提過，當日本政府打出要靠招攬外國旅客來賺取外幣的方針時，國內肯定會出現批判聲浪，抨擊「國家簡直就像站在旅店門口拉客的小弟」，畢竟當時的旅行導覽總是以櫻花、富士山、藝妓、花魁、武士、切腹等日本的刻板印象當作宣傳，會遭到反彈也是理所當然的。站在批評者的角度來看，將文明開化以前的日本傳統事物展現在外國人面前，滿足對方的好奇心、博取其歡心，根本是一種作踐自己的行為。

只有一流國家才懂得款待外賓

日本人如此隆重地款待美國觀光團，事實上還有一個原因，那就是前一年曾有日本團體進行了一趟環遊世界之旅。

明治四十一年（一九〇八），有日本觀光團打著「環遊世界」的名號，花了大約三個月的時間前往美國及歐洲各國旅行。這趟旅行是由朝日新聞社主辦、湯瑪斯・庫克公司仲介，針對這趟「環遊世界之旅」的意義，朝日新聞社表示：「自從我國在日俄戰爭中獲勝，就躋身世界一流的國家，過去只能被動接納來自歐美的觀光客，但接下來我們將能夠與歐美列平起平坐。然而受了江戶時代鎖國政策影響，日本人的觀念大多偏向保守而內向，我們認為必須改變這種狀況，所以企劃了本次的環遊世界之旅。為了降低參加的門檻，此行會盡量減少旅行的天數及費用，只前往世界上的重要都市。」

雖然號稱環遊世界，但是根本沒去其他亞洲及非洲的國家，基本上只以歐洲及美國為主。三月十八日，五十七名團員搭乘蒙古丸號從橫濱港出發，首站前往舊金山，且在各地都獲得當地企業家或日本同鄉會的熱烈歡迎。前往芝加哥時，芝加哥商業公會的成員更來到距離目的地兩百英里外的車站迎接，一行人於是搭乘特別安排的列車前往目的地，晚上還出席了參加人數多達五百人的盛大歡迎會。

隔天早上，他們先是參觀了百貨公司、馬戲團、牛肉及豬肉處理廠等芝加哥市區的景點，然後前往尼加拉大瀑布、波士頓近郊的哈佛大學，以及美國獨立戰爭的戰場遺跡，又先後去了紐約與華盛頓，甚至在華盛頓見到了美國總統。

「（老羅斯福總統伉儷）在白宮的藍廳迎接他們，於致詞歡迎後和每個人握手，親切寒

暄，對其中三名女性所穿的和服更是讚嘆不已。美國總統竟然親自接見一群正在環遊世界的日本人，光是這一點便已經是無上殊榮。朝日新聞社於是立刻以社長村山龍平、上野理一的名義發電報向美國總統致謝。」（有山輝雄，《海外旅行的誕生》）

接著一行人橫越大西洋前往英國，參觀了西敏寺、大英博物館及其他倫敦著名景點，後來又參加了由諾思克利夫子爵所舉辦的園遊會。諾思克利夫子爵是報社經營者，他所創辦的《每日郵報》在英國落實了報紙大眾化。離開倫敦之後，眾人又前往法國、義大利和德國，回程則從俄羅斯搭乘火車沿西伯利亞鐵路返回東亞，在六月二日平安抵達敦賀港。

不管是美國總統、芝加哥商業公會幹部或是英國的報社大亨，都異口同聲地讚揚日本近年來的驚人發展，也盛讚一行人勇於環遊世界的行動力。團員們在旅行的過程中，想必一直處於精神緊繃的狀態，因為他們就像日本的代表，若是做出任何失禮的行為，都會令日本人蒙羞。而對於這趟環遊世界之旅的成果，他們都相當滿意，不斷自吹自擂。《大阪朝日》在四月三十日的社論〈關於接待外國來賓〉中指出：「（美國的親切招待）展現的是一流國家的實力及風範，相較之下，那些國瘦民飢的文明未開之國，往往對外來的賓客相當傲慢，不曉得現在的日本屬於哪一邊？」

經過了這趟旅程，日本人深刻感受到，只有文明未開之國才會對外國旅客擺出高高在上的傲慢姿態，一流國家的國民應該要盡大國之禮，親切款待賓客才是。

換句話說，當美國觀光團來到日本時，日本人熱情過頭的諸多款待其實正是仿效美國，希望藉由這樣的方式讓日本躋身一流國家之列。由此可知，日本人想要展現自己是文明國家，靠的不是帶外國旅客參觀現代化設施，而是卯足全力以行動來表現。

向清朝及韓國觀光團展示的現代化風貌

美國觀光團訪日的三個月後，也就是明治四十三年（一九一○）四月，又有一個清朝的觀光團來訪，主辦單位是滿洲的報社，參加的團員也都是滿洲人。一行人從大連港出發，在四月十三日抵達神戶港，搭乘火車前往東京。這趟行程約有一半是在東京觀光，後來又去了名古屋、京都、奈良及宮島，在五月十七日由門司港離開日本。

清朝觀光團在東京參觀的景點有貿易博物館、國民新聞社、帝國大學、東京郵局、紅十字醫院、王子農業實驗廠、電信交換局、上野博物館、動物園、印刷局、日本銀行、東京監獄、橫濱造船廠、中華會館等，這樣的行程規劃與當初的美國觀光團完全不同——行程中並沒有淺草、芝增上寺，當然也沒有吉原。其中沒有任何一個景點會讓人聯想到切腹或藝妓，每天盡是參觀各種現代化設施，這樣的安排明顯反映出日本人想要展現在清朝人士面前的事物。說得明白一點，當時的日本人想向他們展示日本文明的優越性，從中獲得

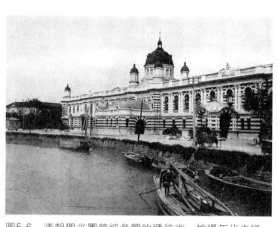

圖5-6　清朝觀光團曾經參觀的遞信省。拍攝年代未詳。
（國立國會圖書館館藏）

自我滿足，這一點從報紙文章所發表的論調也可以看出來：

「他們（在電信交換局）得知一天的通話總數高達三十五萬通，全都嚇傻了」、「他們參觀（剛落成不久的遞信省）館內，目睹那宏偉精緻的建築，全都驚嘆不已。畢竟那可是全東洋最偉大的建築物，光是走廊的長度合計就長達三里」（《國民新聞》，四月十七日）。從這幾句話就看得出來，其描述清朝人十參觀現代化設施的反應時語氣充滿了自豪。

迎接他們的歡迎會也相當盛大。一行人抵達東京的當天夜裡，立刻出席了一場在采女町（現在的京的當天夜裡，立刻出席了一場在采女町（現在的銀座五丁目）精養軒所舉辦的晚宴，負責在宴會上致詞的是時任文部大臣的小松原英太郎。

數天之後，他們又被邀請至大隈重信的宅邸，就跟當初的美國觀光團一樣，此時大隈的致詞內容明顯透露出當時日本對清朝的認知：

「我邦（日本）的發展，乃是發揮我邦特色、汲取歐洲文明並致力運用的成果」、「我

相信諸位與其觀摩歐洲文明，不如觀摩我邦的東洋化歐洲文明才是捷徑」。（《東京朝日新聞》，四月二十四日）

簡單來說，大隈認為日本藉由自己的方式吸收歐洲文明，成功實現了現代化，清朝與其辛苦地走這條老路，不如直接向日本取經。

接下來看看另一個韓國觀光團的例子。明治四十二年四月至五月，由韓國《京城日報》主辦的觀光團共一百一十四人訪日——由於日本與韓國在隔年八月才合併，所以這件事是發生在日本開始統治韓國的前一年。至於《京城日報》則是由伊藤博文所推動成立的韓國統監府發行的官報，該報的編輯部在如此敏感的時期組織觀光團前來日本，肯定有其政治目的，而非只是為了遊山玩水。這個觀光團的成員大多是反日立場鮮明的政府官員或退役將領，日本人希望他們見識到日本擁有與西歐列強比肩的實力。

因此日方同樣大陣仗地安排行程接待這個觀光團，一行人在門司參觀了官營製鐵廠，在大阪參觀了砲兵工廠，又在京都、奈良造訪了幾個景點，接著便前往東京。當時眾多日本人聚集在新橋站迎接，不僅財政界人士達百餘人，與韓國往來的貿易商及住在日本的韓國人更多達上千名。眾人搭乘上百輛人力車從車站出發，前往位於靈南坂的大倉喜八郎宅邸參加歡迎會。到了隔天，則參觀了王子製紙工廠、製絨工廠、日本啤酒工廠、淺草、美術工藝品展覽會（上野公園）等景點，還到青山練兵場觀摩陸軍演習，接著到濱離宮接受明治天皇的午

圖5-7　青山練兵場的閱兵典禮。拍攝年代未詳。（國立國會圖書館館藏）

餐招待。

在兩年前日本與韓國簽訂的《第三次日韓協約》中，非正式約定韓國必須解散軍隊，在這樣的局勢下，韓國觀光團一行人卻被帶到練兵場，觀摩近衛步兵第三聯隊的密集散兵及戰鬥訓練。

由此可見，日本人想要讓韓國人見識的是以下兩者：首先是日本文明化的一面。也就是一方面待之以禮，展現出文明國家的風範，另一方面卻又高壓威嚇，同時從產業面（製鐵廠等）及軍事面（砲兵工廠、練兵場）來誇耀日本的現代化成就。其次則是日本的傳統及歷史。且日本人展現在韓國人面前的歷史景點並不是切腹的四十七名武士之墓，或是吉原那些迎合外國人好奇心的地方，而是帶他們到京都、奈良、日光等地接觸日本的悠久歷史及美術品。就這一點而言，與接待來自清朝（歷史悠久的中國）的觀光團又有些許不同。畢竟讓中國人參觀日本的傳統歷史文物，說不定反倒會讓他們認為

日本的歷史短淺而嗤之以鼻。所以清朝的觀光團來訪時，日本人只帶他們去看日本的現代化面貌，但是面對韓國人，則會同時展示現代化及歷史悠久的一面。果不其然，根據當時的報導指出，有韓國人感慨「日本自一千一百年前就擁有這樣的文化，足見其能有今天絕非一朝一夕之功」（《國民新聞》，四月二十四日），能夠讓韓國人吐露這樣的感想（至少在表面上）代表達到了目的，日本人當時一定感到心滿意足吧。

即使同樣位處東洋，日本想要展現的事物也會因國家及地區而調整，正如明治時代前期的日本政府將外國人的「遊步區域限制」當成修改條約的籌碼一樣，這個時代的觀光產業也染上了對美國的意識與亞洲霸權等強烈的政治及外交色彩。

第
六
章

昭和戰前是追求
「觀光立國」的時代

1　創立國際觀光局

招攬外國旅客首次成為國策

昭和五年（一九三〇）四月，日本政府設立了國際觀光局作為鐵道省的外部單位。雖然過去也有過喜賓會、日本觀光處這些負責招攬外國旅客及仲介旅遊業務的組織，但國際觀光局卻是首次成立的政府機關，從這個時期開始，招攬外國旅客終於正式被視為國家政策。

國際觀光局的誕生背景，源於觀光事業開始在國際上受到重視。第一次世界大戰後，法國、義大利、瑞士等觀光先進國家都積極擴大及推廣其觀光產業，以此作為重振經濟的關鍵手段，戰爭一結束便立即著手新設或整編負責招攬外國旅客的機構（政府觀光局），積極進行宣傳活動。日本政府雖然起步晚了一些，但後來也提出了以觀光業來平衡貿易收支的方針，並創設國際觀光局，這就是現代日本人所稱的「觀光立國」的概念。

不過當中的過程可說是一波三折，從開始規劃到實際設置國際觀光局耗費了將近十五年

的光陰。在這段期間，歐美先進國家的觀光政策陸續繳出漂亮的成績單，而日本國內的都市居民生活型態也不斷西化，「觀光立國」政策的外在環境逐漸醞釀成形，加上出現了能夠和強勢的反對派政治家相抗衡的倡議者，觀光政策才終於步上了軌道。

現在讓我們將時間回溯至大正時代前期。大正五年（一九一六）八月，大限重信擔任總理大臣期間正值第一次世界大戰，赴日的外國旅客大幅減少，內閣諮詢機關「經濟調查會」於是提出了招攬外國旅客的議案，內容大致如下：

· 外國人在日本國內旅行之際，不僅會接觸許多日本物產，還會產生親日心態。這些旅客歸國後會在國外到處推薦日本的物產，對日本的貿易發展將有所幫助。

· 外國旅客在日本的消費，對日本的經濟發展將有所幫助。

比起外國觀光客在日本所花的錢，當時的日本人更期待觀光發展對日本物產出口的助益，因此將這個項目擺在前面，由這一點也可以看出當時的時代氛圍。

至於具體的執行政策則包含以下幾點：

· 我國國民之中，有些人對於親切款待外國遊客的做法抱持反對與嘲諷的狹隘見解，故

應當養成民眾親切款待遠來賓客的善良風俗。

· 政府、地方公共團體及國有鐵路單位應積極建設或協助設立飯店，對外國旅客招攬機關提供保護與援助，並訓練及培育嚮導業者。

· 於風景秀麗處設置國家公園，於伊豆半島建設周遊汽車車道，於瀨戶內海一帶安排遊覽快艇，投入地方財政資金於各地名勝景點打造飯店及修築道路。

由美國人所發行的橫濱英語報紙《日本新聞》針對這項議案提出了以下見解：

「招攬外國旅客政策的第二項寫道，應該讓親切款待外國遊客的風氣在國內普及，但我們不禁可喜地認為，在這份務實的議案當中，唯獨這個項目是畫蛇添足，畢竟找遍全世界恐怕也找不到像日本人這般對外國人熱情親切的國民。從外國旅客的角度來看，來到日本之後會接觸到的所有日本人，從海關人員、鐵路站務員、飯店業者到車伕，哪一個不是親切誠懇、不辭辛勞地為外國人提供協助？哪有必要特地提出應該親切款待外國人這一項？」

由此可以看出這個時代的日本人跟現代一樣，對外國人的親切程度是國際上罕見的。然而這裡所說的外國人指的是歐美國家的白人，並不包含亞洲人，這一點在前一章已經談過。

這項議案最後未獲採用，理由有兩點：第一，大隈內閣後來因政變而垮台；第二，世界大戰期間景氣開始好轉，訪日外國旅客暴增，許多人開始認為就算不採取這些政策，外國旅

客也會持續增加。

大正八年二月，在第四十一屆帝國議會的眾議院內，這個問題再度受到討論，〈招攬外國旅客及接待相關議案〉首次在帝國議會上被提出並表決通過。不過當時還維持著戰後的好景氣，並沒有人意識到此事的急迫性，因此也不曾討論具體政策，就這麼一年拖過一年。未料好景不常，就如同第四章所提到的，日本接下來終究面臨了外國旅客大幅減少以及貿易逆差等問題。

這個時期的西歐諸國早已開始研擬各種優惠外國旅客的措施，包括簡化入境手續、減免簽證手續費、發行國際駕照、針對觀光特產減免貨物稅、為觀光客設定獨立的外幣匯率等，主要的招攬對象則是來自美國的旅客。第一次世界大戰讓美國獲得了巨大的財富，社會上瀰漫著出國旅行的風氣，西歐各國攜手合作、共同招攬美國觀光客，吸引許多美國人在這個時期前往歐洲旅行，成效相當良好。當時西歐各國都陷入戰後經濟蕭條的困境中，美國觀光客口袋裡的美金對他們來說就像一場及時雨。

可惜位在遠東地區的日本並沒有獲得雨水的滋潤。一來政府還未設立觀光局，二來飯店數量也還很少，包含對旅客的服務品質在內，各方面都落後於西歐諸國。日本交通公社在《五十年史》一書中寫道：

「好不容易在第四十一屆議會中通過了〈招攬外國旅客及接待相關議案〉，大家卻都被

眼前的好景氣所迷惑，缺乏具體落實的熱忱，實在令人感到相當遺憾。」

許多美國人會遠渡大西洋前往西歐旅行，卻不願意渡過太平洋前來日本，旅遊業相關人士都為此感到相當懊惱。出國旅行的風氣很容易受到社會局勢影響，旅客人數的消長起伏很大，就算有段時間來了許多外國旅客，也絕對不能掉以輕心。這次的事件讓日本人深刻體會到，因應旅客人數消長制訂政策的重要性。

「覬覦金錢而招攬外國旅客」讓大藏大臣不以為然

對日本來說，大正時代到昭和時代初期就像蒙上了一層陰影。要說光鮮亮麗的一面，是美國的大眾文化透過電影、雜誌及唱片滲透到了民間，辦事員、百貨公司店員及公車的車掌小姐等職業婦女的制服從和服變成了西服，就連家裡也越來越多婦女孩童穿著西式服裝。燈紅酒綠的繁華街道上，不時可以看見身穿最新流行服飾的「摩登女孩」，瓦斯和自來水逐漸普及到大都市的每戶人家，廚房的環境大幅改善，煎、炸、炒變得比以前容易，咖哩飯及可樂餅都成為一般家庭常見的菜色。

但是另一方面，民眾的生計卻變得越來越艱困，其中最具代表性的事件就是大正七年（一九一八）發生的米騷動─。到了昭和二年（一九二七），又爆發了金融恐慌，共有三十

一家銀行被迫停止營業，其中亦不乏大銀行，當時政府宣布實施三個星期的債務延期償還，整個財經界陷入一團混亂，都會地區失業人口驟增，企業也出現倒閉潮。

此外國家的貿易收支長期處於逆差的狀態，大正年間除了四年至七年這段時期之外一直呈現逆差，且大正十年與大正八年相比，輸出額更減少了四成。對政府來說，改善貿易收支問題刻不容緩，至於其所提出的解決方案，則是鼓勵國內產業發展、侵略中國大陸，以及提升訪日外國旅客人數。

昭和二年四月，前內閣總辭，田中義一內閣成立。為了重建國家經濟，政府設立了由官民共同組成的經濟審議會。其提出的方向是，為了實現最大的經濟目標「金輸出解禁」，必須先改善貿易逆差的問題，並向總理大臣建議增設飯店等各種振興觀光事業的具體方案。

到了昭和四年三月的第五十六屆帝國議會上，「設置負責調查及執行招攬外國旅客相關業務的中央機關」議案在貴族院及眾議院都獲得通過，照理來說，政府要設立國際觀光局應該就不會再有任何問題，沒想到大藏大臣三土忠造此時卻大表反對。在此姑且將時代往後拉，昭和五年成立的國際觀光局在創立十週年的紀念座談會上，談到了當年這個問題（《國

譯註

1 指一九一八年因稻米價格大幅上漲引發民怨所導致的暴動，據說參與民眾多達兩百萬人。

際觀光》，昭和十五年第二號）。第一任國際觀光局局長新井堯爾回顧這段往事時說道：

「其實那個時候相當危險（指招攬外國遊客的議案可能會化為空談）。三土先生不太贊成這個計畫，他說國家的財政正捉襟見肘，這件事（指招攬外國遊客）沒有必要由鐵道省來做，而且靠拿外國人的錢來改善國際貸借問題的想法實在太離譜了。」

當時的大藏大臣竟然認為招攬外國觀光客來增加國家收入的政策是「離譜的想法」，實在令人吃驚，但事實上在進入昭和年代之後，還是有一些強勢的政治家抱持這樣的觀念。

後來就任鐵道大臣的八田嘉明也曾說過：

「我記得當時我還拜託了三土先生，說為了推動這個新計畫，請他撥下一百萬圓。他非但回絕了，還說這等於是在打外國人荷包的主意，他完全沒辦法認同。於是我只好找一些冤堂皇的理由，告訴他這麼做並不只是為了獲得外幣，而是國民外交的重要環節，且今後將會變得越來越重要。三土先生被我說服了，但最後只答應撥下十五萬圓。」

為了取得大藏大臣的認可，當時還必須打出「招攬外國旅客並非為了獲取外幣，而是為了建立國民的友好情誼」這種冠冕堂皇的理由。

事實上，田中義一本身對招攬外國旅客的政策是相當積極的。他雖然是陸軍將領出身，但自詡為陸軍首屈一指的俄國通。田中內閣因為採取了積極侵略中國大陸的政策，導致後世歷史學家對其評價相當但在俄國留學期間，每個星期都會到俄羅斯正教會的教堂做禮拜，更自詡為陸軍首屈一指的

低，但是在招攬觀光客這件事情上，他們卻顯得相當開明，只是後來因為對滿洲某起重大事件（滿洲軍閥張作霖遭炸死）的處理方式引發昭和天皇震怒，遂導致內閣總辭。

昭和四年，田中內閣被濱口雄幸內閣取代，招攬外國旅客的政策也就此頓挫。

「（田中）內閣垮台了，濱口組成了新內閣，這是（對招攬外國旅客）相當消極的內閣，我們也無計可施。」新井在座談會上無奈地說道，接著又表示：

「但是我們知道絕不能就此放棄，我們一再對鐵道大臣江木（翼）先生提出訴求，（雖然在委員會上決議設立國際觀光局）可惜後來事情一直進展得不順利。我心裡很焦急，每次遇到江木先生，不管是在餐廳還是在車子裡，我總會向他提起這件事，到後來江木先生終於忍不住對我說『你怎麼一天到晚提這件事』。之後我聽說大藏大臣（井上準之助）才是最大的難關，有一次我在火車上便直接跟他談判。」

濱口內閣為了推動「金輸出解禁」，設置了由官民共同組成的「國際貸借改善審議會」，鐵道省出身的貴族院議員久保田敬一回想起審議會的狀況，說道：

「當時數據的調查還不夠充分，我跑了大藏省、內務省等單位才查到了外國人訪日人數，約兩萬五、六千人，消費額大概是五千萬圓。我說只要我們努力推廣，增加到兩億、甚至五億都有可能。後來他們才這麼向政府報告（設立國際觀光局）。」

這個審議會的目的是改善貿易逆差，久保田因此強硬地向他們說明招攬外國旅客能有效

改善貿易逆差問題。國際觀光局事務官高橋藏司後來也曾說起當時的狀況：

「在國際貸借改善審議會上，久保田先生以幹事的身分向他們說明招攬外國旅客是國家非做不可的事。那份講稿是我寫的，還得到了高久（甚之助）先生的協助。當初寫那份講稿的時候，他們說結論必須是『只要推動招攬外國旅客，要獲得一億圓外幣一點都不困難』，還說要怎麼寫都可以，反正就是要強調五千萬圓可以變成一億圓，但是當時在我們心裡，一億圓是遙不可及的夢想，沒想到如今這個夢想卻實現了……。」

簡單來說，他們先畫出「可以獲得一億圓外幣」這個令人難以置信的大餅，再根據這塊餅來構思理由。日本昭和元年的貿易收支大約是三億三千萬圓的入超，所以如果能夠創造出一億圓的輸出（外國旅客的消費），對於改善貿易逆差問題確實有相當大的幫助。身為事務官的高橋吐露出這種內幕實在相當大膽，但這場座談會是為了紀念（設立於昭和五年的）國際觀光局設立十週年，何況在設立的六年後（昭和十一年）就已實現外國旅客訪日期間消費達一億圓的目標，他會說出這樣的話，多少也是因為有恃無恐吧。

以上就是成立國際觀光局的原委。日本國際觀光局的英文名稱為「Board of Tourist Industry Japan」，因為過去日本觀光處（Japan Tourist Bureau）已經用了「Bureau」一詞，所以其便採用了規模更大的「Board」，此外因為招攬外國旅客是一個龐大的產業，並不是單純拉客那麼簡單，許多事業都將由此衍生，因此又加入了「Industry」（產業）這個單字。

210

廣邀大人物就任委員，以防國際觀光局遭廢除

國際觀光局剛成立的時候，業務內容包含以下數項：

- 招攬外國觀光客的宣傳活動。
- 對飯店、旅館、觀光設施、嚮導業者及地方觀光機構提供改善方針。
- 設定觀光景點及觀光路線。
- 向國民宣導招攬外國旅客的意義。
- 調查國外的訪日旅客招攬事業。

一開始局長新井堯爾（鐵道省國際課長）底下有二十三名局員，後來人數越來越多，到了十年後的昭和十四年（一九三九）已增加至五十一人。

國際觀光局成立後不久，又設置了鐵道大臣的諮詢機關「國際委員會」，新井回憶當時設置委員會的目的：

「國際觀光局剛成立時，恰巧是新單位很容易被廢除的時期。為了不讓國際觀光局遭廢除，我們一直在思考該怎麼做才好，後來想到了一個辦法，就是設置委員會，廣邀大人物就

任委員，於是後來就成立了國際觀光委員會。我們邀請到的大人物非常多，多到要是攜手合作說不定有可能搞垮內閣。」（同場座談會）

這個委員會的委員人數約六十名，包括時任外務次長的吉田茂（後來成為首相）、前大藏大臣片岡直溫、河田烈（後來擔任大藏大臣）、鐵道官員青木周三、企業家團琢磨、外交官松岡洋右、帝國飯店會長大倉喜七郎、日本商工會議所會長鄉誠之助、服部鐘錶店創辦人服部金太郎等。

隔年在「國際委員會」的建議下，又以鐵道大臣捐款的形式設置了負責海外宣傳的組織「財團法人國際觀光協會」。

在此之前，一直是由日本觀光處負責招攬訪日旅客的宣傳活動及旅客仲介，後來宣傳業務轉移至國際觀光協會。在國際觀光局的主導下，各組織建立起分工機制，由國際觀光協會負責宣傳、國際觀光委員會負責諮詢、日本觀光處負責仲介。到了昭和七年，又成立了負責調查及研究觀光景點、飯店及接待事宜的「觀光事業調查會」。

至於國際觀光局的海外據點，剛開始只在紐約設有事務所，到了昭和十五年則擴大至洛杉磯、倫敦、巴黎、北京、上海、香港及馬尼拉。

2 全球經濟大蕭條與後來的黃金時代

全球經濟陷入混亂

那麼，國際觀光局當時究竟發揮了什麼樣的機能？獲得了哪些成果？奈良市觀光課長兼田一男在創設五週年的紀念文中寫道：

這幾年越來越流行觀光產業之類的字眼，我國擁有明媚的風光、舉世罕見的歷史之美以及特殊的國民生活，沒有及早察覺這些特質的產業特性，常讓我扼腕不已。就在這個時期，鐵道省設立了國際觀光局，開始積極招攬外國旅客，我很欣慰能夠在這樣的時機設置這樣的機構。（中略）昭和六年（一九三一）成立了（奈良）觀光協會，到了八年又獨立出了（奈良）市觀光課。所有市民都察覺到觀光產業的重要性，這是非常值得開心的事。

表6-1 不同國籍的訪日外國旅客人數（昭和戰前）。

	英國	美國	德國	中國	包含其他國家的合計
1926（大正15年）	3,624	6,704	536	10,977	24,706
1927（昭和2年）	3,880	6,654	609	12,383	26,386
1928（昭和3年）	3,761	7,782	742	13,889	29,800
1929（昭和4年）	4,362	8,527	940	16,300	34,755
1930（昭和5年）	5,246	8,521	985	14,543	33,572
1931（昭和6年）	3,523	6,162	672	12,878	27,273
1932（昭和7年）	3,525	4,310	721	7,792	20,960
1933（昭和8年）	5,117	5,792	1,118	9,146	26,264
1934（昭和9年）	6,391	7,947	1,313	12,676	35,196
1935（昭和10年）	7,293	9,111	1,523	14,260	42,629
1936（昭和11年）	6,992	9,655	1,446	11,398	42,568
1937（昭和12年）	6,097	10,097	1,816	8,275	40,302
1938（昭和13年）	3,209	5,148	1,861	4,021	28,072
1939（昭和14年）	3,616	6,711	2,585	7,325	37,244
1940（昭和15年）	2,804	5,983	5,442	9,968	43,435
1941（昭和16年）	716	1,718	3,495	8,395	27,754

資料來源：《日本觀光總覽》、《國際觀光》、《滿支旅行年鑑》、〈「兩個近代」的痕跡〉。中國的數據自1937年之後便不包含「滿洲國人」的人數。

在接待外國觀光客方面，我們勉強擠出了英語的導覽手冊，還安排了專任的通譯，努力回報那些外國觀光團即使天數再短也把奈良排入行程的恩情。多虧有了國際觀光局，過去平均約七千人的（奈良）外國遊客數，自兩、三年前起已突破了一萬大關，住宿客也在（昭和）九年度達到了四千五百人。（《國際觀光》，一九三五年第二號）

開頭的幾句話，就像是追求觀光立國的現代觀光產業人士會說的。早在八十多年之前，就有人懊惱著為何招攬外國旅客的觀光產業沒能成為國家的經濟策略，而這名觀光課長則深刻感受到國際觀光局的宣傳使造訪奈良的外國觀光客變多了。

由此可知，國際觀光局算是獲得了一定的成果，但剛開始的時候卻經歷不少大風大浪。

在昭和五年國際觀光局創設的不久前，世界局勢就開始惡化，這名觀光課長提到造訪奈良的外國旅客人數增加，則是後來整體人數回升之後的事。

昭和四年（一九二九）十月二十四日，紐約華爾街股價突然暴跌（後人稱這天為「黑色星期四」），全球從此陷入了經濟大蕭條，歐洲各國也受到波及。昭和六年五月，奧地利最大的銀行信貸銀行宣布破產，倫敦股市陷入嚴重混亂，導致滿街都是失業者，據統計，當時美國的失業人數約一千三百萬人，英國則有約兩百五十萬人。就連號稱世界第一觀光大國的法國，儘管在經濟大蕭條前的昭和四年，外國旅客人數約有兩百萬人、消費金額高達十億

圓，但到了昭和八年只剩下九十萬人、四億圓，足足下跌超過一半，尤其來自美國的旅客銳減，影響甚鉅。

至於日本的情況也好不到哪裡去。訪日外國旅客人數在國際觀光局成立前一年的昭和四年達到三萬四千七百五十五人，創下了歷史紀錄，但是接著便開始走下坡，到了昭和七年只剩下兩萬九百六十人（參照表6－1），是第一次世界大戰爆發以來最低的數字。由國籍來看，消費金額最多的美國人自昭和四年到七年的三年間，從八千五百二十七人下降至四千三百一十人，幾乎攔腰砍半。

觀光產業的外幣收入躍升至第四名，僅次於棉織品、生絲及人造絲織品

所幸過了昭和七年（一九三二），訪日外國旅客人數就不再下降，並且快速回升，昭和九年到十二年更是迎來了全盛期。其中昭和九年的訪日人數為三萬五千一百九十六人，比前一年多了百分之三十四，破了最高紀錄，且昭和十年之後的三年全都超過四萬人。到了昭和十一年，如同前述，訪日外國旅客的消費金額突破了一億圓（具體數字為一億零七百六十八萬圓），觀光產業搖身成為僅次於棉織品（四億八千三百六十萬圓）、生絲（三億九千兩百八十一萬圓）、人造絲織品（一億四千九百一十七萬圓）的第四大輸出產業，亦即從第一名

到第三名都是紡織業，國際觀光則躍升為僅次於紡織業的第二大產業。

觀光產業快速回溫的理由有三點：第一，美國總統小羅斯福於昭和八年開始推動新政，讓美國經濟重新振作了起來，歐洲各國的景氣也跟著恢復。第二，日幣大幅貶值。日本政府在昭和五年實施「金輸出解禁」，到了隔年十二月卻又再度禁止，導致日幣的幣值到昭和七年已下跌至原本的一半左右，日幣貶值讓赴日旅行再度變得便宜。第三，如前文中奈良市觀光課長所言，國際觀光局的宣傳活動發揮了效果。

昭和十一年七月，國際奧委會決議四年後的昭和十五年在東京舉行第十二屆奧運。為了炒熱氣氛，國際觀光局便在該年製作了數量可觀的文宣素材，包含導覽手冊八十二萬份、明信片及海報二十三萬五千張、月曆兩萬五千張、觀光電影新作十四部、複製舊作三百零六部

〈《國際觀光產業近況》，《國際觀光》，一九三七年第一號）。其中導覽手冊還分為青少年專題、四季專題、神社參拜專題、美術概要專題、特產品專題等，每本都有單一主題，可說規劃相當周到。除此之外，在當年八月舉行柏林奧運之祭，國際觀光局還發送出二十五萬份英語、法語及德語的日本導覽手冊。

圖6-1　《觀光圖書館》系列中的一冊《和服》。

自昭和九年起，亦開始出版以英語撰寫、全四十冊的《觀光圖書館》，主題包含①茶道、②能劇、③櫻花、④日本庭園、⑤廣重與日本風景、⑥日本戲劇、⑦日本建築、⑧神道、⑨日本城池、⑩日本溫泉等。各冊的撰稿者都是一時之選，例如第二冊「能劇」便邀請了師事夏目漱石、後來當上法政大學校長的野上豐一郎執筆，出版進度則為每年五冊左右，到昭和十七年為止共出版四十冊，其中有幾冊還發行了德語版及俄語版。

在政府特別協助下所打造的國際觀光飯店

接著我們來看看，專供外國人住宿的飯店不足的問題後來是如何解決的。前面已經提過，大正時代因為外國旅客暴增導致飯店嚴重不足，使外國人對赴日旅行產生了負面印象。

基於國家政策，在全國各地建設專門服務外國旅客的一流飯店於是成為當務之急，然而日本政府並未直接提供國際觀光局任何建設或經營飯店的經費，而是建立起一套飯店建設資金的融資機制。簡單來說，就是由大藏省存款部門提供低利率資金貸款，國際觀光局則負責居中協調。

這筆資金的放貸對象，是飯店建設預定地的地方自治政府，先由地方政府負責規劃及施工，開始營業後，不動產為地方政府所有，經營則委託給民間企業。民間企業支付租金給地

方政府，後者再將這筆錢還給大藏省，貸款一旦還清，地方政府便會把不動產無償轉讓給經營的企業，因此實質上幾乎等於是大藏省提供低利貸款給民間企業。對負責經營的企業來說，只要能夠通過國際觀光局的事前審核，就可以較低的風險經營飯店業；站在國際觀光局的角度來看，選定了飯店預定地之後，只要負責審核民間企業的經營方式就行了。

像這樣基於國際觀光政策所打造出來的飯店，當時在日本就稱作「國際觀光飯店」。在那個年代，「飯店」與「旅館」的區別相當模糊，也沒有任何法源依據，只要住宿設施其實只有某種程度的西式設備，業者就可以自稱「飯店」，甚至有些標榜「飯店」的住宿設施具備有和式的榻榻米房間，浴室也只有共用澡堂，外國人要是住到這樣的地方，當然不知如何是好——國際觀光局就經常接到類似的投訴。直到二戰之前，唯獨「國際觀光飯店」這個名稱具有特別的意義，除了由國際觀光局居中仲介所蓋的飯店之外，其他設施都不能採用「國際觀光飯店」這個名稱。

這段時期所建設或整頓的「國際觀光飯店」，包括三座都市型飯店及十二座度假型飯店，其中只有橫濱的新格蘭飯店是由舊飯店改建，其他則都是新蓋的。以下依照開始營運的順序條列，括號內的則是負責融資的地方自治政府：

昭和八年　　上高地飯店（長野縣）

昭和九年 蒲郡飯店（愛知縣蒲郡町）、新格蘭飯店（橫濱市）、琵琶湖飯店（滋賀縣）

昭和十年 新大阪飯店（大阪市）、雲仙觀光飯店（長崎縣）

昭和十一年 唐津海岸飯店（唐津市）、富士景觀飯店（山梨縣）、川奈飯店（靜岡縣）、名古屋觀光飯店（名古屋市）

昭和十二年 志賀高原溫泉飯店（長野縣）、赤倉觀光飯店（新潟縣）

昭和十四年 阿蘇觀光飯店（熊本縣）、新帕克飯店（宮城縣）

昭和十五年 日光觀光飯店（栃木縣）

有些飯店的地點大家或許沒什麼概念，在此稍微補充說明：琵琶湖飯店位在大津市、富士景觀飯店位在河口湖湖畔、川奈飯店位在伊豆東海岸、赤倉觀光飯店位在妙高高原、新帕克飯店位在松島、日光觀光飯店（栃木縣）則在中禪寺湖湖畔。就算同樣是度假飯店，建地的取向也不相同，有些位在高原的避暑勝地（雲仙、富士、志賀高原、赤倉、阿蘇、日光），有些在海邊（蒲郡、唐津、松島），有些則在湖畔（琵琶湖、富士、日光）。此外，這些地點可以從事的活動也相當多元，包括登山（上高地）、高爾夫（雲仙、川奈）、滑雪（志賀高原、赤倉）、滑冰（富士）、泡溫泉（雲仙、志賀、阿蘇）、溪釣（日光）等等。

220

圖6-2　蒲郡飯店當時的宣傳摺頁。

客房數方面，最少的蒲郡飯店有二十九間，最多的新大阪飯店則有兩百零三間，新建的十四座飯店全部加起來可容納超過一千五百人，整年度的入住人次則約五十五萬人。

值得注意的是，新大阪飯店、上高地飯店、川奈飯店及赤倉觀光飯店的經營者都與大倉喜七郎關係匪淺。大倉當時不僅是掌管帝國飯店的日本飯店之王，還是負責審查國際觀光飯店建設案的國際觀光委員會委員，由於立場特殊，可以比別人早一步得知內線消息──類似的狀況如果發生在現代，肯定會被指責是球員兼裁判吧。另外，金谷飯店的金谷真一及富士屋飯店的山口正造也分別介入了日光觀光飯店及富士景觀飯店的經營，他們雖然不是國際觀光委員，但原本就是飯店經營者，可知當時專供外國旅客住宿的第一線飯店的經營者，也都積極涉足國際觀光飯店的經營活動。

此外，上述的國際觀光飯店並未設立在箱根、輕井澤、東京、京都、奈良、神戶等地，想必是因為這些地方原本就有富士屋飯店（箱根）、輕井澤萬平飯店、帝國飯店（東京）、都飯店（京都）、奈良飯店、東方飯店（神戶）這些一流飯店了。

值得一提的是，當時的上高地飯店就是現在的上高地帝國飯店，蒲郡飯店是現在的蒲郡經典飯店，日光觀光飯店則是現在的中禪寺金谷飯店。儘管很多當年的飯店都已經結束營業或是建築歷經改建，不過像新格蘭飯店、蒲郡經典飯店、雲仙觀光飯店、川奈飯店、舊琵琶湖飯店（文化設施琵琶湖大津館）至今依然保有當時的面貌，已經獲日本經濟產業省認定為近代化遺產。

遭到擱置的國際觀光景點分級

國際觀光委員會當時試圖以知名的景點為主軸，挑選出適合外國旅客遊覽的國際觀光景點及路線，也就是從點（觀光景點）及線（觀光路線）兩方面提供外國旅客建議。但是這項做法推行得並不順利，在國際觀光景點方面，最後只不過是把蓋了國際觀光飯店的地區當成推薦的景點。

國際觀光委員會在剛成立的前一、兩年，曾數次為國際觀光景點的選定提供方案。學者砂本文彥在《近代日本的國際度假景點》一書中除了詳盡研究一九三○年代日本的國際觀光政策，以及各國際觀光飯店在設計與開幕後的實際狀況外，針對選定國際觀光景點的來龍去脈也有相當深入的調查。該書指出，初期（答辯第四號）名單共選出了日本國內約五十個景

222

點，例如在北海道選擇了包含阿寒周邊的五個景點，在東北地區選擇了包含十和田湖周邊的四個景點，名單裡囊括當時屬於日本殖民地的臺灣阿里山及朝鮮半島的金剛山，而國際觀光局的原始提案不只列出名單，還為每個景點打上了A、B、C的等級。起初為了避免分級不夠客觀，所以規定A級和B級景點必須依據過去外國觀光客住宿的人數紀錄評斷，而C級則是目前雖然沒有名氣，但擁有足夠的潛力，未來或許能夠吸引外國旅客的景點。然而這份名單最後並未公諸於世，因為主管機關認為會造成「太大的負面影響」，尤其是一個景點被設定為A級或B級，會對其吸引遊客的能力造成巨大影響，就算客觀地以過去的住宿人數當作依據，還是很可能引發種種問題。何況不管哪個景點，一旦被設定為B級而非A級，當地居民一定會強烈反彈及抗議。

國際觀光委員的人數多達六十人，有些委員一發現故鄉的景點沒被選上就態度不變，說什麼也要把自己故鄉的景點加入名單之中。

「例如木村久壽彌太、中島彌團次、森田茂等高知縣出身的人士，便強烈抗議新井等人的國際觀光局提出的觀光景點選定案在原始提案中沒有土佐[2]景點，宣稱『絕對無法接受沒有土佐景點的提案』，並且要求『一定要重新決定，每個細節都要討論得一清二楚，或是乾

2 高知縣的古稱。

脆讓大家各自發表自己的方案』。」（《近代日本的國際度假景點》）

在這些人強烈要求下，名單最後加入了土佐的室戶地區。光從這件事，便不難看出國際觀光局這樣的公家機關要為景點分級有多麼困難——從古至今，日本人總是反覆瘋狂地追求高等級與高評價。以餐飲為例，首次在米其林摘下三顆星的餐廳往往能躍上新聞版面，一夕之間吸引大批顧客；又如許多地方政府會組成特別團隊進行各種宣傳活動，只為了讓當地的景點被登錄為世界遺產，畢竟只要獲得世界遺產的頭銜，旅客人數就會瞬間攀升。

此外，過去還曾發生過下面這樣的事。昭和二年（一九二七），《東京日日新聞》與《大阪每日新聞》在鐵道省的協助下，共同舉辦了一場票選「日本新八景」的活動，未料民眾的反應遠遠超過主辦單位的預期，在全國掀起了一場狂熱的票選運動。當時的活動辦法是將日本全國的名勝景點區分為八個部門，分別是河川、湖沼、海岸、瀑布、山岳、溪谷、平原及溫泉，先由讀者投票決定幾個候選地點，接著邀集有識之士組成評選委員會，選出最終的「日本新八景」。至於票選的規定為「必須使用特製的明信片，一張明信片只能票選一個景點」，以「山岳」部門為例，第一名的溫泉岳（雲仙岳的古稱，位於長崎縣）竟然獲得了三百八十一萬八千七百二十一票，第二名則為木曾御岳，第三名為清澄山（千葉縣），只要能夠拔得頭籌，無疑就是最佳的觀光宣傳。在投票期間，報紙上每天都會公布各景點的得票狀況，許多景點甚至湧入了大量的組織票。最後在「溫泉」部門，由花卷溫泉（岩手縣）奪

得第一，拿到了兩百一十二萬零四百八十八票，與第二名熱海溫泉（靜岡縣）的一百零三萬八千兩百八十七票差距極大；「溪谷」部門則競爭相當激烈，天龍峽（長野縣）獲得了三百一十二萬七千一百七十票，險勝第二名御岳昇仙峽（山梨縣）的兩百九十九萬兩千九百三十票，主辦單位《東京日日新聞》也數次在報紙版面上詳細報導各地民眾的狂熱：

「山梨縣在稗方內務部長的主導下，於縣廳召開了名勝景點開發委員會議，決議推薦『富士五湖』（湖泊部門）及『御岳昇仙峽』，並以全縣民一人一票為口號，發起百萬縣民投票運動，鼓勵民眾踴躍投票。」（四月三十日）

當時還會像這樣由縣廳的官員帶頭指揮，號召全縣民的力量參與投票。可惜的是，「溪谷」部門的御岳昇仙峽最後以些微差距敗給了天龍峽，不過「湖泊」部門的富士五湖則確實榮登第一。此外，天龍峽之所以奪得「溪谷」部門第一，其實也是在飯田商工會議所的主導下，組織了「天龍峽投票運動實行委員會」、積極投入宣傳的成果。

昭和時代初期，各地的景點光是為了獲得具公信力的名次，就可以發起如此熱烈的宣傳活動，不難想像政府要是公開了針對外國遊客的觀光景點排行，將會引發多大的紛爭。

在江之島設置賭場

訪日外國旅客的高峰期一直持續到昭和十二年（一九三七）。如果翻閱這個時期國際觀光局的官方雜誌《國際觀光》，會發現裡頭的用字遣詞都充滿了自信，且不乏「設置賭場」的建議，國際觀光委員會確實曾針對這項提議進行討論，但最終沒有具體結論。委員之一的大谷誠夫主張藉由設置外國人專用賭場來獲取外幣是很有效的做法，更提出以下見解：「有些人反對開放賭場，但其實只要規定日本人除了執行公務之外不得進入，並且在門口逐一檢查護照、只讓外國人進場賭博，就不會有什麼弊害。歐洲大陸許多國家也都設置了賭場，如果要在日本設置，江之島應該是很合適的地點。」（《國際觀光》，一九三五年第一號。以下只標註發行年份及號數）

即使到了現代，也常有人提議設置這種「只對外國人開放的賭場」。有趣的是，當時的東京還沒有台場這樣的海埔新生地，所以人們才會建議將賭場設置在突出海中的湘南江之島海岸。

另外，部分有識之士則主張應該善加運用富士山、藝妓、櫻花這類從前被視為日本刻板印象而排斥的要素，例如長州藩藩主後代毛利元良在一九三五年第三號的《國際觀光》中，就指出有些外國人並非第一次來到日本，因此光在京都、奈良及日光參觀寺院及神社已無法

滿足他們：

「富士山、櫻花、藝妓都是聞名於世的日本產物，我們應該善加利用才對。」

毛利還對此提出了一些具體做法。例如不要只是讓外國人像看畫般欣賞靜態的富士山，而是應該安排高速遊覽船，從三浦半島的久里濱航向伊豆半島的下田、田子浦及清水港，讓外國旅客在船上欣賞變幻莫測的動態富士山。他也提到久里濱及下田有一些與馬修‧培里等美國人相關的歷史古蹟，在田子浦則可以一邊介紹那一帶的羽衣傳說，一邊讓外國人遠眺三保松原，這樣的行程想必相當有趣。此外不要讓藝妓只是像人偶般穿著美麗的和服呆站著，應該考慮讓她們做一些接待的工作；至於櫻花，則不妨評估舉辦大規模的國際櫻花祭。

此外，毛利還主張有很多外國人想要接觸日本人最真實的樣貌、想要一睹日本人真正的生活，「想要了解那孕育出炸彈三勇士[3]的神祕大和魂及武士道」，所以就算是地方上的鄉土舞蹈也不妨表演給外國人看，或是讓他們觀賞以傳統方式持日本刀鍛鍊的過程（第八章將會提及，如今京都的武士劍舞劇場很受外國人歡迎，足見毛利的主張頗有先見之明）。

3 指一九三二年的淞滬戰爭（一二八事變）中為了破壞鐵網而遭炸死的三名日本士兵。

親切（款待）是飯店業最厲害的武器

當時的日本人和現代一樣，認為日本吸引外國旅客的最大賣點是無微不至的「款待」。

如金谷飯店社長金谷真一在一九三五年的第二號投稿了一篇文章，名為〈外賓款待縱橫談〉，開頭便是：「何為款待外賓之道？要是有人這麼問，我一定毫不遲疑地回答『足以撫慰旅途寂寥的真誠親切』。」

此處所謂的「親切」，應該可以等同於「款待」。金谷曾經多次出國，深刻體會到如果要與歐美國家在文化設施上競爭，日本絕對沒有勝算，既然如此，日本人有什麼東西可以拿來和歐美國家比呢？左思右想，他最後認定那樣東西就是日本國民性中的「親切」。

「我深信『親切』是日本飯店業者必定要擁有的唯一武器。」

金谷如此寫道。他還舉了實際

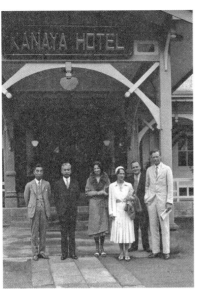

圖6-3　昭和6年，美國飛行員林白夫婦一行人與金谷真一（左二）攝於金谷飯店前。（金谷飯店股份有限公司提供）

例子說明一些日本人眼中微不足道的服務，卻能讓外國人感到貼心，由此對日本產生好感。

比如一旦下雨，金谷飯店的服務人員往往會將雨傘送到各景點給投宿的旅客，當然這裡指的景點應該是從飯店步行約數十分鐘就能到達的東照宮或輪王寺。外國人看見飯店人員送來雨傘，通常會驚訝地詢問：「你們怎麼知道我在這裡？為什麼會送雨傘來給我？」這時飯店人員就會回答：「因為您是住在寒舍的貴客。」金谷聲稱這樣的做法每每讓客人深受感動，

「外國人完全無法想像我們為什麼能如此親切」。

3 戰爭期間也積極進行觀光宣傳

太平洋戰爭的兩年前還向美國進行觀光宣傳

昭和十二年（一九三七）七月，日本與中國在北京郊外的盧溝橋發生衝突，戰爭自此爆發。隔年七月，東京奧運決定停辦；十四年九月，德軍進攻波蘭，全世界徹底捲入了第二次世界大戰。許多人以為中日戰爭爆發後，不會再有人想前往日本觀光，但實際上並非如此。

當時訪日人數確實減少了一些[二]（參照表6-1）。若比較整年度都遭受中日戰爭影響的昭和十三年與戰爭前的昭和十一年，美國及英國旅客減少了一半左右，中國旅客則大約減少至三分之一，然而值得注意的是到了隔年，也就是昭和十四年，來自這三個國家的旅客反而增加了。這個時期日本的國際觀光政策採行以下兩大方針：

一、歐洲爆發第二次世界大戰，反而是將熱衷海外旅行的美國人吸引到日本來的大好機

230

二、建立大東亞觀光區，鼓勵各國人民在這個區域往來旅行。

會（初期美國並未插手，直到昭和十六年才正式參戰）。

若進一步檢視國際觀光協會的事業經費，會發現昭和十年為三十九萬六千圓、昭和十二年為六十萬一千圓，到了昭和十四年更增加到一百三十萬圓。雖說從昭和十年到十四年，物價也上漲了三成左右，但這筆預算的增加幅度還是讓人相當吃驚。兩年後的昭和十六年十二月，日本向英、美等國開戰，進入太平洋戰爭時期。如果說當時是把預算花在軍備上還可以理解，為什麼卻選在這種時期於觀光產業投入高額預算？

理由之一，就在於昭和十三年、十四年這段期間，日本人依然想提升在日本花錢最闊綽的美國旅客的人數，並把下跌的訪日外國旅客人數重新拉回來。國際觀光局局長田誠從美國回來之後，在昭和十三年九月舉行的「探討事變下的國際觀光產業」座談會上，便發表了以下談話：

「美國人對日本的觀感非常差，遠比各位所想像的還要差。這件事可不能置之不理，其他國家就算了，我們絕不能跟美國為敵，必須採取一些手段才行。想必各位也很清楚，我們應該採取的並非政治手段，而是文化手段」、「（為了讓全世界了解日本的真實面貌）採用觀光宣傳的形式是最和平的做法。正因為這種方法不帶任何意識型態，所以能夠輕易滲透每

個角落」。（一九三八年第四號）

「絕不能跟美國為敵」這句話，著實令人印象深刻。此外他還說道：

「現在正值編列預算的時期，我正在與大藏省交涉，全力主張這樣的意見。」

「這場座談會的隔年即將舉行紐約・舊金山世界博覽會，但前此不久，日本才停辦了東京奧運及日本世界博覽會（原本預定於昭和十五年舉辦），導致觀光形象受損，站在國際觀光局的立場，當然想趕緊靠著對外宣傳來挽回。

在一年後的昭和十四年九月二十九日所舉行的座談會上，當時的國際觀光局局長片岡謌郎以「每年有二十萬美國人到歐洲旅行」為由，打起了下面的如意算盤：

「之前的世界大戰（指第一次世界大戰）期間，如果從統計數據來看訪日旅客人數的增減——詳細的數字我就不提了，總之從大戰剛爆發到一九一五年年初這段期間，人數確實大幅減少，但過了這段時期，人數又開始大幅增加。一旦看見和平的曙光，日本就進入了外國旅客氾濫的時代。」（一九三九年第四號）

如果單看第一次世界大戰，狀況確實如同片岡局長所形容的。

「假如這二十萬人（前往歐洲旅行的美國人）當中，有一成來到日本及東洋各地，並假設每個人在日本的內地消費三千圓……這已經是相當保守的估計，就連他們的船票，我們也假設只是二等艙而非頭等艙，待在日本的時間也推估只有兩個星期……但這樣算下來少說也

232

有六千萬圓。」（出處同前）

大家都知道，日本後來進入了太平洋戰爭的悲慘時代，因此片岡局長的想法在我們看來未免太樂觀了。然而在那個年代，他們卻非常認真地如此推算。

從片岡局長對美國的期待也可以看出，不管是政府或民間，此時的日本並不存在反美風氣。雖然美國在昭和十四年七月向日本發出了廢止《通商航海條約》的事前通告，電影及爵士樂之類的美國文化依然在日本國內（尤其是都市地帶）廣受歡迎，整個日本對美國的經濟依賴程度也相當高。昭和十三年到十四年間，日幣對美金貶值了約兩成，也成為片岡局長樂觀地認為訪日美國旅客人數一定能夠回升的理由之一。

以宣揚皇道精神為目的的國際觀光

這個時期觀光政策的第二大特徵，就在於所謂的「大東亞觀光區」。昭和十三年（一九三八）十一月，第一次近衛內閣對外發表了東亞新秩序的聲明，宗旨為日本、滿洲、中華民國攜手合作，共同對抗共產主義，在東洋文化的基礎上維持國際正義。在隔年舉辦的紐約・舊金山世界博覽會上，日本也以「觀光東亞誠摯邀請」為主題，公開了巨幅的「日滿支」觀光全景地圖，目的不僅是建立一個廣大的觀光圈來吸引歐美旅客，更有著宣布日滿支在日本

領導下合而為一的政治意圖。

此外，當然也少不了針對中國的宣傳戰術，主要目的在於瓦解抗日風潮，建立日本為東洋文化新主軸的形象。在昭和十二年的一年之內，國際觀光局印製了三十五萬份介紹日本風景、產業及文化的中文手冊《日本》，以及五十八萬張附有中文說明的日本明信片，在中國北部及中部廣泛發送，還製作了日本觀光電影的中文版，這些都是與軍方特務機關及宣撫班攜手合作的活動。

片岡�졌郎在座談會「探討亞細亞諸邦觀光情勢」（一九三九年第四號）中提到：

「日本正朝著成為東亞盟主、建立東亞新秩序的方向邁進，將向過去少有交集的東洋、南洋國家提出呼籲，藉由觀光客的往來加深相互間的理解，讓各國明白日本的實力。」

另一方面，針對當時社會上反對觀光宣傳的聲浪，曾擔任日本觀光處職員的豬俣昌藏則提出了不同的意見。所謂反對觀光宣傳的聲浪，指的是當時很多人認為「日本正致力於建設東亞的大業，每個國民都應該抱著臥薪嘗膽的決心，可不能把時間浪費在觀光宣傳那種溫吞的事情上」，但豬俣卻主張「在我看來，現在正是觀光宣傳的絕佳機會」（一九三九年第四號）。一來由於歐洲陷入戰亂，讓喜歡旅行的美國人「想旅行卻無處可去」；二來豬俣強調「雖然這不屬於觀光產業的範疇，但想要讓英國等各國理解日本建設東亞的實際狀況及背後意義，現在正是大好機會」。

234

到了昭和十五年，隨著第二次近衛內閣提倡建立大東亞共榮圈，東京帝國大學教師小山榮三在著作《戰時宣傳論》中，亦主張應該推動觀光版的大東亞共榮圈。

所謂的大東亞共榮圈，指的是在日本的主導下，將歐美勢力排除在亞洲之外，以日本、中華民國及滿洲為主軸，在涵蓋東南亞、南亞及部分大洋洲的廣大範圍裡，建立起政治上及經濟上共榮共存的結構。

小山在《戰時宣傳論》中主張「國際觀光政策是一種經濟政策與文化政策的競爭」，並認為應該推動以下三個環節：

一、日本人應該在共榮圈內各國觀光，理解共榮圈的實際狀況。

二、共榮圈內諸民族應該赴日觀光，理解日本的實際狀況。

三、歐美人應該來到遠東地區觀光，理解遠東地區的實際狀況。

關於大東亞共榮圈的觀光宣傳情形，學者高媛在〈「兩個近代」的痕跡——以一九三〇年代「國際觀光」的展開為中心〉這篇論文中，提出了以下見解：

自明治時代以來，日本接納了「富士山」、「藝妓」這些歐美觀光客心中對東方的刻板印象，並以此作為宣傳素材；另一方面，面對來自東洋國家的旅客，則盡可能讓他們見識日

本的現代化面貌。但是這樣的做法隱含著風險，可能被西洋人視為「披著現代化外皮的偽東洋」，又被東洋人及南洋人視為「模仿西洋文化的偽西洋」。小山榮三等人正是因為察覺了這個兩面不討好的困境，才主張針對大東亞共榮圈的民眾，除了讓他們見識日本科學面及產業面的設施之外，還應該設法讓他們理解日本民族精神中最崇高的「皇道精神」。這種「皇道精神」的啟蒙，正是得以避免陷入前述困境的大東亞共榮圈觀光宣傳解方。

現代人如果聽到要利用觀光來宣揚皇道精神，大多會產生強烈的反感，但從這一點卻可以看出觀光產業的多樣性，其所影響的並非只有經濟層面。如果是明治時代的人，絕對無法想像招攬外國觀光客會與向東洋人宣揚皇道精神結合在一起，然而歷史事實卻告訴了我們，觀光政策除了能夠賺取外幣，還和這種意料之外的事息息相關。

 ＊

後續的歷史想必大家都很清楚，整個時勢發生了翻天覆地的變化。昭和十五年（一九四〇）九月，日、德、義三國簽訂同盟條約，太平洋航線及西伯利亞鐵路都遭到阻斷。到了昭和十六年十二月，日本向美、英宣戰，在接下來的時代，國際觀光旅行已然成為不可能實現的夢想。

236

昭和戰後快速成長

1 外國人眼中的原爆圓頂館

車站的RTO及盟軍專用列車

昭和二十年（一九四五）八月，日本戰敗，由總司令麥克阿瑟元帥所統率的盟軍進駐日本，且進駐兵力在該年底達到四十三萬人，其中大部分是美軍，另包含了少部分英軍。在二戰前，訪日外國旅客人數最多不過一年四萬人，要是只計算歐美人，更是只有兩萬數千人，所以日本各地有許多人是在二戰後盟軍進駐日本才第一次見到外國人。

盟軍進駐之後，日本各主要鐵路車站的月台上或車站建築內的顯眼處，都多了一塊從來沒見過的「RTO」（Railway Transportation Office）看板。RTO是指駐軍設置在車站的指令室，用來監控其所需的載客或載貨列車，此外要搭乘列車的軍官及家屬也會把RTO當作候車室。駐日盟軍總司令部（GHQ）以飛快的速度在日本各地車站設置RTO，是因為他們很清楚日本的道路建設並不完善，鐵路才是主要的交通工具。

圖7-1　昭和21年，停靠於門司站的美軍醫護列車。（《國有鐵道百年寫真史》）

同年九月，總司令部下令於橫濱港（東海道貨物線）、西立川（青梅線）、鹿兒島縣的鹿屋（舊古江線）設置處理旅客事務的RTO，不久後又設置於青森、古間木（現在的三澤）、陸奧市川（現在的八戶站鄰站）、盛岡、仙台、秋田、山形、米澤、福島、新潟、柏崎、高田、熊谷、籠原、立川、新宿、東京、櫻木町、京都、大阪、三宮、和歌山、下關、博多、長崎、佐世保、鳥栖等各站。可以看出設置RTO的車站除了主要都市之外，都位在大型軍事設施附近，其後又增設於輕井澤、箱根登山鐵路的宮之下站等外國人喜愛的觀光景點附近的車站。在昭和二十七年全面廢除RTO之前，日本全國共有兩百二十六個載客或載貨車站設有RTO。

車站及其他鐵路設施在戰爭期間很容易成為轟炸的目標，因此戰後很長一段時間，許多車站的狀況都慘不忍睹，不是月台沒有屋頂，就是車站建築到處都用焦黑的鐵皮修補過。在這樣的情況下，唯有RTO不管外觀或內部都整修得乾淨又漂亮。

「上頭一旦下令要設置RTO，站務人員就必須

騰出一間空房設置吧檯、桌椅、沙發、電話，以及在當時的日本還不普及的沖水式馬桶。有些車站甚至必須讓出站長室或是新蓋一間房間。在剛戰敗的日本，光是要找到建材就不是一件容易的事。」（《盟軍專用列車的時代》）

除了RTO之外，還有另外一個對日本人來說完全陌生的東西，那就是盟軍專用列車。

當時日本人所搭乘的列車座椅往往殘破不堪，窗戶釘上了木板，而且車廂內擁擠到幾乎沒有辦法轉身。但不管日本人的列車車廂再怎麼不足、車廂內再怎麼擁擠，駐軍都可以搭乘專用列車在各地輕鬆往返，彷彿與日本人住在完全不同的世界。

駐軍陸續接管了戰爭中未遭到破壞列車的景觀車廂、臥鋪車廂、餐車車廂及二等車廂（相當於現在的綠色高級車廂），並下令改造及整修。這些車廂被塗上了亮褐色，窗戶下方畫上了一條白線，一眼就可以看出和其他日本人用的車廂不同。

當然，絕大部分的美軍及英軍士兵並沒有閒到可以在日本自由旅行，但是將校等級的軍官就另當別論了。這些軍官可能會基於公務（調查日本各地狀況或巡視軍事單位）而前往日本各地，也可能在放假的時候帶著家人到處旅行。

昭和二十一年（一九四六），在駐軍的要求下，許多定期專用列車開始在日本各地運行，以供軍官、士兵、隨軍人員及其家人搭乘，包括往來於東京與博多（有一段時期以門司為起訖站）的「盟軍特快車」與「南部特快車」、往來於東京與大阪的「大阪特快車」、往

來於上野與札幌（有一段時期以橫濱為起訖站）的「北部特快車」。其中「北部特快車」較特別，車廂會直接搬上橫渡津輕海峽的青函聯絡船（乘客則會走出車廂，待在船艙裡）。

除了國鐵，民營的東武鐵路也會在週末三天運行盟軍專用列車，往來淺草站與東武日光站，供想要前往日光的軍人及其家屬乘坐（昭和二十三年、二十四年為一天來回兩趟半），此外也會在日本人搭乘的一般國鐵列車加掛盟軍專用車廂。

盟軍專用列車的運行時刻並不會記載在時刻表上，目的地及運行日期也都不會對外公布，當專用列車停靠在月台上時，日本人不得隨意靠近。昭和二十四年七月，年約十八歲的河原匡喜在上野車站搭上了信越本線開往直江津方向的夜間列車，後來記錄下當時這段經歷。早上七點左右，列車抵達位在翠綠高原上的田口站（現在的妙高高原站），在這一站下車的人很少，灰白色的月台上一個人影也沒有。以下節錄的這段文字，可以明顯看出當時一般日本人對盟軍將校級軍官的看法及感受：

我從車廂的窗戶望向月台，看見一個貌似美國軍官的青年，手上提著大行李箱。軍官的身旁跟著一名年輕的白人女性，雙手懷抱著睡得正熟的嬰兒。此外還有一名看起來像女傭、提著大行李袋的日本女人。這三個人大概是從最前面的專用車廂下車的吧，只見他們慢慢走往出口的方向。

就算是夜間列車，信越線也沒有臥鋪車廂，白人女性大概只能在座位上將嬰兒哄睡，到了天快亮的時候再拿奶瓶餵奶。兩位女性身上的洋裝是相當高雅的米黃色，但或許是旅途疲累的關係，她們的步伐有些緩慢。

不知道為什麼，在我的記憶中，這年輕的一家人就像是從圖畫裡走出來似的。在這專用列車的時代裡，特別令我印象深刻。

這家人的目的地，大概是被接管的赤倉觀光飯店吧。可以肯定的一點是，當時在田口站RTO裡值班的下士官，一定會出來迎接這組乘客。（《盟軍專用列車的時代》）

即便孩子年紀尚幼，依然毫不在意地搭乘夜間列車前往觀光景點的國際飯店享受假期的美國軍官一家人，以及隨行的日本女傭。河原從遠處望著這一行人，以「就像是從圖畫裡走出來」形容，可見心中想必抱持著好感。

在他心裡，並不認為這些盟軍軍官是以軍事力量控制日本的人，而是一群來自大海另一頭的未知國度、不管語言或外貌都與日本人截然不同的「異邦人」，他看向這些「異邦人」的視線則保持著適當的距離感，像是將他們當成只會在日本短暫停留的「客人」。這讓人聯想到日本自古以來就有的「稀人信仰」，同樣是將外來者當成來自異界的神祇。

原子彈災區的少年表示「美國人都很親切」

許多書籍都曾提到當時的日本人對盟軍士兵所抱持的印象及情感，其中最具代表性的例子，是有些人認為那些在戰爭期間被形容成「餓鬼畜生」的美國士兵其實一點也不可怕，甚至可說有著溫柔的一面，還會送巧克力給貧窮的日本人。然而另一方面，盟軍總司令部卻往往以高壓的姿態下達各種命令，且干預的範圍涵蓋了政治、經濟以及與民眾生活息息相關的農地解放等等。

除此之外，這個時代還有一個相當特別的視點，那就是站在外國人（駐軍士兵或其他身分的外國人）的立場觀察日本或日本人。身為戰敗者的日本人如何看待戰勝的外國人？曾經在空襲中失去至親好友的日本人又是怎麼看待發動空襲的外國人？說得更明白一點，日本人心中有多麼怨恨在廣島、長崎投下原子彈的美國人？

當時有許多外國記者隨著駐軍來到了日本，美國人馬克・蓋恩也是其中之一。他在一九四五年十二月抵達日本，待了大約一年的時間，主要工作是為《芝加哥太陽報》記錄戰後日本的實際狀況。他後來將在日本的所見所聞撰寫成書，書名就叫作《日本日記》，網羅的內容相當廣，包括他在日本各地旅行時的遭遇、日本人的態度、駐軍軍官的言行舉止等等，可說是相當珍貴的戰後即時社會紀錄。

在美國投下原子彈將滿一年的昭和二十一年（一九四六）七月，蓋恩前往了廣島。當時投彈地點一帶依然是一片焦土，放眼望去盡是斷垣殘壁，「景象相當荒涼，看不見任何直立的建築物」，最後他則來到了現今的原爆圓頂館（過去是廣島縣產業獎勵館）前：

「那棟建築物雖然勉強維持著形狀，但是牆壁嚴重崩塌，天花板跟屋頂都不見了，看起來簡直像是一座天文台。到處垂掛著裸露在外的牆內鋼筋網，全都扭曲變形，上頭還殘留著一些塊狀的灰泥。旁邊那座橋彷彿被一隻巨大的手狠狠推擠過，混凝土裂了開來，鋼筋也都歪了。」（《日本日記》）

蓋恩所看見的，應該就是如今刻意維持原狀的原爆圓頂館。他後來前往市政府想要採訪市長，但是市長剛好不在，只採訪到了輔佐官。根據輔佐官的描述，原子彈在廣島造成了六萬六千人死亡，傷者人數更是高達兩倍。廣島市原本有三十二萬人口，在投擲原子彈的一個星期之後，當地只剩五、六千人留下來，但當時已恢復到了約十七萬人口。市政當局訂定了五年復興計畫，儘管已經過了一年，實際作為卻只有清掃路面而已。「政府幾乎沒有為我們做任何事。」輔佐官如此抱怨。

接著蓋恩又前往紅十字醫院，在醫院裡詢問原子彈爆炸當天的狀況。根據受訪者的描述，當時可說是屍橫遍地，還有很多人遭到嚴重灼傷，身上的衣服焦黑破爛，因為痛苦而倒地不斷掙扎，甚至有人身上插滿了玻璃碎片及斷裂的電線，簡直是一副地獄光景。

街上有許多人住在用鐵皮屋頂及傾倒的牆壁組合起來的破屋內，有時為了重建房屋而清理地面，還會發現只剩下手或腳的屍骸。最大一棟依然維持原狀的建築物，是一家八層樓的百貨公司，蓋恩走了進去，發現裡面變成了一間間事務所，正面牆上貼著兩張巨大的電影海報，一張是《北非諜影》，另一張則是《百老匯寶貝》，海報上的兒童看起來白白嫩嫩，但現實生活中絕大部分的日本人卻骨瘦如柴、飢腸轆轆。

「那些憔悴的人（日本人）仰望著海報及背後那半倒的建築物，（電影海報）簡直就是殘酷的諷刺畫。」（出處同前）

蓋恩在街上走來走去，想要採訪一些路過的日本人──來到廣島的他，有一件最想知道的事：

我走回停在市政府前的吉普車，發現有好幾名少年圍在車子旁邊。我問其中一人當時有沒有受傷，他回答自己那時不在市區，但是很多在市區的同學都受了重傷。

「他們看起來都很慘，我覺得好可憐。」少年表情沉痛地說道。

我們忍不住問了一個問題：

「那你們覺得美國人怎麼樣？」

少年看了看朋友，又看了看周圍的瓦礫堆，接著望向我們。對一個十二歲的少年來說，

這或許是需要思考很久的問題。

「美國人很好，很親切。」（出處同前）

蓋恩那天的文章，就以少年這句話突兀地作結。或許是因為針對這個最想了解的問題，卻得到了意料之外的答案，他因此感到相當錯愕。

在此之前，蓋恩也曾感受到日本人並不怨恨或排斥盟軍，反而把盟軍當成重要的「客人」。他對此感到相當意外，畢竟美國是世界上第一個使用原子彈的國家，他認為至少廣島人會極其憎惡美國人才對，沒想到採訪的結果卻與預期截然不同，何況採訪的對象並非退役軍人或公務人員之類曾參與戰爭的大人，而是許多朋友慘遭橫禍的少年。

盟軍的占領政策會隨著日本人對美國人的觀感而調整，因此蓋恩除了關注盟軍總司令部的行動之外，也同樣關心日本人的態度。這次的廣島之行，讓他對日本人的心情有了深刻的體會，除了感受到原子彈的破壞力之外，這一點也是很重要的收穫。

駐軍士兵參觀原爆圓頂館

戰爭結束七十多年後，如今每年都有非常多外國人前往參觀原爆圓頂館及廣島和平紀念

資料館，這裡已經成為外國人心中最具代表性的日本景點（這一點將在下一章詳述）。從戰爭剛結束直到現在，外國人是如何看待這個地方？日本人又想要以什麼樣的方式將這裡呈現在外國人面前？以下將探討其變遷的過程。

當時不少駐軍的軍官及士兵會利用放假時前往廣島，當然每個人的心態各不相同，有些人只是想到宮島參觀嚴島神社，順便到廣島市區走一走；有些人則是為了一睹原子彈爆炸的結果而特地前往。駐軍還特別為這些人製作了廣島旅行的英語導覽手冊。

導覽手冊裡說明了曾是廣島縣產業獎勵館的原爆圓頂館當初如何遭到破壞、為何沒有完全崩塌，此外如果爬上附近另一座同樣未完全崩塌的廣島中央郵局電信塔，就能夠將半徑兩公里內徹底遭到破壞的區域看得一清二楚，手冊裡還提到只要這麼做，就能清楚感受到原子彈的威力。絕大部分駐軍士兵的心態應該都跟蓋恩這樣的新聞記者不同，前者的內心或許只把廣島當作能夠實際感受到原子彈威力的地點，因此手冊裡當然也只有這部分的內容。昭和二十四年（一九四九），蘇聯進行原子彈試驗成功，美蘇兩國正逐漸進入核子開發競爭的局勢，這份導覽手冊的內容可說反映出了時代的氛圍。

另一方面，日本人又是如何向外國人介紹原爆圓頂館呢？話說回來，他們是否認為這個地方值得介紹給外國人？

在此必須注意的一點是，剛開始的時候，廣島市民對於「保留原爆圓頂館」這件事並未

達成共識。昭和二十三年前後，廣島市正積極進行市區復興，全力撤除及修復在爆炸中毀損的建築物。當地的報紙曾經刊載了「原爆圓頂館無法修復，應加以搗毀及撤除」的社論，儘管有人主張這座建築是遭核武攻擊的象徵，應該加以保留，但也有民眾認為每次看到化為廢墟的圓頂館就會回想起當年的慘禍，實在太痛苦了。

在這個時期由日本製作的所有英語日本旅行導覽手冊裡，筆者並沒有找到任何介紹廣島市的文章，當然也就不會有關於原爆圓頂館的介紹。日本人或許是認為廣島尚未自戰後復興，並不適合讓外國人看吧。

舉例來說，*Japan The Pocket Guide*（日本交通公社發行，昭和二十一年十月發行初版，二十三年三月發行改訂版）這本 **B5** 尺寸、約兩百頁的導覽手冊中，介紹了許多日本具代表性的觀光景點，還附上相當多照片，更花了約兩頁的篇幅介紹離廣島很近的宮島，但是對於廣島市卻隻字未提。

前述駐軍所製作的導覽手冊中提到，只要能能找到會講英語的嚮導，就可以請對方介紹原爆圓頂館、電信塔、河邊崩塌的石堤，以及橋上部分遭爆風摧毀的石燈籠，但在那時的日本人心裡，並不覺得這些遭破壞的斷垣殘壁有任何參觀的價值。他們的旅行觀念仍認為值得參觀的是美麗的風景或公認有價值的歷史古蹟，現代人或許認為在街上走走看看、觀察廢墟或橋上毀損的石燈籠能夠滿足旅行的好奇心，但當時這些事物卻尚被排除在旅行的範疇之外。

不想讓歐美人看見原爆受害者？

昭和二十六年（一九五一），同盟國與日本簽訂《舊金山和平條約》，隔年生效之後，日本終於能夠解除占領期，恢復國家主權。

昭和二十九年，原爆中心地附近的和平紀念公園正式開園，隔年，位於園內的廣島和平會館原爆紀念陳列館（現在的廣島和平紀念資料館）也開館了。另外，由於美國在這一年於比基尼環礁進行氫彈實驗，導致日本的遠洋漁船第五福龍丸號遭受輻射污染，引發日本國內的反核運動，使核武議題浮上檯面。反過來說，在此之前，大多數人只知道想了解原爆可以去廣島，但除了參觀原爆圓頂館，幾乎沒有人知道該上哪裡才能找到更正式的原爆資料（事實上自昭和二十四年起，廣島市便在中央公民館設置了原爆參考資料陳列室）。

就在和平紀念公園開園兩年前的昭和二十七年，日本政府發行了英語旅行導覽手冊 *Japan The Official Guide*（編著者為運輸省觀光部，發行單位為日本交通公社）。為方便攜帶，這本導覽手冊設計成了小開本的文庫版尺寸，厚度卻超過了一千頁，儘管當中詳細介紹了日本全國各地，但對廣島市的介紹只有寥寥兩頁。首先簡單說明廣島的地理及歷史，接著便是與原爆有關的事項，除了死傷人數及損害的實際狀況外，還提及「當地七十五年之內都將寸草不生」的謠言，以及這七年來廣島正快速復興的事實。另外手冊中也說明了日本民眾

都以「別再發生廣島事件」來自我警惕，且自昭和二十二年起，每年八月六日都會舉辦廣島和平祭（現在的廣島和平紀念典禮），此外還包括一些原爆中心地及原爆圓頂館的介紹。

然而，若問這本手冊是否積極推薦外國人造訪原爆圓頂館等原爆相關地點，答案恐怕是否定的。首先，書中花了很多的篇幅介紹廣島附近的宮島（嚴島神社），甚至放上宮島的詳盡地圖，但是關於廣島市的內容卻相當少。其次，在後來的改訂版中，廣島市也完全不受到重視。

這冊由日本運輸省觀光部編製的 *Japan The Official Guide* 幾乎每年都會發行改訂版，但筆者查看昭和三十二年版（第五版）與昭和三十七年版（第九版）中有關廣島市的內容，卻發現完全未提到昭和二十九年落成的和平紀念公園，以及昭和三十年對外公開的陳列館。這兩個版本裡關於廣島市的內容，與昭和二十七年發行的初版幾乎沒有任何不同。

對於想要前往廣島市旅行的人來說，和平紀念公園落成絕對是不容忽略的資訊，但書上完全沒有提及，證明該書的編輯並不認為和平紀念公園——或是廣島市區的各種原爆相關設施——是值得外國人前往參觀的地方。

昭和三十九年起，這本手冊的內容大幅更新，書名改成 *The New Official Guide: Japan*，編著者也變更為國際觀光振興會，新版的開本大了一點，頁數更超過一千一百頁。其中對廣島市的介紹增加為四頁半，除了日清戰爭時期明治天皇與大本營遷移至廣島一事，以及原爆

250

造成的損傷等歷史描述之外，景點介紹也從原本的廣島城及縮景園，追加了原爆圓頂館、和平紀念公園、原爆犧牲者慰靈碑、世界和平紀念教堂等。

作為一本官方公認的旅行導覽手冊（Official Guide），這是首次出現關於原爆圓頂館及和平紀念公園的介紹，但其中卻還是有一些匪夷所思的地方，例如只提到和平紀念公園裡有一座和平紀念資料館，卻完全不提館內展示的是什麼；又如花了一頁以上的篇幅說明原爆相關內容，但是關於和平紀念資料館的介紹卻只有一行，隻字未提館內的展示品，這一點可說相當不自然。

現今的遊客參觀和平紀念資料館時印象最深刻的，相信並非建築物毀損的照片，而是受害者的照片——全身嚴重燒傷的小女孩、頭髮全部掉光且長期受輻射能所苦的少年、破破爛爛的衣服、焦黑的三輪車。這些代表的是一個又一個破碎的生活，手冊中卻只介紹原爆造成的建築物毀損情況以及紀念碑等景點，對於展示著受害者照片的資料館隻字不提。

官方公認旅行導覽手冊的編著者是基於什麼樣的想法才做出這樣的決定，如今已難以考究，或許是擔心歐美人看了那些悲慘的照片，內心會感到不舒服吧。可以肯定的一點是，這樣的做法背後必定有其考量，表示即使到了昭和時代後期，日本人依然不願意積極地讓歐美人看見原爆的受害情形。或許有些人會認為只憑一本手冊的內容就這樣推論未免太過武斷，但筆者認為，這本手冊既然是日本官方公認的旅行導覽手冊，所記錄的內容便應當足以代表

那個時代的風氣。

The New Official Guide: Japan 後來依然維持著數年改版一次的頻率，但直到昭和五十年的版本為止，關於廣島的內容完全沒有改變。接下來在平成三年（一九九一）又一次改版（這個新版本以寥寥數行簡單介紹了資料館的展示內容），其後便再也不曾發行新的版本。

2　背包客眼中的日本

嬉皮與背包客在世界各地旅行的時代

一九六〇年代後的特徵之一，就是出現了嬉皮與背包客。當時越戰正陷入膠著，而嬉皮文化正是源自於反越戰聲浪高漲的美國。這些嬉皮組成了一些小團體，過著不受傳統價值觀束縛的生活，崇尚愛、和平與自由。在平成二十八年（二〇一六）獲得諾貝爾文學獎的巴布·狄倫及披頭四樂團都被視為嬉皮文化的先驅。

有些嬉皮會基於對宗教的興趣或是「追尋自我」的想法，動身前往印度或尼泊爾。由於旅途相當漫長，加上獨特的價值觀使然，他們在過程中會盡可能不花錢，非但會摸索最便宜的方式過夜，移動也不是搭飛機，而是靠公車、火車或搭便車。

除了嬉皮之外，還有很多人不喜歡跟團旅行，熱衷獨自一人在各個國家到處遊走。當時這些人大多是歐美的年輕人，由於揹著背包，所以被稱為背包客。

這些歐美國家的年輕背包客會在歐洲及亞洲各地尋找廉價的住處，在便宜的餐館填飽肚子。有些都市甚至會有一整條街都是專供背包客住宿的廉價旅館，其中最具代表性的例子，便是泰國首都曼谷的考山路。雖然這些背包客也會前往著名的觀光景點，但一般的景點並無法讓他們滿足，他們喜歡在旅行的過程中融入當地民眾的生活，而不喜歡坐在遊覽車裡走馬看花，他們會選擇去滿是當地人的市場，向街頭攤販買東西吃，就算只是跟當地人一起搭上擁擠的公車，在他們眼裡也是別有意義的旅行體驗。

當時的背包客在外觀上有一個特徵，那就是很喜歡使用鋁框背包。所謂的鋁框背包，往往只是將一般背包綁在鋁製的框架上，但除了背包之外，就連睡袋或捲起來的毛毯也可以綁在上面，使用起來相當方便。在此之前，大型背包的主流是登山客愛用的基斯林背包。這是一種偏寬的硬棉帆布材質背包，顏色通常是淡褐色，內裡沒有任何框架或緩衝墊，塞行李的技巧如果不夠好，背包很容易變形，所以在使用上得花一些工夫。日本的高中及大學有一些相當嚴格的登山社團喜歡使用基斯林背包，這種背包因此給人一種外行人碰不得的印象。

除了登山之外，在昭和四〇年代後期，日本的年輕人還流行揹著基斯林背包前往北海道之類的地方旅行一、兩個星期。由於基斯林背包的外觀是左右寬而上下窄，在車站的剪票口或列車車廂內都必須側身才能通過，因此這些旅人又被戲稱為「螃蟹族」。

在日本，繼螃蟹族之後出現的旅行族群，就是背著鋁框背包的背包客。比起上下關係相當嚴格的高中與大學登山社團或螃蟹族，背包客給人感覺較具都會氛圍及歐美氣息。筆者從前就讀大學時，偶爾也會看見一些揹著鋁框背包到學校上課的學生，他們可能是曾混跡歐美、到處旅行的背包客，回到日本後便把教科書及筆記本塞進鋁框背包裡，當成書包使用。然而他們畢竟是曾經浪跡天涯的人，即使回到了日常生活，還是散發出一種不受拘束的感覺，讓人看了也忍不住想要模仿一番。

現代的旅行愛好者會透過網路與其他人交換資訊，當時的背包客也一樣，外型相同的背包讓他們產生了親近感，會互相交流「廉價住處」、「便宜又好吃的餐廳」、「省錢的交通工具」、「賣票的地點」、「不為人知的好去處」、「遭逢危險的經驗談」等寶貴資訊。

《一天五美金的歐洲之旅》作者遊覽日本

當時歐美許多背包客的資訊來源是美國人亞瑟・弗洛默所撰寫的旅行導覽手冊 *Europe on 5 dollars a day*（《一天五美金的歐洲之旅》），書中記載了各種一天只花五美金遊覽歐洲的技巧及推薦參觀的景點，一出版就廣受好評，歷經多次改版，只是初版（一九五七年）分享的是一天五美金，但後來因為物價上漲，變成了一天十美金。

如今在日本的書店則可以找到種類繁多的《地球步方》（Diamond Big 出版社[1]）系列叢書。其最早出版於一九七六年，剛開始只有《歐洲篇》及《美國篇》，在定位上傾向背包客風格，尤其《歐洲篇》受了弗洛默《一天十美金的歐洲之旅》（當時）相當大的影響。

弗洛默的旅行導覽手冊系列後來又發行了世界各地的版本，其中日本版在一九八六年出版，書名為 Frommer's Dollarwise Guide to Japan & Hongkong，或許是擔心日本銷量會不佳，所以把日本和香港合在一起寫。到了一九九二年發行新版本時，書名變更為 Frommer's Comprehensive Travel Guide: Japan，將日本獨立了出來，還在特別推薦的景點打上星號，在此就將東京的景點特別挑出來討論，或許可視為「弗洛默中意的東京體驗」，從中一探那個時期背包客的偏好：

【淺草寺漫步】淺草寺一帶保有東京最古老的氛圍，在仲見世可以買到傳統的伴手禮。

【烤雞肉串店】太陽下山之後可以找一家烤雞肉串店坐坐。想要觀察東京上班族的生態，這裡是最好的地點。上班族在這裡會高談闊論，和白天的形象完全不同。

【歌舞伎座看戲】歌舞伎是日本江戶時代以來最受歡迎的戲劇表演，有華麗的服裝及吸引人的背景道具，故事的主題通常是愛情、人情義理（duty）或報仇，相當簡單明快。

【星期天的原宿】在表參道附近散步可以欣賞年輕歌手、舞者及街頭藝人的各種表演，

256

此外也很推薦在附近的時裝店購物。

【築地魚市場】全日本規模最大的魚市場，在清晨四點左右前往會更有意思。

【觀賞大相撲】如果剛好遇上「本場所」的正式比賽日程，建議務必前往觀賞。

【逛百貨公司】池袋西武百貨大得像一座城，裡頭有各式各樣稀奇的商品。

【新宿歌舞伎町漫步】這裡有全東京最瘋狂的夜生活。宛如洪水般的霓虹燈光下，數不清的脫衣舞場、成人用品店、酒吧及餐廳林立。

【六本木的迪斯可舞廳】可以從夜晚熱舞到清晨的地方。

除此之外，書中打上星號的景點還有明治神宮、東京國立博物館、原美術館的現代藝術、太田紀念美術館的浮世繪等等。

一九八六年的版本甚至詳細介紹了柏青哥，聲稱是「相當有趣的玩意」──上班族、家庭主婦及學生排排坐、全神貫注地盯著柏青哥機台的景象，在歐美人看來想必相當詭異吧。

譯註

1　Diamond Big出版社（ダイヤモンド・ビッグ社）為鑽石社的子公司，但《地球步方》這套書的編輯部門已在二〇二一年轉讓給了學研集團。

書中還說明如果贏了很多珠子，可以在柏青哥店裡交換禮品，再把禮品拿到附近的小窗口（兌現處）換成現金，這種私下交易警察明明一清二楚，卻睜一隻眼閉一隻眼。作者透過打柏青哥的社會現象，洞悉了日本的國民性及社會矛盾。

書中還提到全東京有多達兩千家公共澡堂，非常推薦大家嘗試看看，並強調毛巾和肥皂都可以現場購買，只要空手去就行了。

和過去相比，可以看出外國人在日本感興趣的事物已經產生明顯的變化，除了淺草寺這類具有歷史意義的景點，外國人感興趣的是烤雞肉串店、原宿的步行者天國、歌舞伎町、柏青哥及公共澡堂，喜歡體驗和當地人共處的時光。當然跟團旅行時也可以做這些事，但是個人旅行與團體旅行在體驗的深度上仍截然不同。一大群人光顧居酒屋的話，就不太有機會跟其他客人互動，像公共澡堂那樣的地方更不可能列入團體旅行的景點。團體旅行時無可避免地會和當地的日本人保持一段距離，但如今有越來越多旅人希望能夠縮短和當地人的距離。

背包客眼中的廣島

弗洛默的旅行導覽手冊是如何介紹廣島的原爆相關設施呢？在此之前，由外國人編輯的旅行導覽手冊如 *Exploring Japan*（將英語晚報《朝日晚報》上由鮑勃・弗魯所連載的專欄彙

258

整而成的日本全國旅行導覽手冊，於一九五六年發行）、Polyglott-Reiseführer Japan（由位於西德慕尼黑的出版社所發行的旅行導覽手冊系列，於一九七〇年發行）等，都完全未提及廣島和平紀念資料館，前文曾說過日本人所編纂的旅行導覽手冊沒有提到館內的展示內容，事實上，外國人所寫的英語導覽手冊同樣隻字未提。

然而一九八六年版的弗洛默導覽手冊卻介紹了廣島和平紀念資料館內的展示內容，儘管不確定這是否為歐美人所寫的旅行導覽手冊中初次提及，但書中先介紹了廣島的整體印象，指稱廣島市就跟其他的日本大都市一樣，有許多現代化的建築物、充滿了活力，只是回顧過去的歷史，卻會蒙上一層陰影。接著開始介紹原子彈對建築及活人造成的傷害及後遺症，再將焦點轉移至和平紀念公園，提及園內的廣島和平紀念資料館時，說明館內展示了各式各樣害者、熔化的玻璃、殘留著人影的建築物樓梯等等。的照片，包括被炸成一片焦土的城鎮、B29轟炸機的飛行軌跡、焦黑的遺體、嚴重燒傷的受

那些受害者的悲慘模樣是如此震撼人心，正因為這是一本以背包客與個人旅行者為主要讀者的旅行導覽手冊，而他們所追求的又是和當地民眾相同的感受，所以書中自然不會迴避原爆受害者的歷史。

值得一提的是，現代的旅行導覽手冊反而都會深入介紹和平紀念資料館等廣島的原爆相關設施，如《米其林綠色指南》的日本版就花了超過三頁的篇幅解說。

大型旅行社開始為外國人安排套裝行程

戰後日本觀光產業的特徵之一，就是大型旅行社開始出現。以戰爭結束兩年後的昭和二十二年（一九四七）為例，由日本交通公社提供旅行仲介服務的駐軍軍人及隨軍人員就超過了十七萬人（《日本交通公社七十年史》）。當時駐軍的人數已降至戰爭剛結束時的一半以下，約莫十多萬名，就算把駐軍軍人、隨軍人員及家屬都算進去，還是有相當高的比例是日本交通公社的顧客。

自昭和三十年起，日本交通公社正式推出以外國人為對象的套裝行程，到了大約昭和四十年前後，人數眾多的旅行團變得相當盛行。像這樣的旅行團，行程大多安排到京都、奈良、東京、鎌倉、日光、箱根等外國人最喜歡的熱門景點，但也會有一些獨特的行程，例如前往靜岡縣清水市的興津參觀江戶時代留下來的旅宿「水口屋」；到鄉下學校與女學生進行交流；或是參觀松阪牛的牛舍後大啖松阪牛肉。二戰前，對這些地方感興趣的外國人如果想要去觀光，通常必須找其他熱門熟路的外國人或相熟的日本人作陪，但是到了戰後，就算人生地不熟，也可以請旅行社居中安排，前往這些非觀光景點旅行。以舉辦東京奧運的昭和三十九年為例，入境外國旅客人數為三十五萬兩千八百三十二人，而當中由日本交通公社協助安排旅行的外國旅客就有十六萬八千八百人。

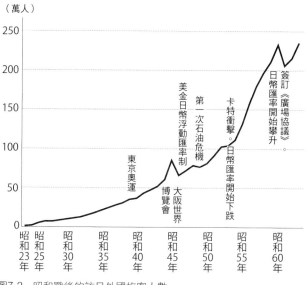

<div>

（萬人）

250
200
150
100
50
0

東京奧運
大阪世界博覽會
美金日幣浮動匯率制
第一次石油危機
卡特衝擊。日幣匯率開始下跌
日幣匯率開始攀升
簽訂《廣場協議》。

昭和23年　昭和25年　昭和30年　昭和35年　昭和40年　昭和45年　昭和50年　昭和55年　昭和60年

</div>

圖7-2　昭和戰後的訪日外國旅客人數。

訪日外國旅客人數在戰後基本上呈現持續增加的態勢（參照圖7-2）。昭和二十三年的訪日人數為六千三百一十人，到了昭和三十年已突破十萬人，昭和四十三年突破五十萬人、昭和五十二年突破一百萬人，到了昭和五十九年更超過了兩百萬人。增加的速度非常驚人。雖然其中有幾年呈現負成長，但在二○一八年之前還不曾連續兩年出現負成長。日本的國內經濟在戰後歷經了復興期、高度成長期、石油危機及安定成長期，可說大起大落，但是訪日外國旅客人數卻持續增加，當時並未受到經濟層面太大的影響。

接著我們來回顧這段期間的旅行環境。昭和二十二年，駐日盟軍總司令部下令允許民間貿易，西北航空、泛美航空也開啟了太平洋航線，同年年底，門羅總統號進入橫濱港，在戰後首次為日

本帶來了睽違七年的外國觀光團。昭和二十七年四月，隨著《舊金山和平條約》生效，原本被駐軍接管的飯店一一解除接管，恢復正常營運，同年七月，同樣被接管的羽田機場（東京國際機場）部分地面設施也獲歸還。隔年，日本航空開始運行國際線，昭和三十四年，太平洋航線以噴射客機取代原本的螺旋槳客機，飛行時間大幅縮短，訪日旅客人數遂有了飛躍性的成長。

在海外旅行方面，昭和三十九年四月，日本人赴海外旅行自由化，原本只限執行公務、商務及留學，這時則增加了觀光的選項，不過初期規定每人只能攜帶五百美金出國。

中曾根首相呼籲國民「多買外國貨」——無法實行觀光立國政策的時代

昭和四十六年（一九七一）八月，因越戰等緣故導致財政捉襟見肘的美國對外發表新財政政策，停止兌換黃金與美金，即所謂的「尼克森衝擊」，自昭和二十四年就一直維持的一美金兌換三百六十日圓的時代開始結束。當年戰後訪日外國旅客人數首次減少，除了因為前一年才剛舉辦完大阪世界博覽會，也是由於美金匯率下跌所致。

昭和四十八年秋天，因中東戰爭而爆發了石油危機（第一次），許多人基於危機意識而購買美金，造成美金高漲而日幣下跌。當時日本國內的物價大幅上漲，被形容為「瘋狂物

262

表7-1　貿易收支的變遷。　　　　　　　　　　　　　　　　　　　　（10億美金）

	美國對全體	美國對日本	日本對全體
1980（昭和55年）	▲36.4	▲12.2	2.1
1981（昭和56年）	▲39.7	▲18.1	20.0
1982（昭和57年）	▲42.7	▲19.0	18.1
1983（昭和58年）	▲69.4	▲21.7	31.5
1984（昭和59年）	▲123.3	▲36.8	44.3
1985（昭和60年）	▲148.5	▲49.7	56.0
1986（昭和61年）	▲169.8	▲58.6	92.8

▲代表負數。資料來源：《通商白皮書 昭和62年度》、《通商白皮書 昭和61年度》
（依據美國FAS-CIF）。

價」，隔年則面臨了戰後第二次訪日外國旅客人數減少的情況。

自昭和五十五年前後，美國陷入鉅額的貿易逆差窘境，而日本也受到了影響（參照表7－1）。美國的貿易收支在昭和五十五年大約為三百六十四億美金的逆差，到了昭和五十九年已超過一千兩百億美金，加入貿易外收支的經常收支也在同一期間從二十三億美金的盈餘下跌到九百四十三億美金的虧損。日本的貿易收支在同期則一直處於順差，對美貿易收支的順差金額持續擴大，當時美國的逆差有超過三分之一來自對日貿易。

昭和六十年一月，日本首相中曾根康弘結束了與美國雷根總統的高峰會談後回國，在內閣會議上指示對美國採取市場開放政策。四月，他又親自到銀座三越購買美國製的領帶，希望藉此帶

動買氣，甚至透過電視轉播向民眾呼籲「希望每位國民多購買一百美金的外國製品」，這樣的做法可說是前所未見。為了敦促每個國民都採取消除貿易摩擦的行動，政府還製作廣告，宣傳「買進口產品，過文化生活」。

除了鼓勵民眾購買外國製品，日本政府同樣鼓勵日本人到外國旅行，反過來說，外國人來到日本旅行的話就等同於輸出，會擴大日本的貿易順差。這個時期的日本正因為大幅度的順差，和許多國家產生了貿易摩擦，政府當然沒有辦法在這樣的局勢下提出觀光立國政策。

由此可知，歷史上也曾有這種難以採行觀光立國政策的時期。

即使中曾根政府採取了積極對外開放市場的政策，卻還是遠遠無法平衡對美貿易的大幅順差。因此到了昭和六十年九月，五個先進國家的財政部長及中央銀行總裁舉行會議，簽訂了《廣場協議》。這項協議對貨幣匯率造成了相當大的衝擊，原本一美金兌換約兩百三十五日圓，到了昭和六十二年十二月，已是一美金兌換約一百二十一日圓，短短不到兩年的時間，美金下跌到只剩一半的價值。在匯率的影響下，昭和六十一年的訪日外國旅客人數和前一年相比遂減少到只剩百分之十一·四（兩百零六萬人）。

264

現代日本的觀光立國政策環境

1 突然湧現的外國旅客

金融海嘯與日本東北大地震

在最後一章，筆者想要談談平成時代初期到現代的日本觀光局勢，後半除了提及當代的狀況及問題，也會提供一些個人的建議。

進入平成時代後，訪日外國旅客人數雖然漲幅趨緩，但依然維持增加的趨勢，直到二〇〇九年（平成二十一年），局勢才出現了變化（參照圖8-1）──前一年爆發的金融海嘯導致全球景氣蕭條，加上新型流感蔓延，使得該年的訪日人數跟前一年相比減少了超過一百五十萬人。雖然隔年大幅回升，但是到了二〇一一年又因為東北大地震，導致人數比前一年少了兩百四十萬人。然而從隔年起，外國旅客人數卻前所未見地大幅增加，到了二〇一五年已逼近兩千萬人，也是在這一年，訪日人數超越了日本人的出國人數。上一次發生這樣的情況，已是一九七〇年之際，前後相隔了四十五年，而中國旅客在日本大量採購商品的「爆

266

買」一詞，更在這一年的流行語大賞中獲選為年度流行語。

到了二○一七年，訪日外國旅客人數攀升至兩千八百六十九萬人，算起來五年內共增加

圖8-1　訪日外國旅客人數與日本出國人數（平成年間）。

了超過兩千萬人（二○一八年）則估算有三千一百一十九萬人）。

相比平成年代最初的二十年只增加了五百五十萬人，可以看出近年來增加的速度飛快。

　為什麼外國旅客會在二○一三年之後暴增？一般常見的說法是受到日幣貶值的影響。日幣對美金的匯率在二○一二年下半年約為一美金兌換八十日圓，到了二○一五年下半年，則跌到一美金兌換一百二十日圓左右，算起來等於只要三分之二的價格（換算成美金）就可以買到日本製的

產品，且日幣對人民幣在這段時期也下跌了大約相同的幅度。

然而自二〇一六年起，日幣開始回升，訪日人數卻仍持續攀升，可見匯率雖然對旅客人數的增加有相當程度的影響，卻不是最關鍵的因素。

另一個重要因素，應該是日本政府放寬了簽證審核門檻及其他政策所造成的影響。二〇一三年至一四年這段期間，日本政府免除或放寬了泰國、馬來西亞、印尼、菲律賓及越南的入境簽證限制，其後又陸續放寬了中國、印度、俄羅斯及巴西等國的限制。此外造成旅客人數增加的可能因素，還有廉價航空崛起、航空路線擴大、郵輪數量增加、旅遊商品流通擴大及出發國的經濟成長等等。

日本政府將外國旅客人數的目標從兩千五百萬人上修至四千萬人

下面將簡單回顧近年來日本政府的相關政策。進入昭和時代後期，如前所述，中曾根內閣時期曾呼籲國民「多買外國貨」，大幅度的貿易順差導致政府對招攬外國旅客相當消極。這段時期日本的出國人數遠比訪日外國旅客人數為多，單看海外旅行的國際旅行收支狀況就會發現一直是赤字。

二〇〇二年（平成十四年），首相小泉純一郎在國會的施政方針演講上，提出將以振興

觀光與招攬外國旅客作為活絡經濟的戰略，同年在國土交通省的主導下制訂了「國際觀光戰略」，隔年開始執行「日本旅遊活動」（Visit Japan Campaign），目標為二○一○年之前讓年度訪日人數達到一千萬人（二○○三年的人數為五百二十一萬人），然而在二○○九年時成長卻趨緩，到了隔年，外國旅客人數只有八百六十一萬人。對於未能實現當初的目標，政治界及觀光產業界有少數人主張「要有人負起責任」，但由於該活動本身就沒有什麼知名度，甚至很多日本人都不知道這件事，所以最後也就不了了之。另一方面，政府也在二○○八年成立了觀光廳，作為國土交通省的外部單位。

二○一二年三月，野田佳彥內閣在內閣會議上通過了推進觀光立國基本計畫作為經濟成長戰略的重要支柱之一，乃是以二○○六年第一次安倍晉三內閣時訂立的《推進觀光立國基本法》為基礎。該計畫的目標為：

在二○一六年之前達到訪日外國旅客人數一千八百萬人、消費金額三兆圓。過去支撐著日本經濟發展的製造業正逐漸式微，加上少子化造成人口減少，因此政府決定要以觀光作為新的基幹產業。觀光是一種涵蓋範圍很廣的產業，從都市到鄉村都可以參與，而且包含交通、住宿、餐飲及特產品等各種環節，可以創造消費與就業機會，還能吸引資金流入，是得以強力帶動日本經濟的綜合性戰略產業。

當時訪日外國旅客人數的增加速度遠遠超過政府預期，在二○一五年就達到了一千八百萬人（一千九百七十四萬人），比目標提早了一年，消費金額也達到三兆四千七百七十一億圓，超越了目標金額。於是政府又在二○一六年發表了《支撐日本未來的觀光願景》，除了強調以觀光為日本的基幹產業之外，亦宣揚以地域的觀光資源作為地方發展的基礎。目標也大幅上修為：

· 在二○二○年之前達到訪日外國旅客人數四千萬人、消費金額八兆圓。
· 在二○三○年之前達到訪日外國旅客人數六千萬人、消費金額十五兆圓。

此外還加入了地方區域（三大都會區以外）在二○二○年外國旅客住宿人次要達到七千萬人次（將近二○一五年的三倍）等目標。

這些可以說是非常大膽的目標數字。儘管日本政府並沒有任何明確的根據證明能夠達到四千萬人、八兆圓的目標（二○一七年的消費金額為四兆四千一百六十二億圓、二○一八年則為四兆五千一百八十九億圓），但大概是因為前一、兩年的增加速度非常快，所以認為只要加把勁就能達成吧。

日本政府的目標是躋身「觀光先進國」。如果跟世界上的觀光先進國比較，外國旅客人

數第一的法國每年有八千兩百六十萬人觀光；第二名為西班牙，每年有八千一百七十九萬人；第三名的美國每年則有七千五百八十七萬人，這麼說來四千萬人這個數字確實不算多。

日本在全球的外國旅客人數排名為第十二名（二〇一七年），要稱為觀光先進國確實有些勉強，看來似乎還有成長的空間。然而必須注意的一點是，法國、西班牙這些國家的國土皆與其他國家接壤，這與日本的地理條件有所不同。

為了達到目標，日本政府實施了幾項政策。包含①前述的免除或放寬簽證條件、②修改免稅制度、③建設免費的Wi-Fi網路、④向各國宣傳日本觀光、⑤建立住宅短期出租制度、⑥吸引各國在日本召開國際會議並提供支援、⑦開放公共設施及基礎建設。以下就針對②及⑦稍作說明。

這幾年日本有越來越多店家在門口張貼「免稅」的告示，在日本國內能夠實施免稅的商店數，二〇一二年有四千一百七十三家，到了二〇一八年已增加至四萬四千六百四十六家（皆是該年四月一日的數據），免稅制度也有了以下的修正：

二〇一四年　擴大免稅商品的品項。原本只適用於家電及服飾，其後加入了化妝品、醫療用品、香菸及食品。

二〇一五年　商店街或購物中心之類由多數店鋪組成的賣場，可統一辦理免稅手續。

二〇一六年　調降免稅商品的販售下限金額。一般物品由「超過一萬圓」變更為「五千圓以上」。

二〇一八年　變更為一般物品及消耗品合計「五千圓以上」即可免稅。

以上是關於消費稅的部分。另外在二〇一七年，官方亦規定若是由釀酒廠直接販賣酒精飲料給訪日外國旅客，那麼也可以免除酒稅，這主要是為了優惠參觀釀酒廠或葡萄酒酒莊的行程。

開放公共設施及基礎建設方面，則開放赤坂迎賓館的前庭、本館等區域供自由參觀（部分區域必須事先申請），京都迎賓館亦對外公開（有人數限制），並廢止了參觀京都御所必須事先預約的規定。

中、韓、臺、港的旅客占了全體的百分之七十五

接著我們來看看依照國家及地區分類（根據二〇一七年日本政府觀光局〔ＪＮＴＯ〕所公布的資料，參照圖8-2）的訪日旅客人數。第一名為中國的七百三十六萬人，其次為

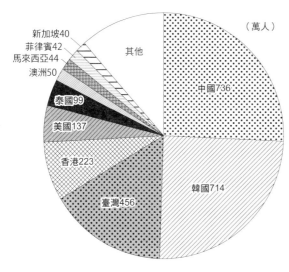

第11名以下的國家	（萬人）
印尼	35
英國	31
越南	31
加拿大	31
法國	27
德國	20
印度	13
義大利	13
西班牙	10
俄羅斯	8
其他	110

新加坡40
菲律賓42
馬來西亞44
澳洲50
其他
中國736
泰國99
美國137
香港223
韓國714
臺灣456

（萬人）

圖8-2　訪日外國旅客國籍明細（2017年）。

韓國的七百一十四萬人，光這兩個國家就占了所有訪日旅客人數的一半左右，至於第三名為臺灣，第四名為香港，以上四個東亞國家及地區占了全體大約四分之三。

實際上在二○一三年之前，訪日人數一直是韓國居冠，二○一四年則由臺灣拔得頭籌，到了二○一五年之後又變成中國領先。歐美國家則以第五的美國為最大宗，人數為一百三十七萬人。

而歐洲國家之中，人數最多的是英國的三十一萬人，接下來依序為法國、德國、義大利、西班牙及俄羅斯，這六個國家共占了全體的百分之三．八。

在中國人的「爆買」引發話題的二○一四年之前，每當日本的電視新聞報導外國旅客增加的消息時，都會以歐美人（白

人）的畫面示意，顯然是因為一提到外國旅客，日本人聯想到的往往都是歐美人。但就算是在二○一四年之前，來自歐洲、美洲及澳洲的旅客其實也只占了全體的百分之二十而已，何況如今歐美旅客所占的比例又更低了。倒是這幾年在播報類似新聞的時候，反而較常看見中國人或韓國人的畫面。

圖8–3分別比較了各國二○一七年與十年前的訪日旅客人數。二○○七年時，來自中國的旅客只有九十四萬人，到了二○一七年則增加至七百三十六萬人，大約成長了八倍，原本人數最多的韓國也增加了二‧八倍。另一方面，美國只增加了一‧七倍，歐洲主要六國也僅增加一‧七倍，儘管十年增加一‧七倍不算少，但與東亞國家驚人的成長幅度相比不免遜色得多。

除此之外，來自東南亞的旅客人數也大幅增加（參照圖8–4）。東南亞主要六國合計人數從原本的六十一萬攀升至兩百九十二萬，相當於十年增加了近五倍。

但是就赴日旅行的外國旅客人數來說，單看入境人數並不夠精確，當在日本長期旅行的旅客越多，一定期間內的旅客總數當然也會跟著增加。舉例來說，韓國距離日本較近，所以韓國旅客在日本旅行一趟的平均住宿天數就比較少，只有四‧三晚（依據二○一七年日本觀光廳《訪日外國人消費動向調查》，以下相同），相較之下，中國旅客就長得多，有一○‧九晚；美國旅客更多，為一三‧八晚、英國旅客為一二‧二晚、德國旅客為一五‧五晚。大

（萬人）

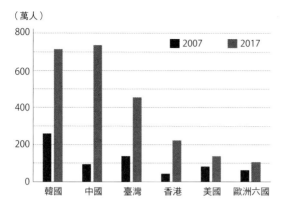

圖8-3　2007年與2017年的訪日外國旅客人數比較：主要國家。（依據JNTO資料製成）

（萬人）

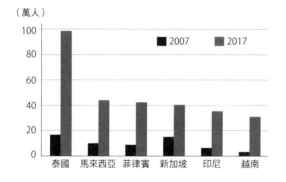

圖8-4　2007年與2017年的訪日外國旅客人數比較：東南亞。（依據JNTO資料製成）

體上來看，歐美旅客待在日本的天數都比較長，若以合計天數來看，前述東亞四國占了全體的百分之六十四，歐、美、澳的比例則提升到百分之十六。

接著來看看日本政府最重視的外國旅客消費金額，也就是外國人到底在日本花了多少錢。以單一旅客的平均消費金額來看，中國人的消費特別高，為二十三萬三百八十二圓，但

若撇開中國旅客不計，東亞及東南亞的旅客普遍消費金額較低，韓國人只有七萬一千七百九十五圓，不到中國人的三分之一。相較之下，美國人為十八萬兩千零七十一圓，來自歐洲的英國人則為二十一萬五千三百九十二圓，大致上在日本的消費金額都是二十萬圓前後。

以各國的總金額來看，中國為一兆六千九百四十七億圓，占了全體的百分之三十八，就算將臺灣、韓國及香港加起來，也只有一兆四千兩百八十六億圓，仍比單單一個中國還少，至於以上東亞四國合計則為三兆一千兩百三十三億圓（占全體的百分之五·七）。另一方面，美國為兩千五百零三億圓（占全體的百分之七十一），歐洲六國合計為兩千兩百零三億圓（占全體的百分之五·○）。

二○一七年的訪日外國旅客消費總金額為四兆四千一百六十二億圓，而日本的經常收支大約是二十二兆圓的盈餘，由此可以看出訪日外國旅客的消費金額在經常收支中占了不小的比例。日本政府今後的目標之所以放在增加歐美旅客人數，理由就在於他們會在日本花比較多錢。

2 「為什麼是那裡？」——外國人所「發現」的現代觀光景點

外國人最喜愛的日本觀光景點排名

現今在日本有哪些觀光景點特別受到外國人喜愛？由於日本政府並未統一針對各景點計算外國旅客人數，因此難以提出精準的排行，以下只能就「貓途鷹」每年公布的排名來觀察其傾向。「貓途鷹」是一個提供旅客評論及比價的旅遊評論網站，擁有全球第一的點閱數。

表8–1是以「旅行愛好者的選擇！最受外國人歡迎的日本觀光景點排名2018」為名的排行榜，根據網站上的描述，這個排名是依據內部自訂的機制，並附上外語的投稿評論及投稿數量等資訊。由於網站上並未公布排名的機制，因此沒有辦法評論這份名單的適切性，但投稿的評論數量看來確實相當多，仍可藉此掌握一定的傾向，且以結果來判斷，許多排名的確不出意料。

其中伏見稻荷大社已經連續五年蟬聯第一名的寶座，第二名的廣島和平紀念資料館也向

表8-1　旅行愛好者的選擇！最受外國人歡迎的日本觀光景點排名2018。

排名	景點	所在地
1	伏見稻荷大社	京都市
2	廣島和平紀念資料館（原爆圓頂館、廣島和平紀念公園）	廣島市
3	宮島（嚴島神社）	廣島縣廿日市市
4	東大寺	奈良市
5	新宿御苑	東京都新宿區
6	兼六園	石川縣金澤市
7	高野山（奧之院）	和歌山縣高野町
8	金閣寺	京都市
9	箱根雕刻之森美術館	神奈川縣箱根町
10	姬路城	兵庫縣姬路市
11	三十三間堂	京都市
12	奈良公園	奈良市
13	成田山新勝寺	千葉縣成田市
14	武士博物館（Samurai Museum）	東京都新宿區
15	白谷雲水峽	鹿兒島縣屋久島町
16	淺草寺	東京都台東區
17	日光東照宮	栃木縣日光市
18	栗林公園	香川縣高松市
19	兩國國技館	東京都墨田區
20	永觀堂禪林寺	京都市
21	長谷寺	神奈川縣鎌倉市
22	東京都廳舍	東京都新宿區
23	豐田產業技術紀念館	愛知縣名古屋市
24	白川鄉合掌造建築聚落	岐阜縣白川村
25	京都車站大樓	京都市
26	立山黑部阿爾卑斯山脈路線	富山縣立山町
27	平等院	京都府宇治市
28	根津美術館	東京都港區
29	地獄谷野猿公苑	長野縣山內町
30	三千院	京都市

此為2017年4月～2018年3月一年間在「貓途鷹」上的日本觀光景點排名，乃依據外語的投稿評論及數量等資訊以內部自訂的機制所統計出來的。

來都是名列前茅的景點，與第三名的嚴島神社由於在地理位置上頗為接近，因此很多旅客會同時造訪。

第四名的東大寺、第六名的兼六園、第八名的金閣寺、第十名的姬路城、第十一名的三十三間堂與第十二名的奈良公園等，都是長久以來代表日本的歷史景點，故這份排名可說相當合理。巨大佛像坐鎮的東大寺，擁有江戶時代最具代表性的池泉回遊式庭園的兼六園，金碧輝煌、光彩奪目的金閣寺，陳列著眾多佛像的三十三間堂，以及滿是鹿群的奈良公園等，不僅擁有源遠流長的歷史，也洋溢著人人都能感受到的魅力。

因外國人而變得熱鬧的伏見稻荷大社，以及眾多歐美人造訪的廣島和平紀念資料館

以下稍微深入分析前幾名景點。在第一章也提過，明治時代的薩道義等人所編纂的《明治日本旅行案內》中，對伏見稻荷大社的介紹意外地詳盡，可見將近一萬座紅色鳥居並列的景象，不論在明治時代還是現代，對外國人都有一種特別的吸引力。自二○一三年起，造訪此處的外國人突然大量增加，但在此之前，伏見稻荷大社在京都的眾多寺院神社當中，卻是連日本觀光客也不太會造訪的景點。因此這裡可說是由外國人「重新發現」其魅力的景點中

圖8-5　伏見稻荷大社。

最具代表性的例子，這一點在前文已經說明過。

一進入神社境內，便可看見位於稻荷山山麓的本殿，周邊通常有眾多亞洲或歐美的旅行團、單身旅客以及日本觀光客。許多歐美的單身旅客會從這裡出發，踏上通往山頂奧院的山道，雖然繞一圈要花上兩個小時，但上了年紀的歐美旅客大多喜歡登山健行，像這樣的行程特別合他們的胃口。相較之下，亞洲旅客通常喜歡一天之內參觀越多景點越好，所以大多參觀完本殿就會離去。

第二名的廣島和平紀念資料館位在太平洋戰爭期間遭投擲原子彈的廣島市爆炸中心地點附近，館內展示著各式各樣的照片及物品，包括投擲原子彈前小學女生與老師在木造校舍裡露出燦爛笑容的大型輸出看板、投擲原子彈後一片焦土的照片、有著焦痕及血痕的衣物、燒焦且扭曲變形的三輪車，此外還會說明戰後廢除核武運動的變遷等等，每件展示品都相當令人動容。來到這裡的外國人，有些會皺起眉頭，有些則會一臉悲傷，每個人都全神貫注地緊盯著展示品。比起日本其他地方，相信這裡更能讓外國人投入全部的注意

力，他們在此所展現的態度，也跟在日本國內其他美術館或博物館截然不同。

和平紀念資料館並未分別統計不同國籍的入館者人數，因此沒有明確的資料能夠確認各國的入館人數比例。但是根據推估，其中應該屬歐美人的比例較高，而且有另外一份統計數據可以大致佐證。那就是根據「外國旅客前往哪個都道府縣旅行」的造訪率排名資料來看，中國旅客前往廣島縣的比例只有百分之八‧○、美國旅客的比例為百分之○‧九，韓國旅客的比例也只有百分之○‧六，但是美國旅客為百分之十五‧二、澳洲旅客則為百分之十七‧四（日本觀光廳，「訪日外國人消費動向調查」，二○一七年）。雖說並非所有造訪廣島縣的旅客都會前往和平紀念資料館，但來自歐洲、美國、澳洲的旅客前往廣島縣的理由，據推測還是以參觀原爆圓頂館及和平紀念資料館居多。

此外，從造訪廣島市的外國觀光客（二○一七年）的統計資料來看，美國有二十萬六千八百人、英國有八萬一千八百人，南北美洲、歐洲及大洋洲合計則有七十八萬兩千一百人；亞洲旅客方面，中國有十二萬七千六百人，全亞洲合計有四十九萬零三百人。亦即歐美加上大洋洲的總人數，為亞洲人數的一‧六倍（由廣島縣觀光課所統計的數據），然而以前往日本的外國旅客總人數比例來看，亞洲人卻占了百分之八十四，由此可知前往廣島縣的歐美及大洋洲旅客比例可說異常地高。

這樣的結果彰顯出每個國家針對廢除核武議題的立場及關心程度的差別，且對戰前日本

的侵略行為也各自有不同的看法。即使參觀相同的景點，外國人所萌生的感想也會由於祖國的歷史而產生差異，這可說是觀光景點的熱門程度及造訪率會因不同國家而改變的最明顯的例子。

3 東京的大自然對外國人極具吸引力⁉

傳統文化與大自然，外國人想看的是哪一邊？

外國人來到日本想要參觀、體驗的，是神社寺院、城池、日本庭園之類具有傳統價值及歷史意義的事物，或者是四季分明的山巒、湖泊、海岸等大自然，還是令人食指大動的飲食文化？

相信大多數日本人都會認為外國人感興趣的是日本的傳統及歷史，而非大自然吧？這樣的觀點確實有其道理，畢竟檢視「貓途鷹」網站的排行榜（表8-1）便會發現，許多名列前茅的景點都是具有傳統及歷史意義的寺社及城池。另一方面，純粹欣賞自然景致的景點則只有第十五名的屋久島白谷雲水峽（鹿兒島縣）、第二十六名的立山黑部阿爾卑斯山脈路線以及第二十九名的地獄谷野猿公苑，而參觀第七名的高野山奧之院時會搭乘纜車進入神祕的山林深處，或許也可以勉強算進去。

不管是山岳景觀或是山林度假環境，日本的大自然都比不上瑞士；論海岸的魅力，當然也比不上夏威夷，即使如此，還是有很多方式可以體驗自然的樂趣。

例如榜上有名的屋久島白谷雲水峽是動畫電影《魔法公主》的取景地，其山中健行路線不僅有森林，更有充滿魄力的巨岩飛瀑。走在由照葉林逐漸轉入屋久杉林的森林地帶，能夠充分享受山中健行的樂趣，這樣的行程絕對具有世界級的水準，或許正因如此才能夠擠進第十五名吧，何況屋久島本身也已獲聯合國教科文組織登錄為世界自然遺產。而立山黑部阿爾卑斯山脈路線的情況則略有不同，在此幾乎不需要登山健行，只要搭乘巴士及纜車就可以深入壯闊的山岳景色中。尤其春天的時候道路兩旁都是高聳的雪壁，對於不下雪的臺灣、香港及東南亞各國的旅客來說，相當具有吸引力。

接著，我們就根據日本觀光廳對外國旅客實施的問卷調查，來看看他們究竟對日本的哪些事物感興趣。針對「這次來到日本旅行所做的事」，統計結果如圖8-6。

旅客的回答中比例最高的是「品嚐日本料理」（百分之九十六），其次是「購物」（百分之八十五），這兩項都不是參觀（看），而是「吃」跟「買」，至於第三名及第四名則是「在鬧區散步」（百分之七十四）及「參觀自然景點及風景區」（百分之六十六）。在這項調查當中，約七成的外國旅客會在鬧區散步，或是前往自然景點及風景區觀光，且另一份問卷調查指出外國旅客在這二方面絕大部分（將近百分之九十）都能獲得滿足。

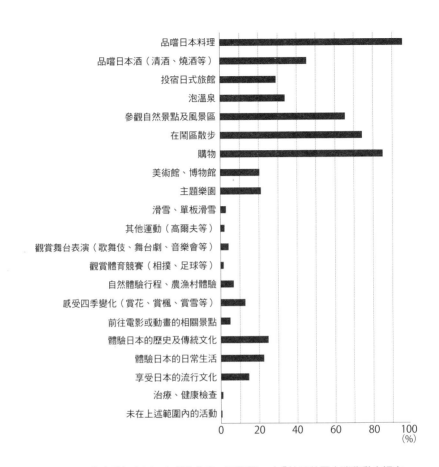

圖8-6　外國旅客此行來到日本所做的事，可複選。（「訪日外國人消費動向調查」，
日本觀光廳，2017年）

關於日本的傳統及歷史方面，問卷中有一個項目是「體驗日本的歷史及傳統文化（Experience Japanese history/culture）」，但是回答「已做」的人只有百分之二十五，另一項「參觀自然景點及風景區（Nature/scenery sightseeing）」，回答「已做」的人不到一半，這樣的結果頗令人意外。不過從另一個角度來說，也可能是問卷調查的設計有問題，舉例來說，前往立山黑部阿爾卑斯山脈路線的旅客，當然會在「參觀自然景點及風景區」一欄回答「已做」，但像參觀了金閣寺的人可能也會覺得池塘另一端的金閣寺景色（scenery）很美，因而選擇「參觀自然景點及風景區」，而非「體驗日本的歷史及傳統文化」。

關於問卷調查的方式，在後面介紹市場行銷的時候還會提及，這裡我們不妨先探討另一個耐人尋味的調查結果。

東京都曾在網站上實施了兩份問卷調查，分別是針對東京民眾提問「希望造訪東京的外國人體驗什麼事物」，以及針對外國旅客提問「希望在東京體驗什麼事物」（「東京品牌管理戰略」，二〇一五年），簡單來說，就是以相同的問題分別詢問東京民眾及外國旅客。問卷調查的結果，發現兩者在許多項目都有很大的出入（參照圖8–7）。

其中「品嚐日本料理」是最多東京民眾期待外國旅客做的事，也是最多外國旅客想做的事（皆占百分之七十四），但是外國旅客勾選的第二名是「感受大自然」（百分之六十七），東京民眾的第二名卻是「觀賞傳統文化（相撲、歌舞伎、祭典等）」（百分之五十

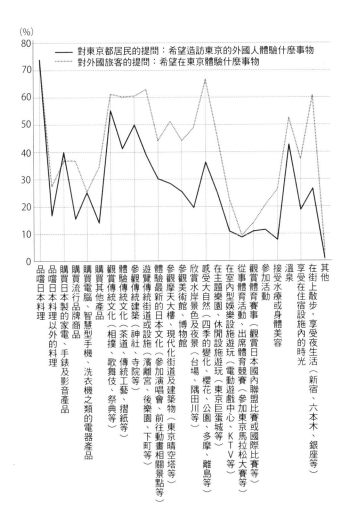

圖8-7　（外國人）在東京想做的事、（東京民眾）希望外國人做的事。

資料來源：東京都「對都民的網路問卷調查」、「對海外民眾的網路問卷調查」，「東京品牌管理戰略」，2015年3月。

五）。在「傳統文化」、「傳統建築」方面，外國旅客有大約百分之六十的比例回答感興趣，這部分和東京民眾之間沒有太大的差異，但是「感受大自然」這一項，在外國旅客中排名第二，東京民眾卻列為第七名，出現了極大的落差。

在這份問卷中，與傳統有關的項目共有四項，或許答案正是因為這樣被分散了吧。但不管怎麼說，在東京這座大都市，「感受大自然」的選項竟然會高於體驗傳統事物，這樣的結果肯定讓日本人相當意外。

除了這一項，雙方差異較大的項目還有「在街上散步，享受夜生活」（外國人百分之六十一，東京民眾百分之二十七）、「欣賞水岸景色及夜景」（外國人百分之四十九，東京民眾百分之二十）等等，這些「外國人到了東京想做的事」，都讓東京民眾意想不到。或許他們來到日本並非只想要欣賞現代化的都會設施，而是對前述景點抱有「漂亮景色之外」的憧憬，期待會是一個活用水岸環境或營造夜景魅力的獨特空間。

不管過去或現在，日本的大自然都深深吸引外國人

接著我們回頭來看看「貓途鷹」網站上「最受外國人歡迎的日本觀光景點排名」。在東京的前二十名之中有新宿御苑、淺草寺及兩國國技館，將這些景點與東京都的問卷調查項目

逐一比對，會發現新宿御苑屬於「感受大自然」、淺草寺屬於「參觀傳統建築」、兩國國技館則是「觀賞傳統文化（相撲）」，這幾個項目的得分都很高。

就大自然這方面來說，新宿御苑每年都能吸引一百二十萬人入園，但是在一千三百萬東京居民中，相信還是有很多人從來沒去過。同樣的道理，在二○一八年的排行裡，明治神宮雖然不在前三十名，但這幾年經常落在二十幾名的位置。儘管每年光是年初去新年參拜的人數就有三百萬，一整年的平均參拜人數更是高達一千萬，但在東京居民眾當中，又有多少人會自信滿滿地告訴外國旅客「來東京就應該要去明治神宮」？

新宿御苑的地勢起伏平緩，廣大的空間配置著池塘，經常讓人聯想到歐洲的都會公園。

另一方面，明治神宮的參道則是被鬱鬱蒼蒼的樹林包圍，加上巨大的鳥居，營造出一股神祕的氛圍，如果從通往本殿的參道往小徑走，路上的行人會越來越少，彷彿迷失在深山幽徑。兩種風格完全不同的綠色空間，卻同樣都位在新宿車站附近。

外國旅客比日本人所以為的更喜歡探訪東京的自然環境，而且在實際造訪之後，往往會給予相當高的評價。米其林在二○○七年首次頒給高尾山三顆星的最高評價時，就連日本人也感到相當意外，這件事還一度登上電視新聞。在外國人眼裡，距離大都市東京這麼近的地方，竟然有一座野生動植物如此豐富的山林，當然值得前往一遊。

從歐美來到日本要搭近十二小時的飛機，相信很少有歐美旅客是專程來日本欣賞東京的

自然景色。當然放眼整個日本，想必還是有人會特地到北海道的新雪谷滑雪、攀登富士山或是到屋久島登山健行，但是以感受大自然為主要目的的歐美人畢竟相當有限。

一個地區要能夠吸引大量觀光客有個重要的條件，那就是在各方面都必須營造出高品質的魅力。舉例來說，多數人聯想到夏威夷時，都會認為是海灘度假勝地，但是大多到夏威夷旅行的人待在海灘上的時間其實很短，他們可以到購物商城逛街、參加環島峽谷探索行程，也可以到介紹當地玻里尼西亞文化的主題樂園遊玩，能從事的休閒活動非常多。年長者或許會參加草裙舞或烏克麗麗教室，白天不太會離開飯店，到了晚上出席遊輪夕陽晚宴時才第一次出海──可以選擇各式各樣的娛樂活動，正是夏威夷受歡迎的理由之一。

一般而言，一個國家要成為觀光大國，先決條件是擁有「良好的氣候及治安」，其次則是在「文化、自然及飲食」方面都擁有強烈吸引力，而夏威夷便滿足了所有條件。至於日本，治安基本上沒有問題，四季分明的氣候也合格，以問卷調查的結果來看，旅客對飲食的評價很高，加上歷史文化深具魅力，因此較具爭議的部分大概就只有自然環境吧。然而，對於自己國家的大自然，日本人似乎過於缺乏自信，往往沒有辦法徹底發揮其魅力。

回顧明治時代，薩道義等外國人非常熱衷攀登南阿爾卑斯山脈或其他日本高山，此外發現上高地魅力的也不是日本人，而是英國傳教士瓦特‧威士通。到了昭和初期，許多外國人在中禪寺湖湖畔蓋別墅，在那裡釣鱒魚、駕遊艇取樂。從本書介紹過的這些例子可以看出，

就算外國人是基於對日本文化及歷史的興趣而來到日本，也往往會被各地的自然美景吸引，假使日本的自然並不吸引人，想必他們也不會願意待上那麼多年。即便對文化及歷史再感興趣，也需要其他的娛樂來調劑身心，此時走進自然就是很好的選擇，日本的大自然有著千變萬化的風貌，只要能夠與其他魅力相乘，一定能夠增加更多回流旅客。

新宿御苑不休園，江戶城重建天守閣及本丸 [1]（松廊、大奧等）

筆者在這裡想提出兩項建議。首先，新宿御苑是深受旅客喜愛的景點，如同大都會中與世隔絕的綠色公園，但如今的規定是每逢星期一及新年期間都休園（另有部分不休園的特別開園期間），似乎有些不恰當。在外國人心中，新宿御苑就像是倫敦的海德公園或紐約的中央公園，但這些公園都未設定休園日，也不會一到傍晚就馬上關門，相信許多歐美旅客根本沒想到新宿御苑會休園，要是在有限的行程中恰巧遇到新宿御苑的休園日，想必會感到相當遺憾。因此只要新宿御苑（管理單位為環境省）能夠盡早實施不休園的對策，一定能更受觀

譯註

1 指日式城池的核心區域，即主城。

圖8-8　新宿御苑。

圖8-9　皇居東御苑。從天守台遠眺本丸。

光客青睞。

　　另外還有一個景點就像大東京的綠洲，卻沒能發揮最佳的地理優勢，那就是皇居東御苑。以天皇御所為中心來看，皇居東御苑位在其東方護城河的另一頭，約占皇居整體五分之一的面積。這個地點不但對一般民眾公開，距離東京車站徒步也只要十五分鐘左右。

在偌大的皇居中，東御苑是江戶時代的江戶城天守閣及本丸所在地。當時的天守閣是壯觀的五層樓建築，能夠俯瞰整個江戶街道，但在江戶時代前期的一六五七年因明曆大火而焚毀後，便遲遲未能重建。至於與天守閣相通的本丸則有著因《忠臣藏》而聞名的松廊（全長約五十公尺），以及將軍的正室與一千多名女官居住的大奧，是由包含大量房間的許多棟建築所組成。

如此充滿歷史意義及戲劇性的建築物，如今卻不復存在，只剩下一大片空蕩蕩的廣場，原本天守閣所在的位置（天守閣舊址）徒留一座石塊砌成的天守台，看起來分外寂寥。東御苑入口（大手門）附近的衛哨房「鐵砲百人組番所」如今已修復，還留有江戶時代的石牆，即使到了現代依然洋溢著歷史氛圍，但當來到本丸及天守閣舊址時，原本的氣氛卻被破壞殆盡。因為那裡跟江戶時代實在差距太大，就算是日本人也無法想像當年是什麼模樣，且周邊幾乎沒有任何足以引發懷想的圖畫或展示資料。

筆者認為，日本政府應該盡速在此打造一些建築物，運用最新的影像技術清楚呈現本丸內的表御殿（幕府的行政機關）、大奧、天守閣等傳統建築的姿態，以及從前的武士、女官等人的日常生活，或許也可以修復能劇舞台，定期在此表演薪能[2]。這麼一來，不管是白天

或夜晚，來訪的旅客想必都能增加。如果可行，最好還能夠修復江戶城的天守閣，據說修復費用粗估三百五十億至五百億圓，因此推廣修復天守閣的活動雖然不時引發討論，但直到今天依然未能實現。

日本觀光廳二〇一八年度的相關預算約兩百六十億圓，其中大部分用來向訪日旅客進行宣傳及整頓環境，此外，文化廳的觀光戰略實行計畫預算案約有一百二十八億圓，二〇一七年度的東京都觀光相關預算則約一百八十億圓（包含人事費用，資料來源為旅行新聞社），然而，什麼樣的宣傳會比修復天守閣及本丸更吸引人呢？如果能與負責管理皇居東御苑的宮內廳好好協調，撥出一部分觀光預算讓天守閣恢復當年的面貌，那麼這裡將兼具最高水準的自然景致及傳統文化，必定能夠成為讓外國旅客趨之若鶩的熱門景點。

泰國人發現「能同時遙望富士山與京都的景點」

說起日本的魅力，許多日本人或許都認為是「親切款待的精神」，但另一方面，越來越多習慣旅行的外國人主張自己「想要的不是親切款待，而是接觸日常中真正的日本文化及生活」。有些景點雖然總能吸引很多外國人或經常引發話題，卻不在前述的排名當中，往往就是屬於這種日常類型，以下稍微舉幾個例子。

【澀谷站前的全向交叉路口】

這處位於澀谷車站前的交叉路口，對外國旅客來說或許是全東京知名度最高的景點。當燈號一變成綠燈，四面八方的路人便同時開始橫越馬路，乍看之下相當混亂，但所有人卻能在毫不碰撞彼此的情況下抵達交叉路口的另一頭。人多的時候，甚至一口氣會有將近三千人過馬路，這種日本人的群體行動看在外國人眼裡似乎充滿了神祕感。

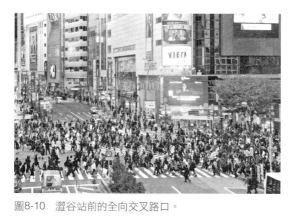

圖8-10　澀谷站前的全向交叉路口。

日本人可能打從幾十年前就開始橫越這個路口，所以就算走過幾百次，也不會對這裡產生特殊感想。倒是面對路口的幾棟大樓從很久以前就架設了巨大的螢幕，站在路口時會聽見四周的廣播聲響，或許有些人會因此覺得有點興奮吧。然而令大多數外國人感到吃驚的並不是那些聲音，而是能夠下意識避開所有路人的日本人。

前述排行榜的二〇一五年版當中，澀谷中央街排在第二十六名，備註上則寫著「去澀谷中央街，千萬別忘了走一遭這個星球上最瘋狂的交叉路口」。站在連結ＪＲ山手線與京王井之頭線的車站走道上，剛好可以俯瞰這處

交叉路口，如今經常會有好幾個外國人拿著智慧型手機拍攝路口的影片，有時甚至連日本人也會這麼做。這裡可說正是「日本人習以為常、外國人卻嘖嘖稱奇」的代表性景點。

【新倉富士淺間神社】

圖8-11　新倉富士淺間神社。

還有一個因為外國人的推廣而出名的景點，就是位於山梨縣的新倉富士淺間神社。這座神社鄰近富士快速電車路線終點河口湖站的前四站「下吉田站」。

從紅色五重塔（這裡是神社而非寺院，所以是慰靈塔而非佛塔）的位置不僅可以遠眺富士山，還可以俯瞰整個富士吉田市區，每逢春天更有盛開的櫻花，只要在這裡取景，「讓人聯想到京都的紅色五重塔」、「覆蓋著皚皚白雪的富士山」及「粉紅色的櫻花」就能同時入鏡。

儘管日本人可能會覺得這樣的組合有些格格不入，但是對外國人來說，卻是把三樣最能代表日本的事物放在同一張照片，可說相當難得且珍貴。據說每當外國人拍到這張照片，總是會忍不住向親朋好友炫耀。

剛開始是泰國人在社群網站上提到這座神社，聲稱這裡是「能夠同時看見富士山與京都（指氣氛類似）的景點」，引發了話題。泰國人最常在四月中旬的潑水節（相當於泰國的新年）期間前來日本旅行，而那時正逢櫻花盛開的時期，富士山上的積雪也還沒有融化。自從泰國人開始推廣之後，有越來越多外國人造訪這座神社，甚至連日本旅客也增加了，不僅二〇一五年版《米其林綠色指南（日本）》的封面挑選了這裡的照片，更吸引許多外國媒體前來採訪。

【地獄谷野猿公苑等動物景點】

地獄谷野猿公苑位於長野縣湯田中‧澀溫泉勝地的地獄谷溫泉內，因為擁有號稱全世界唯一的「猴子專用露天溫泉」而大受歡迎。一群紅臉猴子在冰天雪地裡一臉陶醉地泡溫泉的照片，在國外更是廣為流傳，被稱為「Snow Monkey」。地獄谷野猿公苑在前述排行榜的二〇一二年版中名列第五（二〇一六年則為第二十九名），除此之外，位於嵐山的岩田山猴子公園（京都市）及宮城藏王的狐狸村（白石市）也吸引許多外國旅客造訪。像奈良公園之所以會那麼受歡迎，原因之一應該就是能夠與鹿群近距離接觸。

不過關於動物景點，有一點必須特別強調，那就是利用動物的體驗活動在國外引發了批判的聲浪，例如坐在大象的背上、和海豚一起游泳、擁抱無尾熊等體驗活動，都被批評是在

虐待動物，甚至有活動因此停辦。

另一方面，只要不是容易引發爭議的動物體驗活動，今後還是可能大受歡迎，像北海道旭川市旭山動物園的企鵝雪上散步或是動物餵食秀等，就是最好的例子。

【標榜近距離接觸的小型景點】

還有一個相當受歡迎的景點，雖然並未出現在前述的排行榜上，但是在一年前的排名中卻獲得第二名，兩年前的排名中也獲得第九名，那就是秋葉原的貓頭鷹咖啡廳。這是一家位於JR秋葉原車站附近的咖啡廳，店內飼養了非常多貓頭鷹，除了掛著「休息中」牌子的貓頭鷹之外，客人可以跟任何一隻貓頭鷹拍照，或是讓牠停在自己手上。每隻貓頭鷹的相貌都非常有特色且相當可愛，是流瀉著沉靜音樂、足以撫慰人心的景點。由於咖啡廳採預約制，必須先在網站上預約之後才能前往，感覺店家是有制度地經營著這個療癒空間。

另外像是武士劍舞劇場（使用武士刀的劍舞教學體驗，位於京都市）、魔術酒吧French drop（能夠近距離欣賞魔術表演的酒吧，位於大阪市）及ROR喜劇俱樂部（能一邊欣賞喜劇表演一邊享用美食的俱樂部，位於大阪市）等，都曾是榜上有名的小型景點。雖然很受外國人歡迎，但大多數日本人應該都沒聽過，而其共同特徵，就在於能夠體驗到大型舞台所沒有的近距離接觸。

拉麵是日本料理!?

在前述觀光廳的問卷調查中，最多外國旅客回答「已做」的項目是「品嚐日本料理」，而且在滿意度的問卷調查中，有百分之九十的旅客對日本料理「感到滿意」。然而我們卻無法因此斷定外國旅客滿意的是日本料理店的餐點，或是日式旅館的早餐、晚餐。

說起來，什麼樣的餐點算是日本料理（Japanese Food）？該份問卷調查當中還針對不同主要國籍與地區的旅客，詢問「最讓你感到滿意的餐飲是什麼」。根據回答，統計出美國旅客對壽司最滿意，中國旅客對魚類料理最滿意，臺灣旅客則對拉麵最滿意（參照表8−2）。歐美人士基本上很少會區分中國料理及日本料理，因為日本有許多拉麵國旅客對肉類料理最滿意，韓

表8-2　在日本最滿意的料理。　　　　　　　　　　　　　　　　　　　　　　　　（％）

	韓國人	臺灣人	香港人	中國人	美國人
壽司	21.3	9.4	18.0	13.4	23.4
拉麵	18.3	27.4	19.7	21.2	19.5
蕎麥麵、烏龍麵	6.9	3.5	3.5	2.2	6.6
肉類料理	26.8	20.8	22.6	19.8	14.9
魚類料理	6.5	13.8	19.0	22.0	7.8
麵粉類料理	4.0	1.3	1.3	1.2	5.3
其他日本料理	6.7	8.8	5.0	6.4	7.7
零食	1.9	6.2	4.8	7.3	3.4

資料來源：《訪日外國人消費動向調查》，日本觀光廳，2017年。

店，所以他們會認定拉麵是日本料理，例如他們可能會在感想欄寫下「豚骨拉麵很好吃」。

在歐美人心裡，拉麵就是日本料理，因此當他們回答「吃了日本料理」且感到滿意時，他們吃的可能就是拉麵。

藉由這個問卷調查的結果，我們可以說壽司、拉麵、肉類料理、魚類料理是日本最受外國旅客歡迎的四大料理。從國別來看，拉麵及肉類料理在表上五個國家或地區的滿意度都很高，滿意度較低的料理，則依國家、地區而有所不同，例如臺灣人對壽司較不感興趣，美國人對魚類料理較不感興趣。然而這份調查的結果在某些方面十分模稜兩可，例如從回答中只能知道韓國人對肉類料理的滿意度特別高，卻無法得知指的是烤肉（例如韓國餐廳）或是牛排。最受中國人喜愛的魚類料理也一樣，因為另外有壽司這個項目，所以我們只知道這裡指的不是壽司，卻無法得知指的是什麼樣的魚類料理。

從以上這些面向，也可看出近年來經常為人詬病的一項問題，那就是日式旅館提供的餐點是否合宜。雖然有些日式旅館會提供當地的著名料理，但是幾乎不會出現壽司、拉麵、烤肉、牛排這類餐點，因此往往不符合外國人的偏好。很少有日式旅館會將外國人的偏好反映在餐點上，旅館業者甚至不會有加以調查或配合的想法。

因為這個緣故，有些日式旅館開始實施「食宿分離」，而這樣的做法其實可以更有制度地執行。所謂的食宿分離，就是讓旅客離開旅館，在附近挑選自己喜歡的餐廳用餐，令旅客

有更多的選擇。例如想要省錢的話，就可以挑選便宜的餐廳，而不必拘泥於附近晚餐的旅館，且旅客一旦走出旅館吃晚餐，還可能會到街上購買伴手禮，這麼一來便能增加旅客在旅館周邊的流動性，讓地區經濟更加活絡。

除了這些，日本在餐飲方面還有許多必須克服的問題，例如有人可能吃素，或是伊斯蘭教徒不能吃豬肉、也不能喝酒，這些問題都必須盡快設法解決。在伊斯蘭教徒的餐飲方面，近年來有越來越多餐廳獲得「清真認證」（halal，指餐廳內有伊斯蘭教徒可以享用的餐點），但數量還是不夠多，餐飲方面也仍有許多環節待改善。

「東京車站七分鐘的奇蹟」也能成為觀光對象？

在接待外國旅客的入境旅遊業者之間，曾經有一段時期非常流行「日本人尚未發現的日本最大魅力，就是『日本人』」這句話，亦即日本的魅力就是日本人本身。或許有些人不明白這句話的意思，簡單來說，就是最能吸引外國旅客到日本旅行的，不是歷史景點或自然景色，而是日本人。

日本觀光廳在二○一三年打出了「DISCOVER the SPIRIT of JAPAN」的宣傳口號，以日本人的「性情」、「作品」及「生活」作為「赴日觀光的三大價值」。在觀光廳的宣傳下，

這樣的觀念開始廣為流傳，主張外國旅客眼中的日本魅力，就在於只有親自來到日本才能體驗及感受到的日本人的「性情」。當時觀光廳呼應國內業者提出的概念，更宣布將積極推動「招攬外國旅客」成為一種全民運動，舉個具體的例子，當民間業者想要針對觀光廳預算用途的招標案進行投標時，提案說明中便明確記載著「提案內容必須符合觀光廳所定義『只有來到日本旅行才能獲得的三大價值』其中之一」。

那麼，日本人本身究竟有著什麼樣的魅力？舉例來說，有人認為日本人平常低調木訥，但在祭典上卻會歡聲雷動、大聲嬉鬧，這樣的反差相當有趣，能讓外國旅客留下深刻的印象。有些外國人則表示在居酒屋體驗到了類似的感受，白天沉默寡言的日本上班族，晚上進了居酒屋卻會大聲喧譁，簡直像變了一個人。另外也有人以賞花為例，認為外國並沒有在盛開的櫻花樹下舉行宴會的風俗，但是日本人每次賞花都非常熱鬧，實在是相當有趣的文化。

關於「赴日觀光的三大價值」，觀光廳在網站上還舉了以下這些具體的例子：就算錢包弄丟了也往往找得回來；就算發生大地震，日本人還是很守規矩，不會出現強盜或暴徒（這是日本人的「性情」）。不僅是一流的大飯店，就連百貨公司和便利商店的廁所也使用溫水洗淨馬桶座（這是日本人的「作品」）。百元商店的商品物美價廉且種類琳瑯滿目；下雨天買東西時，店員會貼心地在手提紙袋上套一層塑膠套；治安好到就算深夜在便利商店的提款機領錢也不會有任何危險（這是日本人的「生活」）。

除了前文提到的澀谷站前的全向交叉路口之外，還有其他地方也能體現日本人行為舉止的特殊性。例如在東京車站的東北・上越・北陸新幹線月台上的「起訖站車廂內部清潔工作」，就被外國人稱作「七分鐘的奇蹟」。新幹線列車一進入月台，清潔團隊就會向所有乘客行禮，接著在各車廂門口打開垃圾袋，方便下車的乘客丟棄垃圾。等到乘客都下車之後，清潔團隊會進入車廂內，改變每個座椅的方向、撿拾掉落在座位底下等各處的垃圾，並打開桌子擦拭乾淨，如果椅套髒了還會換掉。每一節車廂由一名清潔人員負責，必須在七分鐘之內完成所有工作（廁所另有清潔人員清掃），無論如何絕對不能讓列車因為清掃速度太慢而延遲發車。當清掃工作全部完成之後，在乘客上車之前，清潔團隊還會統一向乘客行禮，據說外國人看了都會忍不住讚嘆日本人做事認真、有效率、愛乾淨及注重禮節。同樣都是從東京車站發車的新幹線，東海道新幹線的車廂固定為十六節，東北・上越・北陸新幹線的車廂數量則會依列車而有所不同，然而清潔團隊仍舊可以依照車廂數量分組，將工作做到盡善盡美，除了國民性之外，更是拜教育及訓練所賜。在發車頻繁的月台上，能夠把清潔工作做到如此完美，應該是舉世罕見吧。

從幕末時代起，日本人的行為舉止就經常受到外國人讚揚，東京車站的「七分鐘奇蹟」，更是讓人深刻感受到日本人至今保有的美德，至少在這一百五十年之間，人們的性情似乎沒有太大的變化。

另外還有一件打從幕末以來始終維持不變的事，那就是對於「日本的魅力」這一點，日本人的想法與外國人一直有著頗大的落差。就連要認定自然景觀及歷史景點的魅力都會有所偏差，因此恐怕很難正確揣想外國人心中所認定的日本的魅力——不，或許可以說根本不可能。日本人要評論自己的魅力所在，必須非常小心謹慎，那不如把自己的魅力交給外國人來判斷就好，前述由觀光廳所提出的三大價值，據說正是由包含了好幾名外國人的委員會在討論許久之後才提出的最終版本，日本人剛好可以藉由這個機會好好思考日本吸引外國人前來旅行的魅力到底在哪裡。

4 考量觀光產業風險的未來規劃

各地觀光公害所引發的規矩及道德議題

近幾年由於訪日外國旅客大量增加，「觀光公害」成了備受重視的熱門議題。交通阻塞、違規停車、亂丟垃圾、製造噪音、侵犯居民隱私等等，這類因觀光客暴增而對各地居民造成的危害，都屬於觀光公害。以下將依不同的層級來探討這個問題。

在東京、京都、大阪這類外國觀光客大批造訪的都市，飯店總是客滿，不僅一房難求，費用也逐年攀升，相信這一點讓許多日本人都感到有些困擾。不過這樣的狀況只發生在大都市，較偏遠的地區並未受到影響。

在京都，只要是行經觀光景點的公車總是擠滿了外國旅客，據說有些地區的老人家想搭公車到醫院看診都覺得相當不方便。二〇一七年春天，京都決定停辦多年來早已成為慣例的「祇園白川宵櫻點燈活動」，理由是賞花的觀光客實在太多，沒有辦法保證所有人的安全，

這件事當然也對當地居民造成了影響，但嚴格來說也不能算是觀光客的錯。

另外，發生在溫泉的紛爭也時有所聞。許多外國人並不清楚泡溫泉的規矩，可能會把毛巾放進浴池、沒有先沖淋身體就進入浴池，或是大聲嬉鬧，造成其他入浴者的困擾。在鎌倉，鄰近海岸的江之電「鎌倉高中前站」附近的平交道由於是熱門動畫《灌籃高手》的取景

圖8-12　江之電「鎌倉高中前站」附近的平交道。由於是熱門動畫的取景地點，經常聚集了大批觀光客，尤以臺灣旅客為多。

地，經常聚集大批觀光客，其中又以臺灣人居多，觀光客往往會站在馬路中間拍照，阻礙汽車通行。

在中國旅客「爆買」的全盛時期，曾有新聞報導指稱一名中國母親在銀座的大馬路上讓孩子在塑膠袋裡小便，此外在銀座也經常看見大批中國旅客從家電量販店出來後，就蹲在對面的高級精品店門口等待觀光巴士來迎接，有些人還會打開行李箱整理行李，想必讓精品店感到相當困擾。在京都的祇園，也常有外國人攔下正要赴宴的舞妓要求合照，甚至拉扯她們身上的高級絲綢和服。

另外有一點和觀光公害稍有不同，那就是觀光地區的居民看待觀光客的眼神往往相當冷漠。這讓

306

人聯想到大約四十年前，日本中年男性盛行到臺灣、菲律賓或韓國買春，引來國際社會反感，另外在日本的經濟泡沫化之前，巴黎等地的知名精品店前常有日本女性排起長長的人龍，引來當地媒體以調侃的語氣報導。如今風水輪流轉，舞台變成了日本，輪到日本人對爆買及不守規矩的外國人皺起眉頭。

儘管日本人經常抱怨某某國的觀光客不守規矩，但這有時是道德觀的問題，規矩（禮節與作風）及道德（倫理觀念與道德意識）是兩回事，不該混為一談。例如在泡溫泉時不能把毛巾帶進浴池是規矩，只是很多外國人不清楚，要讓他們確實遵守日本的規矩及習慣，就只能不斷宣導。即便是日本人，在大約一九六〇年代之前，也不認為把毛巾帶進浴池有什麼不可以，筆者依稀記得小時候大家都是這麼做的，四格漫畫《海螺小姐》中也有一幕是波平（海螺小姐的父親）泡在公共澡堂的浴池裡拿毛巾擦臉。

另一方面，在銀座的大馬路上讓孩子小便、蹲在高級精品店前面，或是用流汗的手拉扯舞妓的和服等，明知道會給他人添麻煩卻毫不在意，這就是道德觀的問題。像這種情況，即使惹惱對方可能會讓自己陷入危險，還是應該試圖抗議。也就是說，面對規矩和道德問題的處理方法有所不同，必須區分清楚。

假使觀光客並未違反任何規矩或道德（例如京都公車過於擁擠的問題），那就只能在施政面上尋找解決觀光公害的方法。日本政府當時訂下了在二〇二〇年之前讓訪日外國旅客達

到四千萬人的目標，地方上的政策卻老是慢半拍，甚至毫無作為。這方面的問題如果不盡快設法解決，民眾的不滿或許有一天會爆發，比如香港就曾經發生過拒絕中國觀光客的抗議活動，正是最好的借鏡。日本政府應該善加運用觀光廳的預算，以及二〇一九年開始徵收的出國稅（國際觀光旅客稅），盡可能以最快的速度改善這些問題。

戰爭、恐怖攻擊、傳染病讓觀光產業陷入危機

在規劃未來的時候，我們還必須將觀光產業可能遇到的危機納入考量。旅遊相關產業是典型的和平產業，就算日本國內相當安定，倘若外國政局不穩、發生戰爭或恐怖攻擊事件，也會嚴重影響外國人訪日旅行及日本人赴海外旅行，近年來經常爆發新型流感之類的傳染病也是一大隱憂。此外像是金融海嘯等全球性經濟蕭條事件，同樣會造成海外旅行的旅客減少。加上日幣匯率的波動、地震與洪水等天災影響都很大，對觀光產業相關人士來說皆是不可抗力。

光看二〇〇一年到二〇一八年，就發生了包括九一一恐怖攻擊事件在內的戰爭、恐怖攻擊、傳染病、經濟衝擊等大大小小的事件（主要事件列於表8-3）。單看恐怖攻擊，表中其實只列出了一小部分，據統計，近年來每年都有超過一萬起的恐怖攻擊事件。

另一方面，我們也看見了一個令人意外的結果。自二〇〇一至二〇一八年，訪日外國旅客減少的年度只有三年，分別為爆發伊拉克戰爭及SARS的二〇〇三年（比前一年減少百分之〇‧三）、爆發金融海嘯後的二〇〇九年（比前一年減少百分之十九）、爆發東北大地震及福島核電廠事故的二〇一一年（比前一年減少百分之二十八），除此之外，每年的人數都多於前一年，就算是爆發了九一一事件的二〇〇一年，也比前一年微幅成長了百分之〇‧三。另外在日本出國人數方面，爆發九一一事件的二〇〇一年比前一年減少百分之九，爆發伊拉克戰爭及SARS的二〇〇三年比前一年減少百分之二十，爆發金融海嘯及新型流感的二〇〇八至〇九年減少了百分之三至百分之八，至於日幣大幅貶值的二〇一三至二〇一五

表8-3　戰爭、恐怖攻擊、傳染病、經濟衝擊。

年份	事件
2001	911美國恐怖攻擊事件
2003	伊拉克戰爭（交戰國包含美國）
2003	SARS冠狀病毒肆虐
2004	馬德里311恐怖攻擊連環爆炸案
2005	倫敦77恐怖攻擊爆炸案
2005	禽流感肆虐東南亞
2008	全球金融海嘯
2009	新型流感全球大流行
2014	伊波拉出血熱肆虐西非
2015	巴黎恐怖攻擊事件
2015	MERS中東呼吸症候群在韓國引發流行

年則減少了百分之三至百分之六。

整體而言，日本人可說相當敏感，只要世界上爆發了戰爭、恐怖攻擊或是傳染病，就會減少海外旅行。相較之下，訪日外國旅客人數只在世界經濟蕭條的時候才大幅減少，恐怖攻擊及傳染病的影響則不大（造成福島核電廠事故的東北大地震算是例外），這或許也代表他們並未那麼在意發生在其他國家的恐怖攻擊事件或戰爭。

此外有些人主張「就算外國旅客因為戰爭或恐怖攻擊事件而一時減少，今後還是會持續增加」，主要的根據之一，就是國際航空旅客人數的歷年變遷。根據國際民航組織（ICAO）公布的資料顯示，全球國際航空旅客人數比前一年減少的年度，在過去的三十年裡竟然只有兩年，分別為爆發波斯灣戰爭的一九九一年（減少百分之五），以及爆發九一一事件的二〇〇一年（減少百分之一），其他年度則都增加，就算是受了全球金融海嘯影響的二〇〇九年也不例外（該年增加了百分之一）。自一九九〇年至二〇一八年，年平均增加率約為百分之七。

但我們能否根據這項數據認定今後就算持續爆發某種規模的戰爭、恐怖攻擊事件或傳染病，訪日外國旅客人數還是會持續增加？這就像投資股票一樣，日經平均指數不斷走高，是否就代表每位投資者都賺錢，而且今後還會一直賺錢？平均指數上升，是因為股價上漲的公司多、上漲幅度大的關係，並不表示每家公司的股價都上漲，在平均指數上漲的局面下，還

是可能有好幾家公司的股價下跌，甚至就算暴跌也不是什麼稀奇的事。

同樣的道理，就算全球的外國旅客整體增加，也一定會有個別國家或地區往下跌，我們沒有辦法保證下跌的國家不會是日本。何況就算只看日本國內，必定也是有些地區旅客增加、有些地區旅客減少。即便日本政府大力推動觀光立國、今後訪日外國旅客確實持續增加，肯定仍會有某些時期、某些業界或某些地區面臨旅客減少的情況。只要是以訪日外國旅客為對象的商業行為，就絕對不能忽視這一點，雖然無須戰戰兢兢，但也不能忘了危機的預防及應變。

中國政府限制中國人前往韓國

二〇一七年，韓國面臨了訪韓外國旅客人數驟減的劇變，旅客人數減少了約四百萬人，比前一年少了百分之二十二・七。

原因是中國政府為了抗議駐韓美軍部署終端高空防禦飛彈（薩德系統，THAAD），遂在當年三月十五日下令全面禁止中國觀光團前往韓國。雖然只限制了觀光團，但影響的層面還是很大，導致原本持續攀升的訪韓中國觀光客人數銳減。韓國政府為了降低旅遊業的傷害，轉為把行銷活動的目標放在東南亞及伊斯蘭教國家，只是成效不彰，觀光飯店及免稅店

都蒙受了嚴重打擊。

同樣的狀況也發生在臺灣。自二〇〇八年起，中國觀光客（大陸客）能夠自由到臺灣觀光，使得訪臺陸客人數逐年攀升，到二〇一四年時已增加至四百萬人，然而二〇一六年之後，人數卻開始逐年減少。自從站在「脫中」、「獨立」立場的蔡英文在總統選舉中大獲全勝，兩岸關係就變得相當複雜。新聞媒體的主流說法，都聲稱陸客減少是因為他們察覺到兩岸關係變得緊繃，因此刻意避免到臺灣觀光，但實際上影響最大的因素，是從大陸飛往臺灣的直航班機遭到大幅減班，換句話說，陸客減少並非其於察覺兩岸關係變化之後的自主判斷，而是受到了大陸當局的政治操控。

中國旅客暴增是雙面刃

日本也必須要以韓國及臺灣的例子為借鏡。前文提過，來自中國的訪日旅客已超過七百三十萬人，占了全體外國旅客的四分之一（二〇一七年），在日本的消費金額更高達約一兆七千億圓，占了全體外國旅客的百分之三十八。如果中國旅客的人數銳減，不僅旅遊業會遭受打擊，整體日本經濟也會受到影響。

在「爆買」正值巔峰的二〇一五年，每一名中國旅客在日本的平均消費金額為二十八萬

三千八百四十二圓，其中購物金額占了十六萬一千九百七十三圓。由此可看出中國旅客的購物意願遠高於其他國家的旅客，因為後者的購物金額大多只落在三萬至四萬圓前後，美國旅客及英國旅客則約兩萬數千圓，韓國旅客也是大約兩萬圓。

每年春節（農曆新年）期間，是訪日中國旅客人數最多的時期，許多百貨公司這時都會開始期待中國旅客的爆買人潮並預作準備，然而自二○一六年之後，越來越多百貨公司都只是空歡喜一場。當年的訪日中國旅客平均每人購物金額下降至十二萬一千零四十一圓，比前一年少了四萬多圓，部分大型百貨為了因應爆買人潮而大舉增設店鋪，最後卻因為爆買現象迅速退燒而蒙受巨大損失。

至於當時爆買現象消失的主要理由，包括以下幾點：

‧自二○一六年之後，日幣匯率走升，購買日本商品不再划算。
‧中國政府提高了個人進口關稅（二○一六年四月，攜帶輸入品相關關稅），中國旅客不再願意購買高價的名牌，只願意購買化妝品之類價格較低的商品。
‧回流旅客的比例增加，所購買的商品不若第一次到日本時那麼多。
‧中國國內商品的品質提升，外國商品的吸引力相對降低。
‧中國國內網路購物制度的可信度提升，更多民眾選擇在網路上購物。

以上這些理由背後還隱藏了幾個重點。第一是中國旅客的購物金額與中國政府的政策息息相關，後者可藉由提高或降低關稅，在某種程度上控制人民在外國旅行時的消費金額。

第二則關係到「在現代中國旅客的眼裡，赴日旅行到底有何魅力」。畢竟論自然景觀及歷史文化，中國國內的規模比日本更大且更具多樣性，因此日本似乎很難在這些方面吸引中國旅客。最常見的說法，是中國旅客眼中日本最大的魅力並非文物或景色，而是親切、衛生又美味的餐廳，以及優秀的店員和物美價廉的商品。

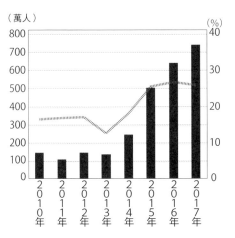

圖8-13　訪日中國旅客人數占全體訪日外國旅客人數的比例。（依據JNTO資料製成）

這是由於在中國旅行的時候經常會遇上態度惡劣的店員，例如客人已經走進店裡，店員卻仍聚在一起閒聊、對客人視而不見，在日本人眼裡，這是相當不可思議的事。講究顧客至上的日本商店，對中國人來說應該是相當舒適愜意的空間，有些人甚至主張中國的網路購物如此盛行，正是因為其商業設施讓中國人自己都感覺很不舒服。

然而中國如今正逐漸改善這些缺點，也代表相較之下赴日旅行的魅力會越來越薄弱。以

這樣的觀點來看，前往日本旅行的中國旅客人數在不久的將來一定會減少。另一方面，也有人認為中國旅客人數未來會持續增長，畢竟中國擁有十四億人口，經濟實力還會繼續發展。

筆者無法斷言哪一邊的預測才正確，但可以肯定的是，近年來訪日中國旅客暴增絕對是不尋常的現象（參照圖8−13）。中國旅客在二○一三年時還只有一百三十一萬人，占全體訪日外國旅客的百分之十三，到了二○一七年竟增加至七百三十六萬人，在短短四年之內暴增五‧六倍，占全體訪日外國旅客的百分之二十六。既然會突然增加，當然就可能突然減少，而且從韓國的例子可以得知，日本的旅遊業者基本上很難採取任何對策來防止中國旅客突然銳減。關於這一點，就必須事先做好風險管理。

綜觀一百五十年歷史大局的視野

沒有人知道明天會發生什麼事，或許有一天，訪日外國旅客會像第二次世界大戰期間一樣幾乎消失無蹤也不一定。回顧從前的歷史，日本已經遇過許多次訪日旅客減少的狀況──第一次世界大戰、大大小小的世界經濟蕭條、日本國內的大地震、對手國的貿易赤字導致無法推動觀光立國政策（如中曾根內閣時期）、恐怖攻擊事件、核能電廠事故等等，一路走來可說是波濤洶湧。

因為交通及網路資訊的飛躍性成長，未來發生的狀況必然會與過去發生過的截然不同，有些人基於這項理由，主張「從歷史中學習」反而容易造成誤判。

然而，當我們想要從中長期的觀點來思考時，必然需要綜觀大局的視野，而且必須知道從前的人做了什麼樣的事、導致了什麼樣的結果，這就是所謂的歷史知識。儘管「習得歷史教訓」具有重要意義，但我們仍需要分析及判斷的能力，不能只是囫圇吞棗地相信歷史。

不管是中國旅客還是來自其他國家的旅客，今後到底會不會持續增加？筆者認為至少以中期的觀點來看，一定還會發生各式各樣的事件，絕對不會一帆風順。然而當需要下判斷的時候，如果我們能率先綜觀歷史、深思熟慮，一定能夠大幅提升判斷正確的機率。

不光是宣傳，還要強調市場行銷

針對如何增加訪日外國旅客的議題，在此有以下幾點建議：

‧應該要追求整體外國旅客人數提升，而非只想要增加中國旅客。日本政府必須積極投入預算，以最快的速度解決當前所面臨的各種問題，過去的相關會議討論，往往只把焦點放在如何增加訪日外國旅客的消費金額，但解決觀光公害問題也同樣應該受到

重視。

‧要增加訪日外國旅客人數，也要同步考量觀光景點容納人數上限的問題。政府如果想要追求觀光立國、想提升外國旅客在日的消費金額，就應該設法積極招攬外國的富裕階級前來旅遊，拉高每一名旅客的平均消費金額。如今觀光廳雖然也會強調這項政策的重要性，但是對於出發國的招攬活動不能只單靠宣傳，還要注重市場行銷策略。

‧觀光廳要招攬富裕階級，除了著重東京、京都、大阪這些大都市之外，也應該要重視地方都市吸引外國觀光客的潛力並加以提升。這部分同樣不能只是單純宣傳及片面發送資訊，還要配合出發國的國民性及旅客階層的特性，徹底建立市場行銷策略。

‧在訪日外國旅客增多的時候，如果過於鬆懈而未持續推行政策，旅客一旦減少，要亡羊補牢往往已經來不及了。本書第六章也提過，第一次世界大戰剛結束時日本旅遊業的景氣相當好，政府卻疏於防備，導致後來面臨景氣快速惡化的窘境，正是最好的例子。不管要推行政策或爭取預算，都是在訪日旅客人數增加時較容易，反之當旅客人數減少、社會陷入緊縮氛圍的時候，要推動任何政策都會變得比較困難，因此前述的各項政策一定要看準時機積極推動。

單純的觀光宣傳與推動市場行銷策略有何不同？以下就針對這一點稍作解釋。不過針對

外國的市場行銷策略比較複雜，為了讓各位容易理解，姑且就以日本旅客的國內旅行為例。

山陰地區某縣的縣政府曾經開設縣立花卉公園，剛開始的一、兩年，幾乎每天都人滿為患。最主要的原因，是當地電視台經常會公布花卉公園內近期將會開花的花種，而入園的遊客大多都是當地或鄰縣的民眾。

雖然這座花卉公園的設施不斷擴大，但是入園人數到了一定程度之後就不再攀升了。縣政府團隊認為這座公園既然能吸引這麼多人潮，那麼只要到首都圈全力宣傳，一定可以招攬更多遊客，於是負責的團隊組成了宣傳小組持續拜訪東京的旅行社、電視台及旅遊雜誌社，拿著花卉公園的宣傳手冊口沫橫飛地說明其魅力所在。然而，旅行社卻很少安排以這座公園為主題的旅行團，首都圈的電視台及旅遊雜誌也幾乎不曾介紹，理由是大多數業界人士聽完介紹後都會覺得「房總及伊豆半島也有花卉公園，何必大老遠跑到山陰去」。因為花卉公園就在附近，所以山陰地區的民眾才會前往，而縣政府的負責人看見那麼多人造訪，於是滿心以為民眾不管住在任何地區，只要知道這裡有花卉公園，再遠都會前往。

就算做了再多宣傳活動，如果搞錯了對象，到頭來也只是白忙一場。如何讓原本不想去（或是不知情）的人產生想要前往的念頭、如何鎖定可能感興趣的人、如何針對這些人進行宣傳，都屬於市場行銷的範疇。

住在首都圈的人不會單純為了參觀花卉公園大老遠跑到山陰去，但是山陰多了一座花卉

公園，等於在旅行目的地多了一個觀光景點可以選擇，其相乘效果仍舊值得期待。

但要追求相乘效果，就必須建立一些市場區隔的策略，例如鎖定特殊地區的居民，或是鎖定有小孩的家庭、年長者團體或夫婦等。由於機票價格一般居高不下，住在東京的家庭不太可能特地搭飛機到山陰地區旅行，在這種情況下，不管怎麼宣傳都無法收到效果。但如果能夠在特定的時期降低機票費用，於宣傳機票降價的同時，就可以將花卉公園與ＪＲ境線上的鬼太郎列車、有「水木茂之路」的境港等景點搭配起來，組成套裝行程。

至於主要的目標客群應該是上了年紀的旅客，可以針對經濟較寬裕的客群設計山陰地區溫泉旅館的住宿行程，冬天或許可以搭配螃蟹料理，同時宣傳花卉公園的冬季花卉資訊，以及夜間彩燈裝飾的魅力等等。只要像這樣多下一些工夫，就有機會吸引首都圈的民眾前往山陰地區的花卉公園參觀。

要針對外國人規劃市場行銷策略，狀況則複雜得多，因為每個出發國的國民性及偏好都不相同，必須事先詳實調查。前文提到觀光廳應該積極招攬外國旅客前往日本的地方都市，如果要交由市町村公所的觀光負責人來推動，他們就必須具備專業的知識及正確的心態，此時觀光廳就扮演了相當重要的角色。

以現況來看，譬如在訪日外國旅客消費動向的調查方面，如前所述，雖然大致上調查了各國旅客的消費狀況，但是對於哪些旅客去了哪些景點、獲得了多大的滿足，以及下一次想

要去哪些景點等，能夠活用於未來觀光政策的市場行銷問題都調查得不夠確實。市場行銷的問卷調查應該包含兩種問題，一是有助於了解現況的問題，二是有助於擬定策略或進行檢討的問題，而不能只是「有做就好」，應該要確實加入後者的提問。

而且其中還有一項前提，那就是必須徹底避免日本人的主觀意識所造成的誤判。在進入討論階段之前，必須確實向各國當地人士進行採訪及徵詢意見，或是委託各國人士參與會議討論。

在現代社會，日本人與外國人之間的溝通交流頻率遠高於從前，讓人誤以為自己完全能夠理解外國人的想法，然而歷史卻告訴我們，這當中其實還存在著種種偏誤，不可不慎。

　　5），藤原書店，2005年。

中川浩一，《旅行文化誌——旅行導覽手冊、時刻表與旅客們》（旅の文化誌—ガイド
　　ブックと時刻表と旅行者たち），傳統與現代社，1979年。

赤井正二，〈旅行導覽手冊所見「值得一睹的景物」——《官方公認東亞導覽》日本
　　篇與《泰瑞的日本帝國導覽》中的1914年〉（旅行ガイドブックのなかの「見る
　　に値するもの」—『公認東亜案内』日本篇と『テリーの日本帝国案内』の1914
　　年），《旅行的現代主義——大正昭和前期的社會文化變動》（旅行のモダニズム
　　—— 大正昭和前期の社会文化変動），中西屋，2016年。

《國際觀光》（国際観光）第2卷各號～第7卷各號，國際觀光協會，1934～1939年。

《觀光》（観光）第8卷各號～第9卷1號，國際觀光協會，1940～1941年。

《觀光》（観光）第1卷各號～第3卷各號，日本觀光聯盟，1941～1943年。

有山輝雄，《海外觀光旅行的誕生》（海外観光旅行の誕生），吉川弘文館，2002年。

砂本文彥，《近代日本的國際度假景點——以一九三〇年代國際觀光飯店為主》（近
　　代日本の国際リゾート——一九三〇年代の国際観光ホテルを中心に），青弓社，
　　2008年。

小山榮三，《戰時宣傳論》（戦時宣伝論），三省堂，1942年。

高媛，〈「兩個近代」的痕跡——以一九三〇年代「國際觀光」的展開為中心〉（『二
　　つの近代』の痕跡——一九三〇年代における『国際観光』の展開を中心に），
　　吉見俊哉編著，《一九三〇年代的媒體與身體》（一九三〇年代のメディアと身
　　体），青弓社，2002年。（按：繁體中文版收錄於蘇碩斌編，《旅行的視線：近代
　　中國與臺灣的觀光文化》，臺北：國立陽明大學人文與社會科學院，2012年）

河原匡喜，《盟軍專用列車的時代——占領下的鐵道史探索》（連合軍専用列車の時代
　　——占領下の鉄道史探索），光人社，2000年。

馬克・蓋恩著，井本威夫譯，《日本日記 上・下》（ニッポン日記），筑摩書房，
　　1951年。

Beth Reiber, *Frommer's comprehensive travel guide: Japan '92-'93*, Prentice Hall Travel, 1992.

Tourist Industry Bureau, Ministry of Transportation, *Japan, the official guide*, Japan Travel
　　Bureau, 1957.

Japan National Tourist Organization, *The new official guide Japan*, Japan Travel Bureau, 1966.

財團法人日本交通公社社史編纂室，《日本交通公社七十年史》，日本交通公社，1982
　　年。

《觀光白皮書》（観光白書），觀光廳，各年。

《旬刊旅行新聞》（旬刊旅行新聞）各號，旅行新聞新社。

《週刊 TRAVEL JOURNAL》（週刊トラベルジャーナル）各號，TRAVEL JOURNAL。

圖表繪製：關根美有

譯，《英國公使夫人眼中的明治日本》（英国公使夫人の見た明治日本），淡交
社，1988年。

福田和美，《日光避暑地物語》，平凡社，1996年。

日光市史編纂委員會編，《日光市史 上・中・下》，日光市，1979年。

金谷真一，《與飯店同行七十五載》（ホテルと共に七拾五年），金谷飯店，1954年。

栃木縣環境森林部自然環境課，《國際避暑地中禪寺湖湖畔的紀錄——英國大使館別墅
紀念公園一般公開紀念誌》（国際避暑地中禅寺湖湖畔の記録——英国大使館別荘記
念公園一般公開記念誌），2016年。

富士屋飯店編，《富士屋飯店八十年史》（富士屋ホテル八十年史），富士屋飯店，
1958年。

亞瑟・克羅著，岡田章雄、武田萬里子譯，《克羅日本內陸紀行》（日本內陸紀行），
雄松堂出版，1984年。

恩格爾貝特・肯普弗著，齋藤信譯，《江戶參府旅行日記》（江戸参府旅行日記），東
洋文庫，平凡社，1977年。

歐特馬・馮・莫爾著，金森誠也譯，《德國貴族的明治宮廷記》（ドイツ貴族の明治宮
廷記），新人物往來社，1988年。

布魯諾・陶特著，篠田英雄譯，《日本美的再發現》（日本美の再発見），岩波新書，
1939年（增補改譯版1962年）。

會田雄次，〈桂離宮〉，林屋辰三郎編，《日本文化史5 桃山時代》，筑摩書房，1965
年。

中村真一郎、栗田勇對談，〈東照宮值得欣賞之處〉（東照宮のみどころ），《增刊
歷史與人物 日光東照宮》（増刊 歴史と人物 日光東照宮），中央公論社，1981
年。

山口由美，《箱根富士屋飯店物語》（箱根富士屋ホテル物語），TRAVEL
JOURNAL，1994年。

青木槐三、山中忠雄編著，《國鐵興隆時代——木下運輸二十年》（国鉄興隆時代——
木下運輸二十年），日本交通協會，1957年。

日本交通公社，《五十年史——1912～1962》，日本交通公社，1962年。

觀光事業研究會編，《日本觀光總覽》（日本観光総覧），日本出版廣告社，1962年。

《旅行家》（ツーリスト）第3卷各號～第6卷各號，日本觀光處，1915～1918年。

An Official Guide to Eastern Asia: Trans-continental Connections between Europe and Asia, 5
vols., The Imperial Japanese Government Railways, 1913～1915.（鐵道省編，《官方公
認東亞導覽》全5卷，鐵道省）

T. Phillip Terry, *Terry's Japanese Empire*, Houghton and Mifflin Company, 1914.（《泰瑞的
日本帝國導覽》）

鶴見祐輔著，一海知義校訂，《正傳・後藤新平 決定版5》（正伝・後藤新平 決定版

參考文獻

巴澤爾・賀爾・張伯倫著，高梨健吉譯，《日本事物誌 1・2》，東洋文庫，平凡社，
　　1969年。

阿禮國著，山口光朔譯，《大君之都 上・中・下》（大君の都），岩波文庫，1962
　　年。

伊莎貝拉・博兒著，金坂清則譯，《新譯 日本奧地紀行》（新訳 日本奧地紀行），東
　　洋文庫，平凡社，2013年，同書另有時岡敬子譯，《伊莎貝拉・博兒的日本紀行
　　上・下》（イザベラ・バードの日本紀行），講談社學術文庫，2008年。

庄田元男，《異人們的日本阿爾卑斯》（異人たちの日本アルプス），日本山書之會，
　　1990年。

渡邊京二，《逝去的昔日風貌》（逝きし世の面影），平凡社library，2005年。

霍布斯邦、藍傑（Terence Ranger）編著，前川啟治、梶原景昭等譯，《被發明的傳
　　統》（創られた伝統），紀伊國屋書店，1992年。

埃爾溫・德之助・貝爾茲（Erwin Toku Bälz）編，菅沼龍太郎譯，《貝爾茲日記 上・
　　下》（ベルツの日記），岩波文庫，1979年。

丹尼爾・布爾斯廷著，後藤和彥、星野郁美譯，《幻影時代——大眾媒體所製造的事
　　實》（幻影の時代——マスコミが製造する事實），東京創元社，1964年。

薩道義編著，庄田元男譯，《明治日本旅行案內 上・中・下》（明治日本旅行案
　　內），平凡社，1996年。

巴澤爾・賀爾・張伯倫、威廉・班哲明・梅森著，楠家重敏譯，《張伯倫的明治旅行案
　　內——橫濱・東京篇》（チェンバレンの明治旅行案內——橫浜・東京編），新人
　　物往來社，1988年。

MICHELIN The Green Guide JAPAN, Michelin, 2015.

薩道義著，坂田精一譯，《一名外交官眼中的明治維新 上・下》（一外交官の見た明
　　治維新），岩波文庫，1960年。

約翰・雷迪・布萊克著，禰津正志、小池晴子譯，《年輕的日本 1～3》（ヤング・ジャ
　　パン），東洋文庫，平凡社，1970年。

白幡洋三郎，〈異邦人與外來客〉（異人と外客），《19世紀日本的資訊與社會變動》
　　（19世紀日本の情報と社会変動），京都大學人文科學研究所，1985年。

日本觀光處編，《回顧錄》（回顧録），日本觀光處，1937年。

阿卜杜里賽德・易卜拉欣著，小松香織、小松久男譯，《日本——伊斯蘭教俄國人所見
　　明治日本》（ジャポンヤ——イスラム系ロシア人の見た明治日本），第三書館，
　　1991年。

瑪莉・弗拉瑟（Mary Crawford Fraser）著，休・科塔茲（Hugh Cortazzi）編，橫山俊夫

《幻影時代——大眾媒體所製造的事實》 *The Image: A Guide to Pseudo-events in America*

《年輕的日本》 *Young Japan, Yokohama and Yedo*

《貝爾茲日記》 *Awakening Japan: the diary of a German doctor: Erwin Baelz*

《克羅日本內陸紀行》 *Highways and Byeways in Japan: The Experiences of Two Pedestrian Tourists*

《每日郵報》 *Daily Mail*

《阿爾卑斯攀登記》 *Scrambles Amongst the Alps*

《芝加哥日報》 *Chicago Daily News*

《芝加哥太陽報》 *Chicago Sun*

《和服》 *Kimono*

《英國公使夫人眼中的明治日本》 *A diplomatist's wife in Japan : letters from home to home*

《被發明的傳統》 *The Invention of Tradition*

《釣魚大全》 *The Compleat Angler*

《朝日晚報》 *Asahi Evening News*

《遠東》 *Far East*

《德國貴族的明治宮廷記》 *Am japanischen Hofe: Kammerherr Seiner Majestat des Kaisers und Königs Wirklicher Geheimer Legations-Rat*

《觀光圖書館》 *Tourist Library*

肯普弗 Engelbert Kämpfer
喬治・比果 Georges Ferdinand Bigot
喬賽亞・康德 Josiah Conder
湯瑪士・哥拉巴 Thomas Blake Glover
湯森・哈里斯 Townsend Harris
菲利普・泰瑞 Phillip Terry
雷根 Ronald Wilson Reagan
愛德華・摩斯 Edward S. Morse
愛德華・溫珀 Edward Whymper
加德納 James McDonald Gardiner
詹姆斯・柯蒂斯・赫本 James Curtis Hepburn
詹姆斯・梅恩・迪克森 James Main Dixon
歐內斯特・費諾洛薩 Ernest Francisco Fenollosa
莫爾 Ottmar von Mohl
範多範三郎 Hansaburo Hunter
霍布斯邦 Eric Hobsbawm
諾思克利夫子爵 Alfred Harmsworth, 1st Viscount Northcliffe
鮑勃・弗魯 Bob Frew
薩道義 Ernest Mason Satow

刊物名

《一名外交官眼中的明治維新》*A Diplomat in Japan: The Inner History of the Critical Years in the Evolution of Japan When the Ports Were Opened and the Monarchy Restored*

《大君之都——幕末日本滯留記》*The Capital of the Tycoon: A Narrative of a Three Years' Residence in Japan*

《日本》（易卜拉欣）*Japonya*

《日本》（陶特）*Nippon*

《日本事物誌》*Things Japanese: being notes on various subjects connected with Japan for the use of travellers and others*

《日本奧地紀行》（《伊莎貝拉・博兒的日本紀行》）*Unbeaten Tracks in Japan*

《日本的每一天》*Japan Day by Day*

《日本阿爾卑斯山的攀登與探險》*Mountaineering and Exploration in the Japanese Alps*

《日本日記》*Japan Diary*

《日本新聞》*Japan Advertiser*

《日本重擊》*Japan Punch*

人名／刊物名對照

人名

小羅斯福 Franklin Delano Roosevelt
尤利西斯・格蘭特 Ulysses Simpson Grant
巴澤爾・賀爾・張伯倫 Basil Hall Chamberlain
巴夏禮 Sir Harry Smith Parkes
巴布・狄倫 Bob Dylan
丹尼爾・布爾斯廷 Daniel J. Boorstin
丹尼爾・諾曼 Daniel Norman
卡爾・貝德克爾 Karl Baedeker
瓦特・威士通 Walter Weston
布魯諾・陶特 Bruno Julius Florian Taut
弗拉瑟 Hugh Fraser
弗拉基米爾・科科夫佐夫 Vladimir Kokovtsov
老羅斯福 Theodore Roosevelt Jr.
艾薩克・華爾頓 Izaak Walton
伊莎貝拉・博兒 Isabella Bird
阿禮國 Sir John Rutherford Alcock
阿爾伯特・喬治・西德尼・霍斯 Albert George Sidney Hawes
阿卜杜里賽德・易卜拉欣 Abdurreshid Ibrahim
阿什頓・格瓦特金 Frank Ashton-Gwatkin
法蘭西斯・皮葛 Francis Piggott
林白 Charles Augustus Lindbergh
亞瑟・克羅 Arthur Crow
亞瑟・弗洛默 Arthur Frommer
亞歷山大・克羅夫多・蕭 Alexander Croft Shaw
約翰・默里 John Murray
約翰・雷迪・布萊克 John Reddie Black
柯比意 Le Corbusier
威廉・班哲明・梅森 William B. Mason
埃爾溫・貝爾茲 Erwin Bälz
馬修・培里 Matthew Perry
馬克・蓋恩 Mark Gayn

照見日本 從明治到現代，看見與被看見的日本觀光一百五十年史

外国人が見た日本 「誤解」と「再発見」の観光 150 年史

作　　　者 — 內田宗治
譯　　　者 — 李彥樺
責 任 編 輯 — 林蔚儒
美 術 設 計 — 吳郁嫻
內 文 排 版 — 簡單瑛設

社　　　長 — 郭重興
發 行 人 — 曾大福
出　　　版 — 這邊出版／遠足文化事業股份有限公司
發　　　行 — 遠足文化事業股份有限公司
地　　　址 — 231 新北市新店區民權路 108-2 號 9 樓
電　　　話 — (02)2218-1417
傳　　　真 — (02)2218-8057
郵 撥 帳 號 — 19504465
客 服 專 線 — 0800-221-029
客 服 信 箱 — service@bookrep.com.tw
網　　　址 — http://www.bookrep.com.tw
臉 書 專 頁 — https://www.facebook.com/zhebianbooks
法 律 顧 問 — 華洋法律事務所　蘇文生律師
印　　　製 — 呈靖彩藝有限公司
定　　　價 — 新臺幣 450 元
Ｉ Ｓ Ｂ Ｎ — 978-626-96715-6-4（紙本）
　　　　　　　978-626-96715-8-8（PDF）
　　　　　　　978-626-96715-7-1（EPUB）

初版一刷　2023 年 06 月
Printed in Taiwan

國家圖書館出版品預行編目 (CIP) 資料

照見日本 : 從明治到現代 , 看見與被看見的日本
觀光一百五十年史 / 內田宗治作 ; 李彥樺譯 . --
初版 . -- 新北市 : 這邊出版 , 遠足文化事業股份
有限公司 , 2023.06
　　面 ;　　公分
譯自 : 外国人が見た日本 :「誤解」と「再発見」
の観光 150 年史

ISBN 978-626-96715-6-4 (平裝)

1.CST: 觀光行政　　2.CST: 旅遊業
3.CST: 歷史　　4.CST: 日本

992.931　　　　　　　　　　　112008025